藝用3D表情解剖書
透視五官表情的結構與造型

烏迪斯‧薩林斯 ULDIS ZARINS ｜ 黃啟峻 翻譯審定 ｜ 黃宛瑜 譯

ANATOMY OF
FACIAL EXPRESSION

common
master
press+

大家出版

作者　烏迪斯・薩林斯（Uldis Zarins）

　　古典雕塑家暨平面設計師，鑽研傳統雕塑藝術超過 20 年。烏迪斯在早年學習與創作人體雕塑的過程中發現傳統解剖學書籍並不精確詳盡，於是著手籌製前作《藝用 3D 人體解剖書》，最後在 2013 年的群眾募資計畫中獲得充沛資金的支援，順利出版。《藝用 3D 人體解剖書》的出版受到全世界矚目，薩林斯也獲得醫學權威機構美國華盛頓大學醫學院的合作邀請，與共同作者山迪斯・康德拉茲創立 Anatomy Next，投入建構專業醫學用 3D 解剖學 MR（混合實境）系統。與華盛頓大學醫學院的合作，使得烏迪斯得以運用更多先進科學儀器，進一步解剖精密的臉部變化，為本書注入劃時代的內涵。

　　烏迪斯現於拉脫維亞藝術學院教授解剖學，並同時跨海擔任 Anatomy Next 藝術總監，協助歐美各大醫學院建構 3D 解剖教學系統，並積極參與微軟的混合實境軟體開發。

醫學專業審訂　保羅斯・凱里（Pauls Keire）

　　美國華盛頓大學醫學博士，專業餘暇也常從事藝術創作。他除了有深厚的人體解剖學專業，也鑽研組織工程學、心血管內科、骨科醫學、神經退化性疾病與癌症治療等領域。

翻譯審訂　黃啟峻

　　奇美藝術獎雕塑類第 23、28 屆得主，解剖學師承台灣藝用解剖學權威魏道慧先生，曾赴俄羅斯聖彼得堡列賓美術學院深造，不單從事雕塑藝術創作，亦參與世紀當代舞團的表演藝術製作。

譯者　黃宛瑜

　　清華大學人類學碩士。專職譯者，譯作包括《藝用 3D 人體解剖書》《瑜伽墊上解剖書 1-4》《想望台灣》《我從哪裡來》《他方，在此處》《觀光客的凝視 3.0》等書。

藝用3D表情解剖書
透視五官表情的結構與造型
ANATOMY OF FACIAL EXPRESSION

作者	烏迪斯·薩林斯（ULDIS ZARINS）
翻譯審訂	黃啟峻
譯者	黃宛瑜
封面設計	盧卡斯工作室
內頁編排	劉孟宗
責任編輯	郭純靜
行銷企畫	陳詩韻
總編輯	賴淑玲
社長	郭重興
發行人兼出版總監	曾大福
出版者	大家出版/遠足文化事業股份有限公司

發行　遠足文化事業股份有限公司
　　　231 新北市新店區民權路108-4號8樓
　　　電話：(02)2218-1417
　　　傳真：(02)8667-1851
　　　劃撥帳號：19504465
　　　戶名：遠足文化事業有限公司
　　　法律顧問：華洋法律事務所 蘇文生律師
定價　　1420元
初版2018年5月　三刷2020年1月

國家圖書館出版品預行編目(CIP)資料

藝用3D表情解剖書：透視五官表情的結構與造型
烏迪斯.薩林斯(Uldis Zarins)著；黃宛瑜譯
初版，新北市：大家出版：遠足文化發行，2018.05
216面；21.4×28公分。
譯自：Anatomy of facial expression
ISBN 978-986-96335-0-5(精裝)
1.藝術解剖學 2.表情

901.3　　　　　　　　　　　　　　　107005024

美術領域

實用性超乎想像！五大章節詳細說明了臉部肌肉與骨骼、肌肉群如何運動造成表情變化，以及不同人種的頭骨差異，還有方便參考的大量表情照片集、可配合 3D 軟體使用的臉部動作單元編碼。不管是 2D 繪畫、模型製作、特效化妝還是 3D 動畫製作，都用得上！
　　　　　　　Dr. Black ART｜ART 書櫃 Book Review 版主

插畫工作者時常需要詮釋角色的情緒，這本書的內容以 3D 模型與真人對照，詳盡說明臉部肌肉如何牽動各種表情，對於想研究面部情緒表現的藝術創作者來說相當實用。
　　　　　　　　　　　　周靖淞 Alon Chou｜CG 插畫家

在美術人體解剖教學過程中，我一直在找尋如何能傳遞美術人體解剖上的基本知識，在本書中它能完善的傳遞有關人體解剖上的知識，讓學生能在往後學習和創作上能得到許多的幫助，甚至在未來從事工作的美術們，都受益匪淺。本書是以 3D 模型和人物攝影去表達人體的結構，可以減少許多模糊地帶而更接近真實，不像 2D 的表現現有時過於抽象模糊，能讓所有的美術學習者更容易學習。如果您正在找尋一本好的美術解剖教學書，本書會是您的最佳選擇。
　　　　　　　　　　　　　　許友豪｜怪獸工廠創辦人

臉部表情的解剖與分析，在肖像寫實繪畫的學習過程中，是非常困難的一環。即便在注重學習效率的俄國列賓美院，也仍要學上整整一年。本書不僅解剖圖精密到令人嘆為觀止，還搭配運用臉部動作編碼系統，讓藝術創作者更能有組織地掌握表情、正確傳達形態與神韻。學表情，這本是你的最佳選擇。
　　　　　　　　　周川智｜留俄當代寫實畫家、油畫修復師

這是一本臉部表情的聖經！書中將人臉的裡外構造解析地極為詳盡，想真正了解臉部表情奧祕的人，絕不能錯過。
　　　　　　　　　　　　　片桐裕司｜日本雕塑大師

過去從來沒有一本書可以做到這個境界。
　　　　　　　　　　　　雷・布斯托斯（Rey Bustos）
　　　　　　　　　　　迪士尼動畫指導教師、藝用解剖學名師

本書製作採用了保羅・艾克曼等研究者的最新技術，為藝用解剖學立下了新標竿。作者秉著熱忱與雄心，在這本書中融入了數百年的古典藝術教學與近數十年來的研究，每位藝術創作者的書櫃裡都少不了這本書。　　　萊恩・金斯里恩（Ryan Kingslien）
　　　　　　　　　　　解剖學大師、Zbrush 開發總監

本書內容詳盡而完整，而且極為精美。書中以 3D 模型展現皮膚下方發生的一切，讓讀者更容易把表情訊息化為圖像。烏迪斯擅

長從龐雜訊息裡濾出關鍵精華，幫助藝術家創作出更好的作品。他解說的方式顯淺易懂，搭配的插圖也讓人一目瞭然。這樣的絕佳工具書不會留在書架上太久，你會留在桌上來回翻閱。一旦你決定踏上這引人入勝的表情解剖學之旅，本書將是你背包裡長相左右的藝友。　　　史丹・普洛可潘科（Stan Prokopenko）
　　　天才動畫師、畫家、教育家、藝術教育網 Proko.com 創辦人

這本書是給所有想要充實人臉知識、了解其複雜性的朋友。創作時若是需要處理表情及臉部解剖，這本書會永遠列在我參考資料庫內。　　　　　　喬凡尼・納克匹爾（Giovanni Nakpil）
　　　　　　　　　　Oculus 首席 VR、3D 角色設計師

我從保羅・艾克曼的臉部辨識系統開始研究，也研讀了超過半打的臉部解剖專書，而本書徹底超越前人，絕對是臉部解剖書中的極致之作。
　　　　　　　丹尼爾・凱勒（Daniel Caylor）｜EA、MPC 臉部動畫師

我熱愛創造充滿活力與情感的角色。烏迪斯以清楚、深具洞察力的圖像與文字講解臉部表情背後的機制，真是令人不可置信的成就。本書讓你得以認識肌肉的動作，幫助你為作品增添真實感、為角色注入生命力，並讓設計更上一層樓。

　　　　　　　　　洛德・麥斯威爾（Rod Maxwell）
　　　　　　　　　　電影特效化妝師、特效顧問、導演

醫學領域

本書圖解之清晰、精緻、簡潔，前所未見。書中不單解剖圖精細無比，作者更利用臉部動作編碼系統與各族裔的多角度照片，為我們分析並展現不同肌肉在臉上是如何動，如何產生表情。本書原是為了提供藝術家解剖學知識而作，然而不凡的內容同樣也對醫學學生、高中學生乃至對臉部形態和結構感興趣的生物醫學研究人員大有裨益。　　　堤摩西・寇克斯（Timothy Cox）
　　　　　　美國華盛頓大學醫學院兒童顱面研究基金特聘教授

數位時代與 3D 造型技術問世，確實在教學與學習上提供了大量機會，不過也帶來了莫大的挑戰。我很高興看到本書編輯群將他們的專長注入這本精彩的指南，以前所未見、原創的方式講解肌肉解剖學，替學校師生開創了一套很重要的學習資源。書寫得很好，收錄許多關鍵議題與技術的報導，並跳脫一般刻板說教，更難能可貴的是，本書還提到了大多數解剖入門書籍未涵蓋的議題。整體而言，這是一部極為出色的作品。真希望我當學生時就有這本書。　　　彼得里斯・史特拉汀斯（Peteris Stradins）
　　　　　　　　拉脫維亞聖保羅醫學大學心臟外科中心主任

中文版編輯説明

　　本書分別採用了斷層掃瞄、核磁共振、三維掃描等等醫療儀器來解剖頭部構造，以現今動畫界、心理學與臉部辨識科技領域應用廣泛的「臉部動作編碼系統」（Facial Action Coding System）來分析臉部構造與表情動作的關係，並以擬真形式的 3D 模型對照真人照片來呈現不同角度與動作的細微變化。

　　採用「臉部動作編碼系統」，是本書最為出色之處。由於人類的表情多達上萬種，光靠觀察與感覺，能掌握的表情十分有限，如何精準區分並定義表情便格外重要。這套系統主要根據臉部肌肉的變化，將各個局部動作拆解成一套「動作單元」編碼，並以此代號組合出各種表情。如此以肌肉動作作為客觀基準來定義不同表情，不僅可適用於所有的表情，更能避開模糊、見仁見智的文字描述，減少溝通阻礙，無論在學習與應用上，都能更有組織、更有系統。

　　全書共五個章節，概述如下：
1. **骨骼：** 除了頭部骨骼解剖、頭部骨點與形貌圖解，也比較不同性別、年齡、族裔的頭形特徵。
2. **肌肉：** 頭部肌肉解剖與細部分區圖解，並特別結合臉部動作編碼系統，將其中用以分類、描述臉部動作的「動作單元」，作為講解骨骼與肌肉動作變化的比較標準。
3. **韌帶和脂肪：** 顏面軟組織與結締組織的分區與分層圖解，包括脂肪、表淺肌肉腱膜系統、韌帶的作用與分布。
4. **臉部表情：** 進一步以臉部動作編碼系統的笑、暴怒、驚訝、害怕、厭惡、悲傷、輕蔑與生氣等八種基礎表情，縱向解剖臉部動作的肌肉變化，橫向列舉各年齡、性別與族裔之間的不同角度形態與差異。
5. **臉部動作編碼系統：** 以表格統整各個動作單元，並加入照片對照不同動作單元和無表情時的差異、肌肉基礎。

　　解剖學是一門歷史悠久的學問，具備科學意義的解剖學自文藝復興發展至今，已有數百年的歷史。本書以自身充滿開創性的視覺設計，匯整龐大且難以駕馭的臉部解剖與表情分析知識，為讀者整理出一條更平穩易行的學習之道，另一方面也為解剖學開創出新境界，讓我們看見隨時代演進的醫學、科技與藝術匯集於此之時，可以呈現什麼樣的面貌。

劃時代鉅著‧解剖書新典範

　　無論你是初學者或專業高手，每位藝術家不管在過去、現在、未來永遠都受益於解剖知識。烏迪斯‧薩林斯這部大作的解析之深、設計之美，堪稱是此一不朽知識的典範，也無疑是每位藝術家書架上不可或缺的經典。這本書使得解剖學知識世代相傳的傳統得以延續並累積。我們所繼承的這個傳統，最早可上溯至古埃及，並歷經希臘黃金時代、文藝復興時期，直至今日由我們老師傳給我們，我們再傳給學生，然後傳給後進新世代藝術家。

　　這本苦心孤詣的新書，一如烏迪斯的前作，同樣是劃時代鉅著，過去從來沒有一本書可以做到此種境界。他必須結合藝術、科學與科技，並運用眾多新技術，才得以實現構想。烏迪斯在科技的最前端，徹底發揮了科技應用的極限，發掘出人類進行非語言溝通的無數奧祕。

　　人類為演化階梯之首，我們的臉部肌肉如同我們強大的腦力，也是這個星球上最為精密複雜的肌肉組織。我們靠許多肌肉來產生精細的表情差異，光憑如此就能使你因為摯友表情有異而關心問道：「怎麼了？發生什麼事？」其實，我們也必須成為隱藏情感的專家，因為我們的臉不斷替我們講話，所以擺出一張撲克臉是需要練習的。而我們要隱藏情感，就必須抵抗自然，抵抗我們人類的天性。我們終其一生都在學習，而這本書卓越之處不但在於教你懂得如何將人類五官畫得更加生動、為你增添可運用工具，更能提醒你我們的臉有多麼不可思議。歸根究柢，臉終究是我們人類的一部分。

　　身為教育者和藝術家，我真希望在我學生時代就能擁有這樣的書。這本書現在才出現，我也會開始好好學習，我想我的書架和教室都少不了這本書。

雷‧巴斯托斯（Rey Bustos）
巴沙狄那藝術中心設計學院助理教授

曾任教於
迪士尼動畫製片廠 ｜ 洛杉磯藝術學院
線上教學平台新大師學院 ｜ 電腦繪圖大師學院

目錄
CONTENTS

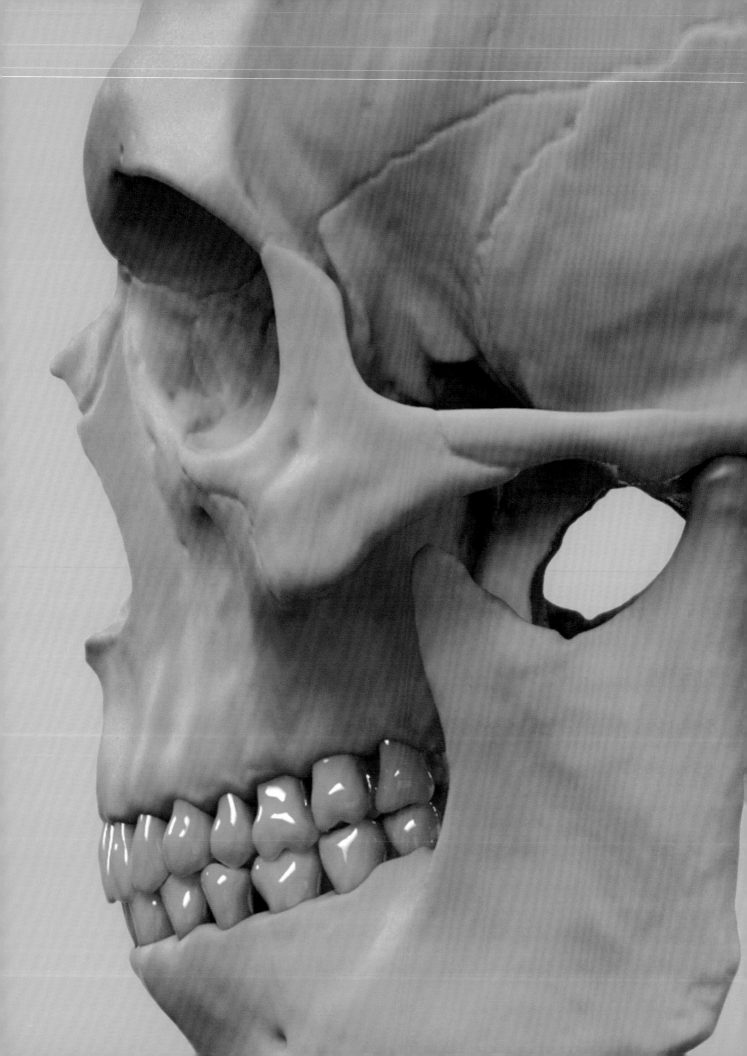

骨骼 ——

SKELETON

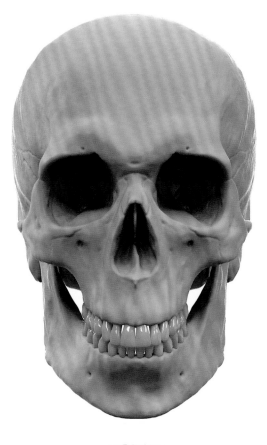

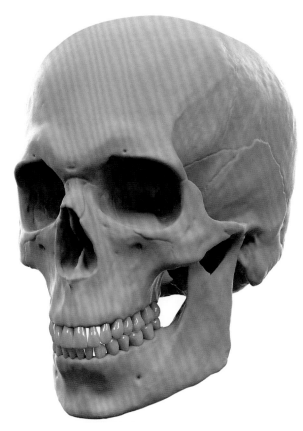

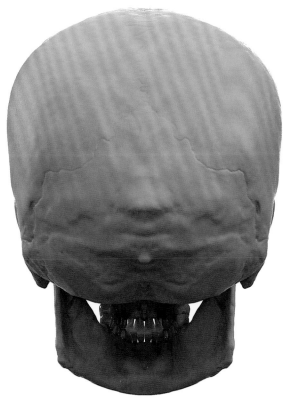

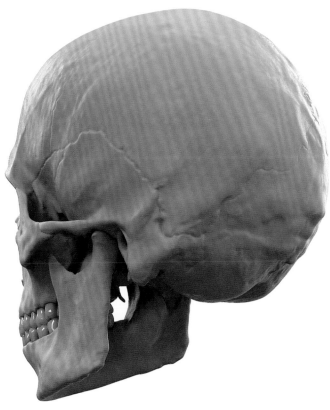

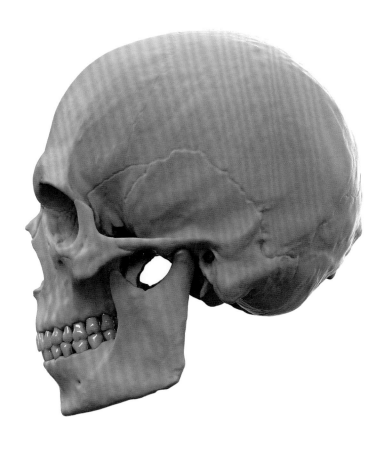

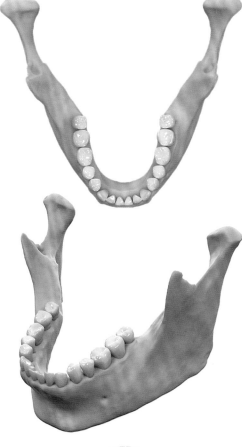

頭顱的主要骨骼
MAJOR BONES OF THE SKULL

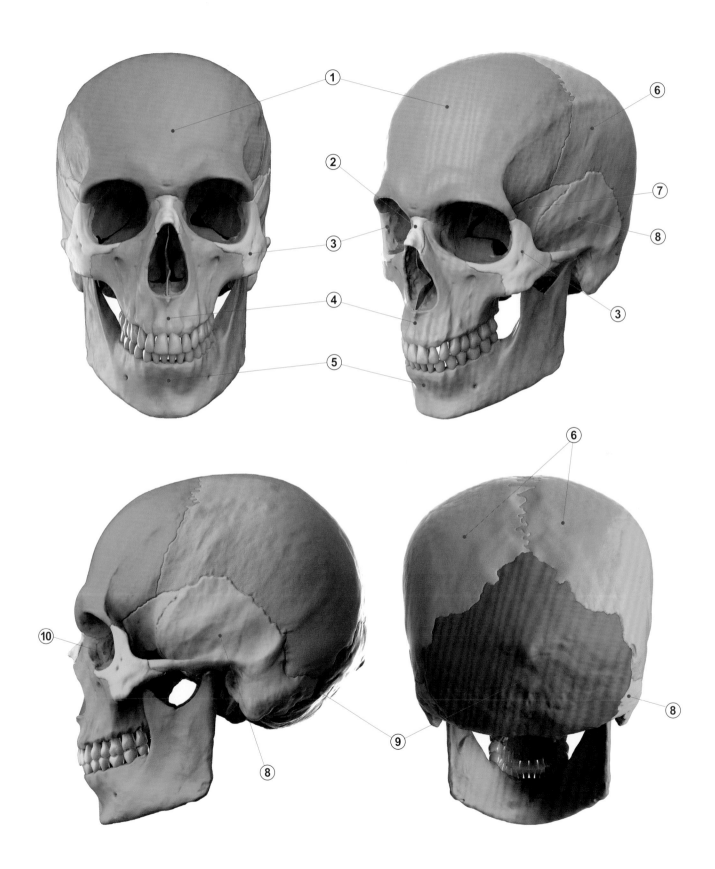

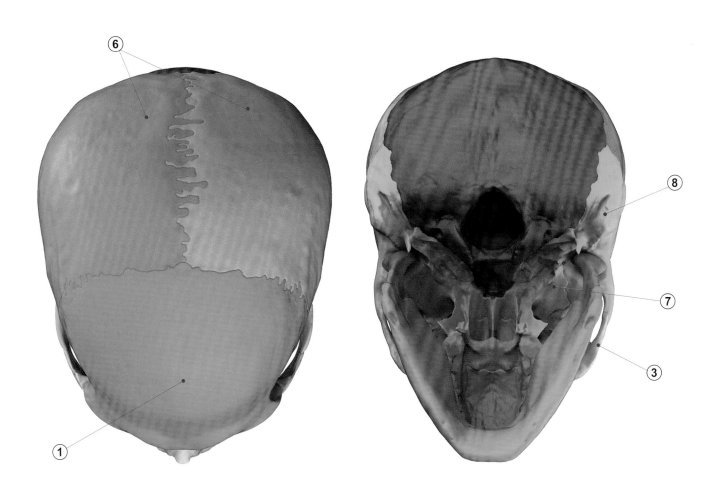

①	額骨	⑥	顳頂骨	
②	鼻骨	⑦	蝶骨	
③	顴骨	⑧	顳骨	
④	上頜骨（上顎骨）	⑨	枕骨	
⑤	下頜骨（下顎骨）	⑩	淚骨	

頭顱的形貌

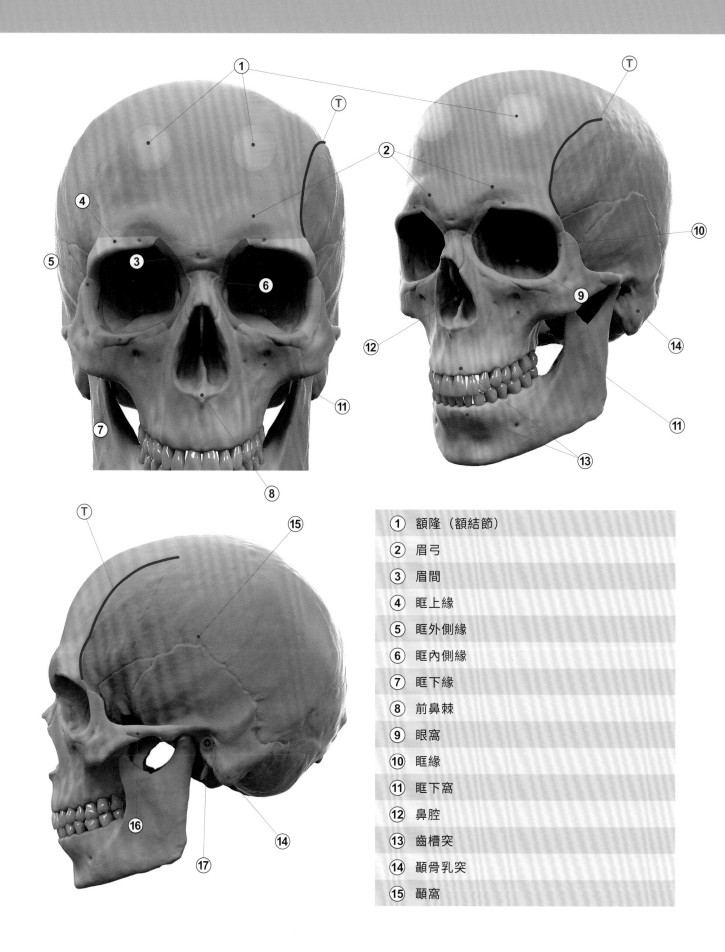

①	額隆（額結節）
②	眉弓
③	眉間
④	眶上緣
⑤	眶外側緣
⑥	眶內側緣
⑦	眶下緣
⑧	前鼻棘
⑨	眼窩
⑩	眶緣
⑪	眶下窩
⑫	鼻腔
⑬	齒槽突
⑭	顳骨乳突
⑮	顳窩

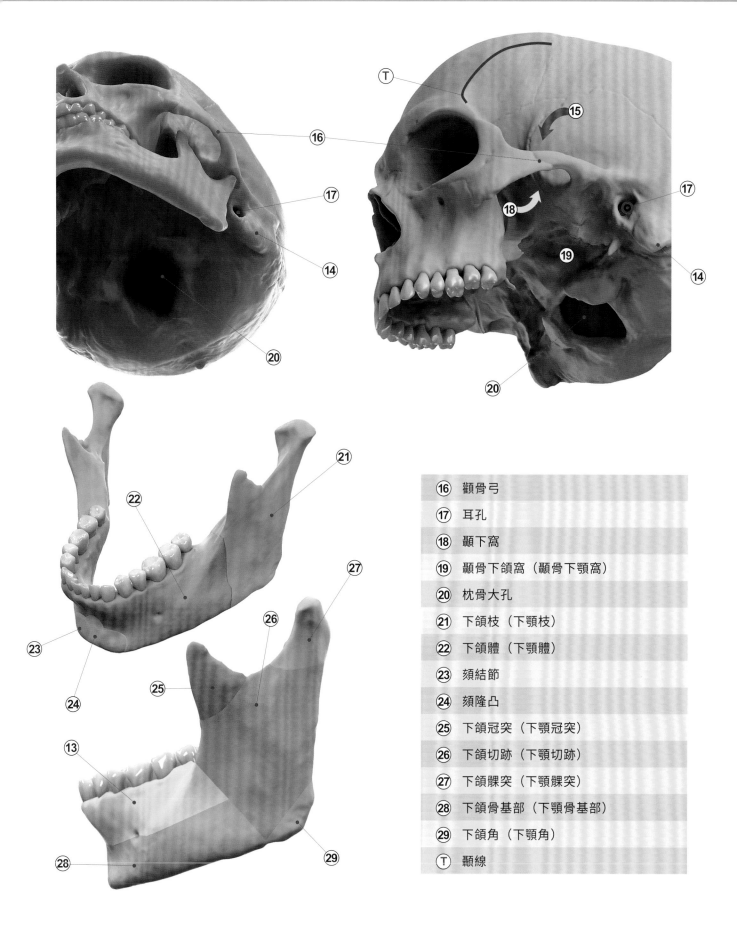

⑯	顴骨弓
⑰	耳孔
⑱	顳下窩
⑲	顳骨下頜窩（顳骨下顎窩）
⑳	枕骨大孔
㉑	下頜枝（下顎枝）
㉒	下頜體（下顎體）
㉓	頦結節
㉔	頦隆凸
㉕	下頜冠突（下顎冠突）
㉖	下頜切跡（下顎切跡）
㉗	下頜髁突（下顎髁突）
㉘	下頜骨基部（下顎骨基部）
㉙	下頜角（下顎角）
Ⓣ	顳線

1. 上頜骨門齒窩
2. 上頜骨犬齒隆凸
3. 上頜骨犬齒窩
4. 下頜枝前緣（下顎枝前緣）
5. 下頜骨斜線（下顎骨斜線）
6. 上頜骨額突
7. 額骨顴突
8. 顴骨額突
9. 顴骨體
10. 顴骨上頜緣
11. 顴骨顳突
12. 顳骨顴突

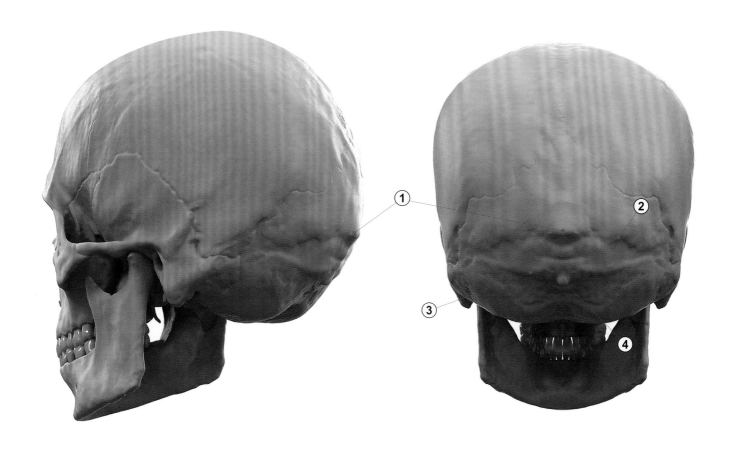

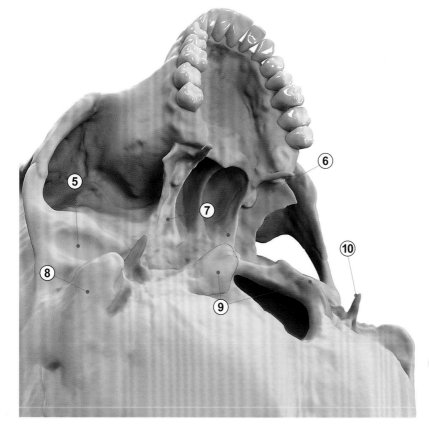

①	枕外隆凸
②	枕骨上項線 *
③	枕骨下項線
④	枕稜（枕脊）
⑤	顳骨下頜窩（顳骨下顎窩）
⑥	蝶骨外側翼板
⑦	蝶骨內側翼板
⑧	顳骨乳突
⑨	枕髁
⑩	顳骨莖突

審訂注：脖子前部為頸，脖子後部為項，
故②③為項線，而非頸線。

頭顱的骨點
BONY LANDMARKS OF THE SKULL
眉脊（或眶上脊、眉眶骨、眉弓）

額骨上有道長長的稜線，區隔開前額和眼窩頂部。左右眼窩上方各有一道俗稱眉弓的弓狀脊，並由一塊我們稱為**眉間**的平滑隆起連接起來。這兩道**眉弓**，加上凸出的**眉間**，形成一道骨稜，橫亙在眼睛上方。男性的**眉脊**通常較厚、較明顯，額隆較平，前額些微後傾，女性的**眉脊**較平緩，額隆明顯，前額更為垂直。

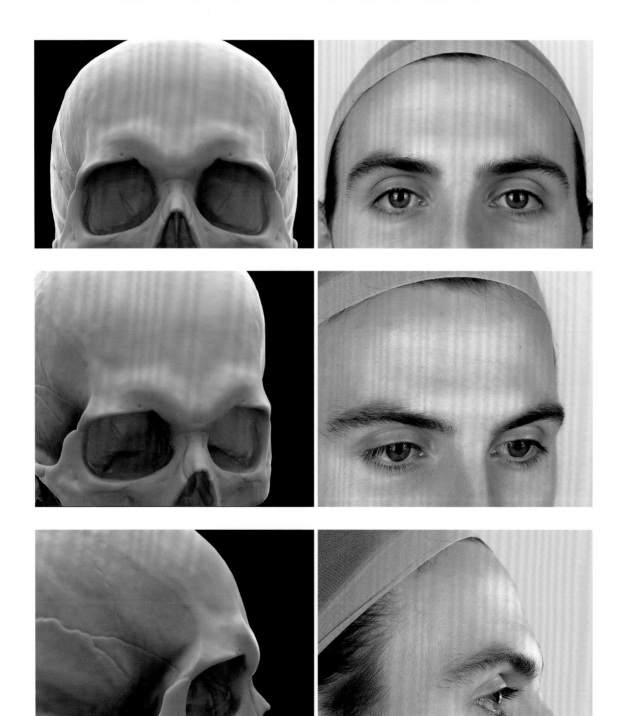

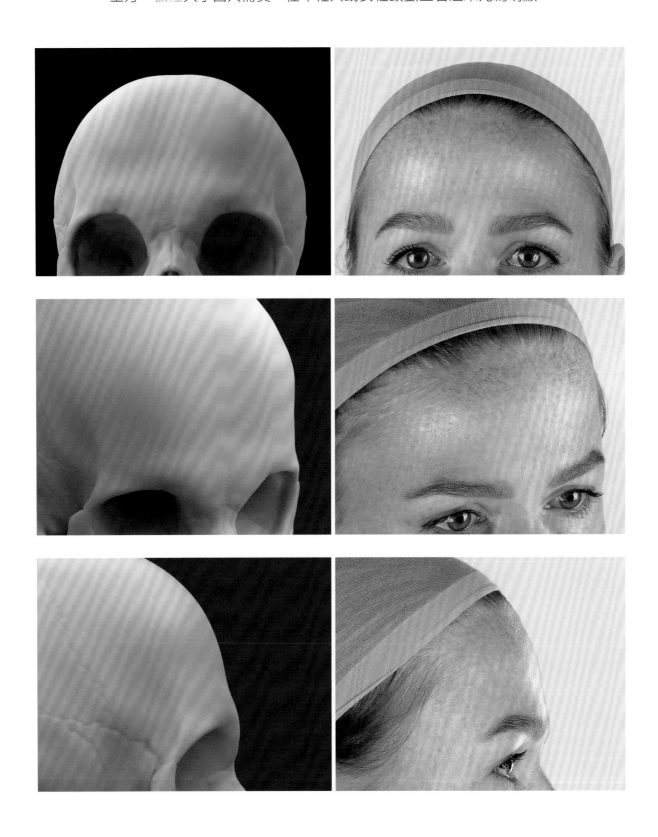
額骨上有一或兩個圓形隆起，我們稱為額隆（或額結節），位在眉弓上方。額隆大小因人而異，在年輕人或女性頭顱上看起來尤為明顯。

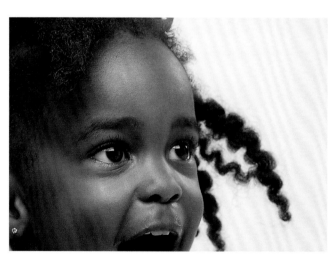

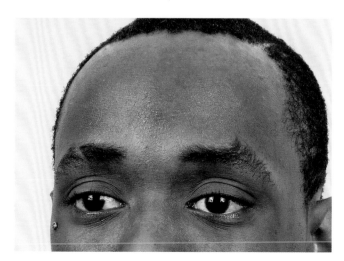

眶緣

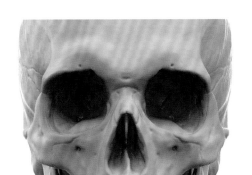
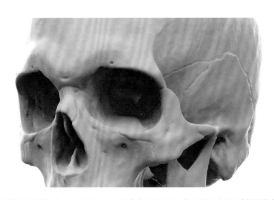

眼眶骨緣並非一整塊骨頭，而是像馬賽克一般，由數個胚形各異的結構體組合而成。

上緣Ⓢ：由額骨構成。　　　　下緣Ⓘ：由上頜骨和顴骨構成。

內緣Ⓜ：由淚骨、額骨、上頜骨構成。　　外緣Ⓛ：由顴骨和額骨構成。

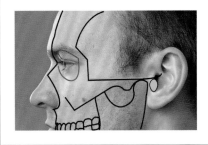
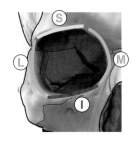
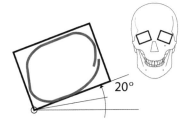

歐洲男性	歐洲女性	歐洲孩童	歐洲年老男性

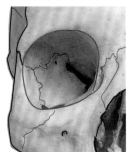

澳洲男性	健壯的亞洲男性	非洲男性	亞洲男性

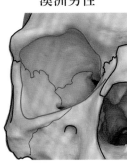
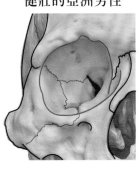
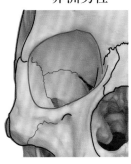

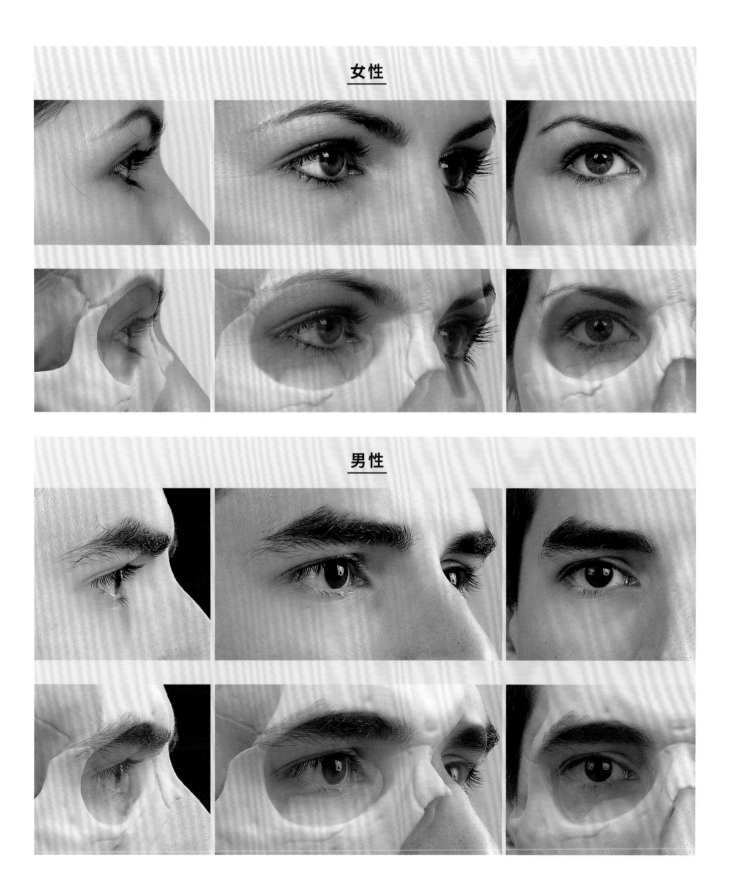

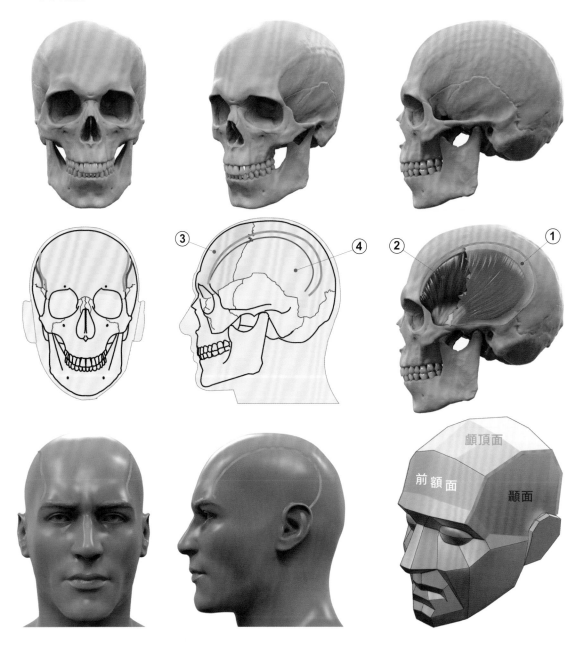

ANATOMY NEXT

24

頭顱的骨點

BONY LANDMARKS OF THE SKULL

顳線

顳線是一道曲型脊線，頭顱兩側皆可見。在真人模特兒身上，每側看似僅有一條脊，實際上頭顱兩邊各有兩條線，一條在上，一條在下，兩線近乎平行。上面一條叫**上顳線**，實為**顳肌膜①**（**顳肌**上層覆蓋一片堅韌的扇形腱膜）連到骨頭的位置。下面一條叫**下顳線**，是**顳肌②**的起始點及連附骨頭的地方。

在寫實人像藝術的專業術語裡，顳線通常指**上顳線**。顳線沿著頭側綿延而去，橫跨兩大顱骨（額骨和顳頂骨），**額骨③**構成了前額，**顳頂骨④**則形成頭部的「屋頂」。

顳線泰半被頭髮蓋住（除非此人沒有頭髮），此標記點在年長男性身上會顯得更明顯。

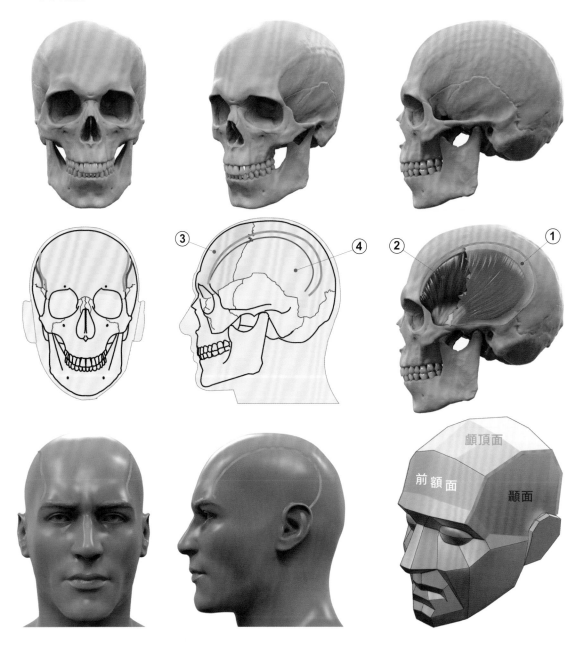

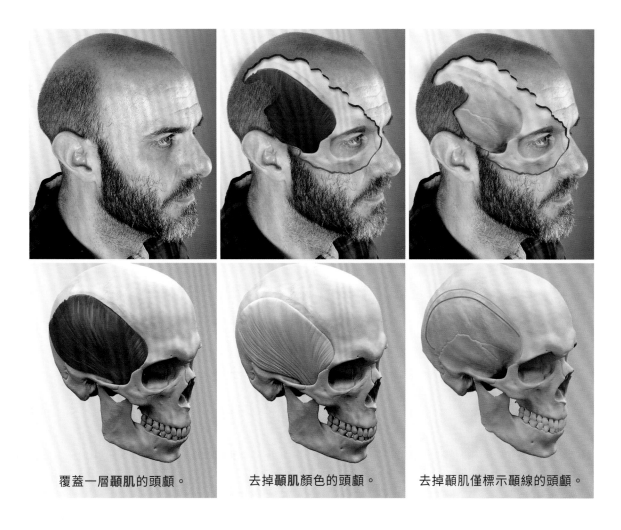

覆蓋一層顳肌的頭顱。　　去掉顳肌顏色的頭顱。　　去掉顳肌僅標示顳線的頭顱。

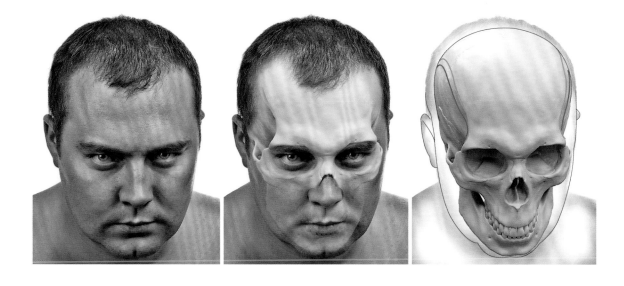

鼻骨①由小小兩塊長方形骨頭組成，尺寸和形制因人而異，主要影響鼻子的形狀。

前鼻開口（梨狀開口）②是鼻子的進氣口，通常呈梨形，由鼻骨和上頜骨組成。

前鼻棘③是塊鋒利的上頜骨突，位在**前鼻開口**下緣，會影響鼻柱骨與人中之間的夾角（即鼻小柱上唇夾角，見右頁④），和鼻子大小無關。

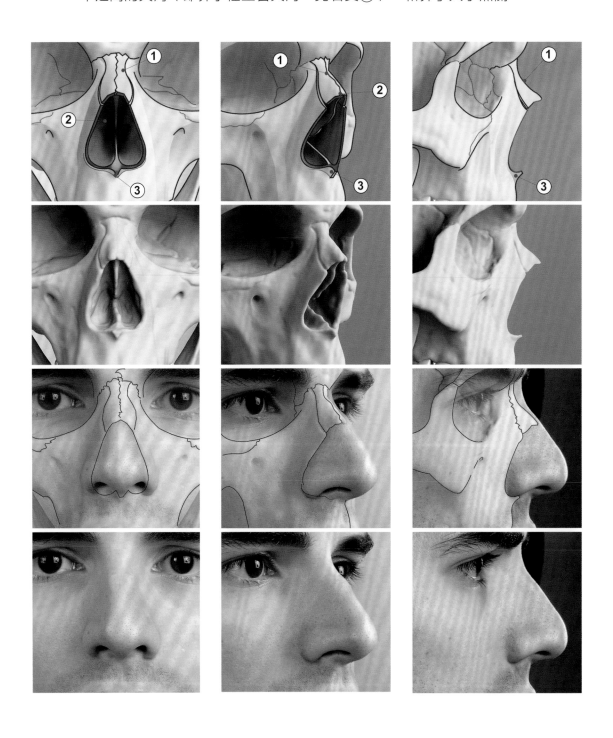

比較不同族裔在前鼻開口上的形貌

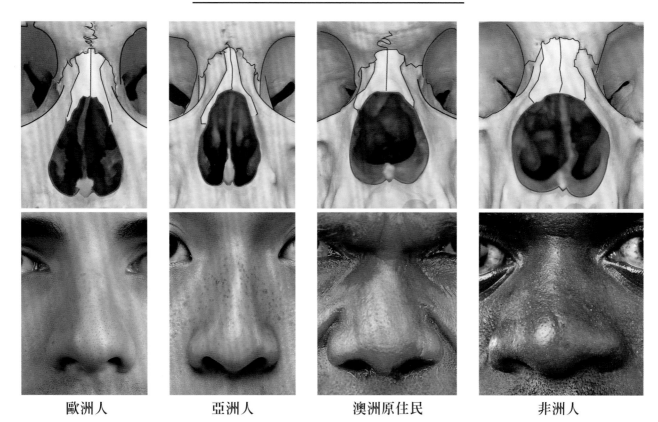

| 歐洲人 | 亞洲人 | 澳洲原住民 | 非洲人 |

從個體形態差異來觀察骨頭結構與軟組織的關係

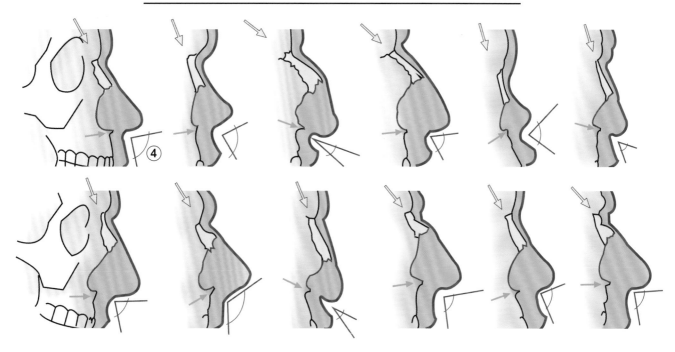

下頜角是下頜骨下緣與後緣交叉所形成的夾角。

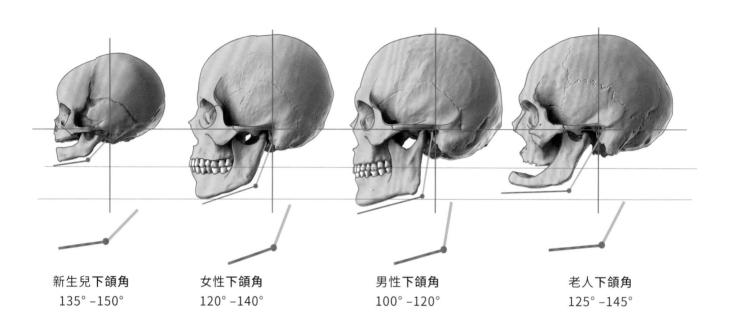

新生兒下頜角
135°–150°

女性下頜角
120°–140°

男性下頜角
100°–120°

老人下頜角
125°–145°

女性和男性下頜角比較

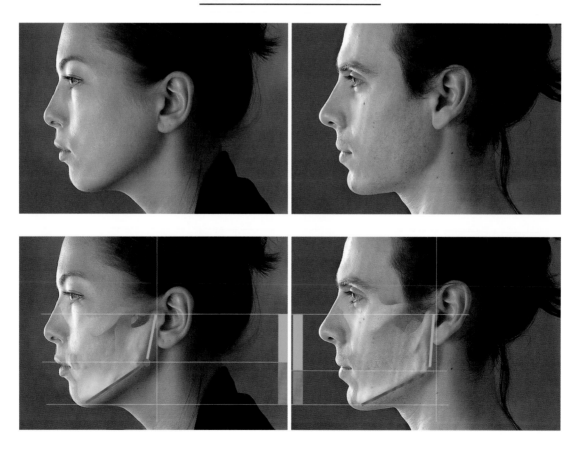

新生兒 成人 無牙老人

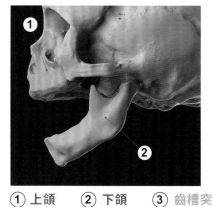
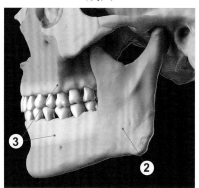
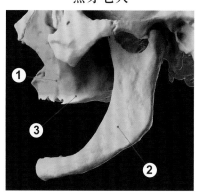

① 上頜 **②** 下頜 **③** 齒槽突

為什麼無牙老人下巴往前突？

牙齒掉光後，由於缺乏刺激，造成齒槽突流失（消融），下顎角的角度變大。這是全口無牙者下頜老化最明顯的特徵。不過，**後緣（下頜枝）**的高度與**下緣（下頜體）**的長度仍維持不變。

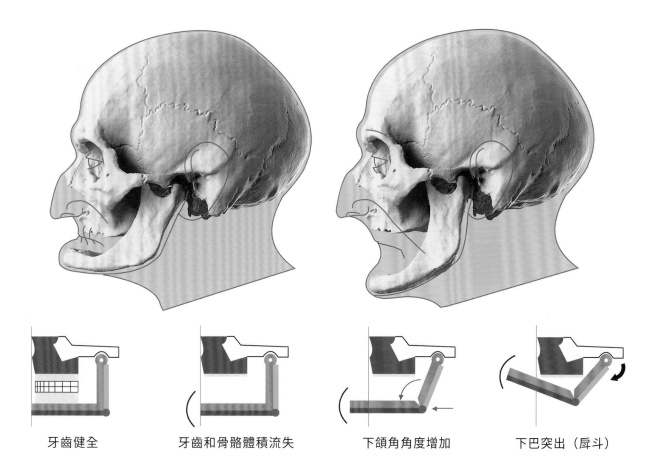

牙齒健全 牙齒和骨骼體積流失 下顎角角度增加 下巴突出（戽斗）

男女頭顱的主要差異

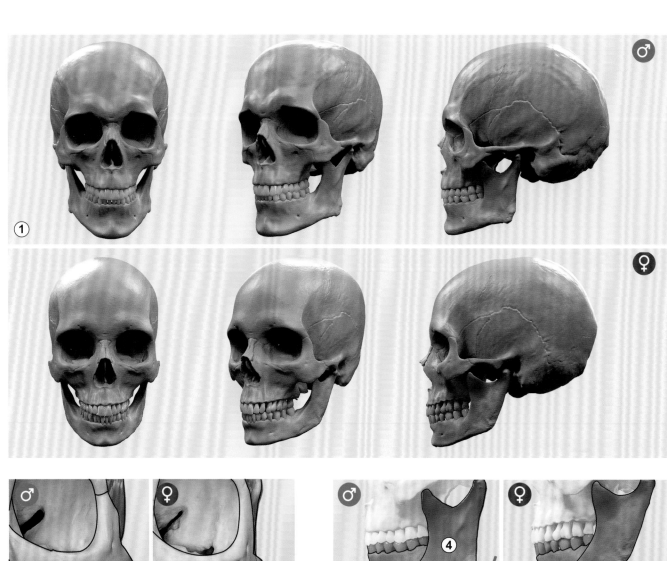

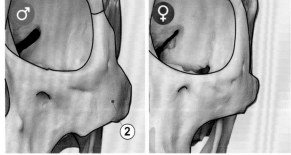

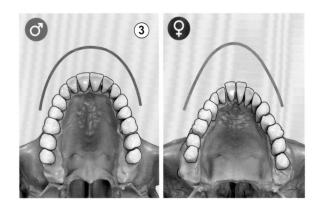

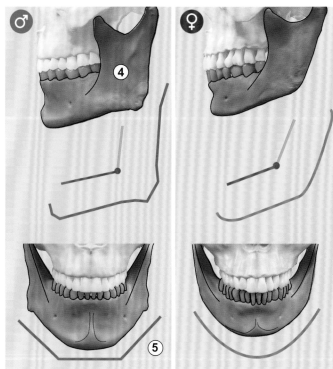

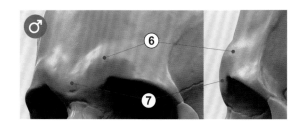

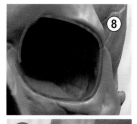

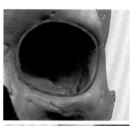

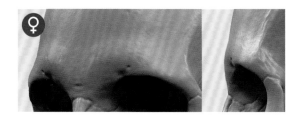

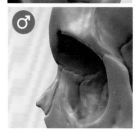

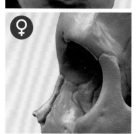

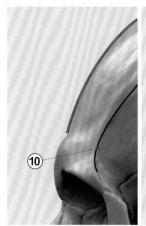

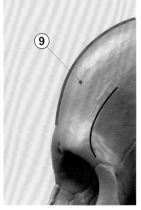

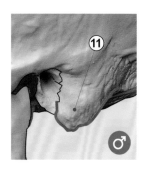

		男	女
①	頭顱整體	較大、較凹凸不平	較小、較圓滑、較纖細
②	顴骨	較大	較小
③	腭／顎	較大、較寬、呈U型	較小、呈拋物線狀或更趨於V型
④	下頜枝（下顎枝）	較垂直，近乎直角	鈍角
⑤	下頜骨（下顎骨）	傾向四方形	傾向尖下巴
⑥	眉弓	界線分明	沒有／輕微
⑦	眉間	較傾斜	較垂直
⑧	眼眶	方形、較低、眶緣鈍	圓形、較高、眶緣銳利
⑨	額隆	較不明顯	較明顯
⑩	顳線	線條分明	輪廓模糊
⑪	顳骨乳突	大	小

隨年齡增長而改變的頭顱形態

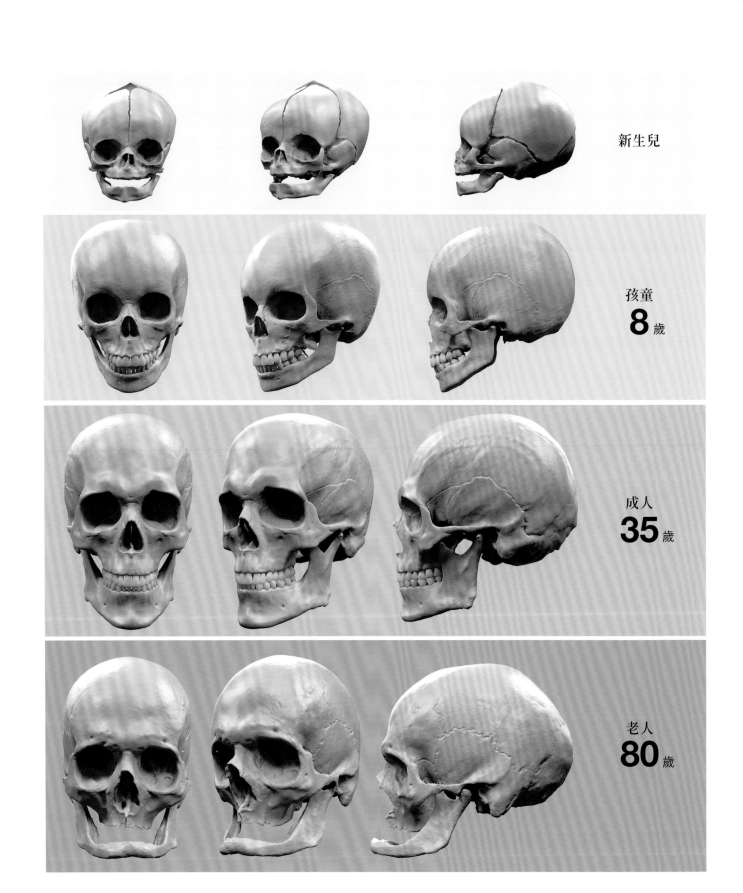

新生兒

孩童
8歲

成人
35歲

老人
80歲

隨年齡增長而改變的頭顱形態

頭顱
THE SKULL

隨年齡增長而改變的頭顱形態

拿新生兒的頭顱跟成人一比，便可以馬上看出新生兒的**頭蓋骨**（腦顱部）長得比**顏面骨頭**（顏面部）大，且大得不成比例。進入孩童階段，下頜骨和上下頜齒槽突開始成長，臉的長度大幅拉長。

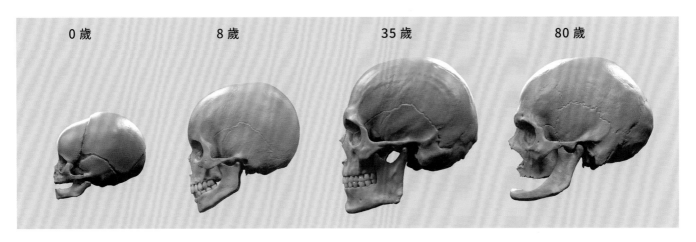

0 歲　　　　8 歲　　　　　35 歲　　　　　80 歲

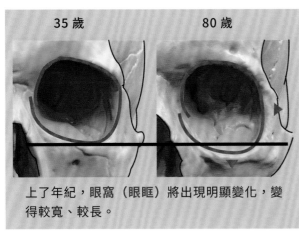

35 歲　　　　80 歲

上了年紀，眼窩（眼眶）將出現明顯變化，變得較寬、較長。

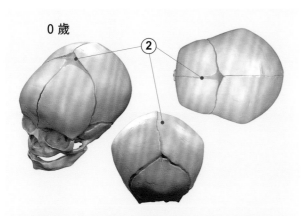

0 歲

觀察新生兒的頭顱，頂蓋（穹窿部）的顱縫尚未密合，骨頭之間僅靠未骨質化的薄膜銜接，該處我們稱為**囟門**。

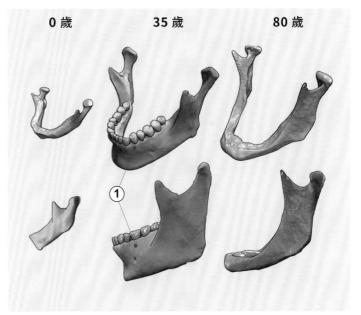

0 歲　　　　35 歲　　　　80 歲

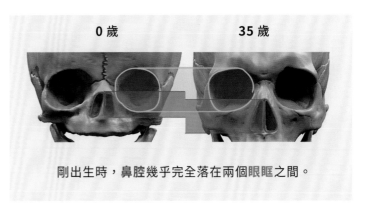

0 歲　　　　　　　35 歲

剛出生時，鼻腔幾乎完全落在兩個**眼眶**之間。

主要族裔的頭顱形態特徵

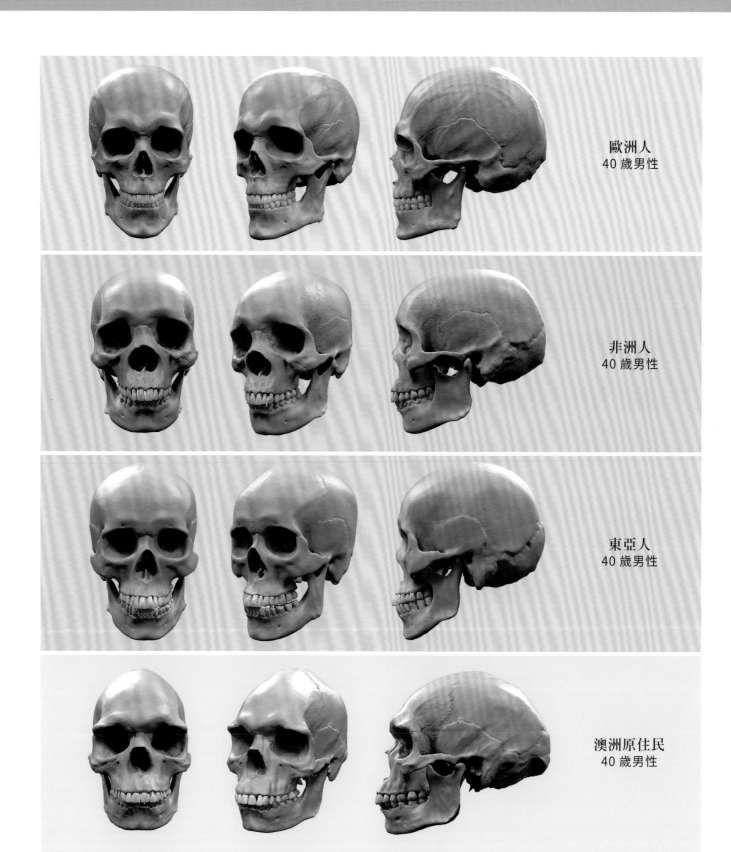

歐洲人
40 歲男性

非洲人
40 歲男性

東亞人
40 歲男性

澳洲原住民
40 歲男性

❗ 頭顱形態在不同種族之間的差異，大於同種族之間的差異。

主要族裔的頭顱形態特徵

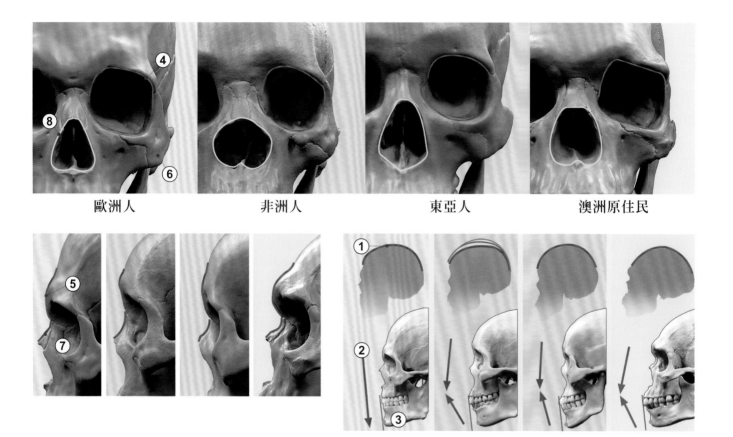

| 歐洲人 | 非洲人 | 東亞人 | 澳洲原住民 |

		歐洲人	非洲人	東亞人	澳洲原住民
①	縱切面輪廓	高圓	形狀多變	弓形	拋物線
②	臉部側面	正顎	突顎	中等至平坦	突顎
③	頦部（下巴）輪廓	較為凸出	縮減	中等	縮減
④	眼眶形態	圓框至角框	矩型框	圓眶	角框
⑤	眉脊	明顯	中等	縮減至沒有	非常明顯
⑥	顴骨形態	縮減	縮減	突出	突出
⑦	鼻梁側面	筆直	筆直到凹形	凹形	凹形
⑧	鼻開口	窄至中等	寬、圓	窄至寬	寬

❗ 頭顱形態在不同種族之間的差異，大於同種族之間的差異。

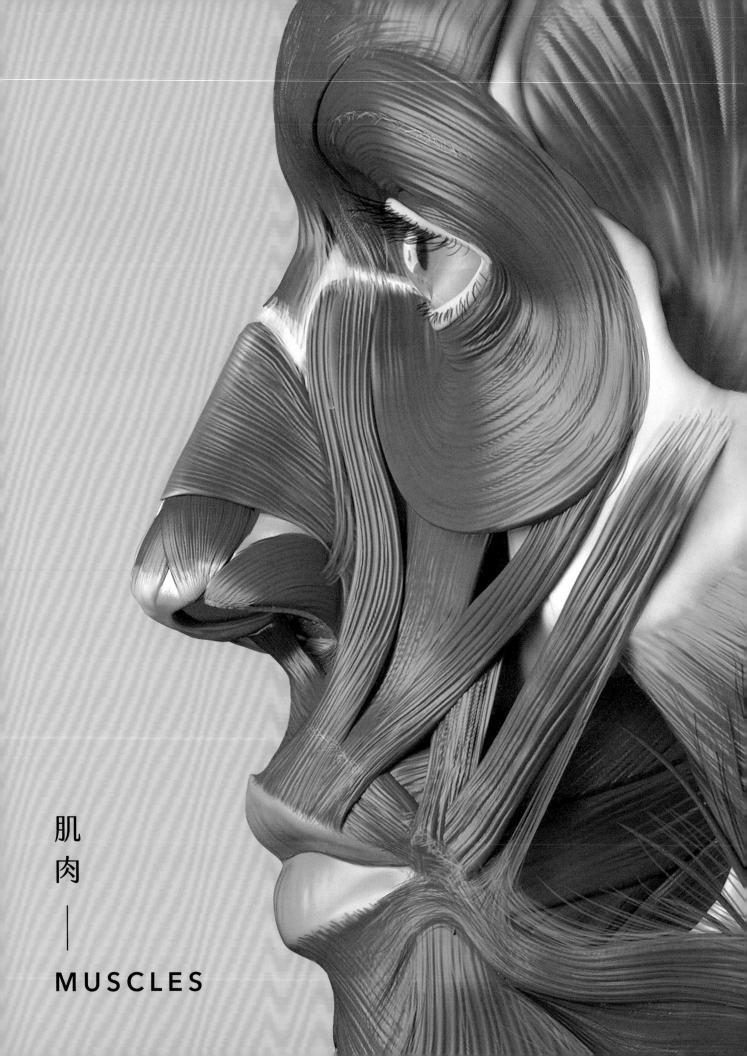

肌肉
—
MUSCLES

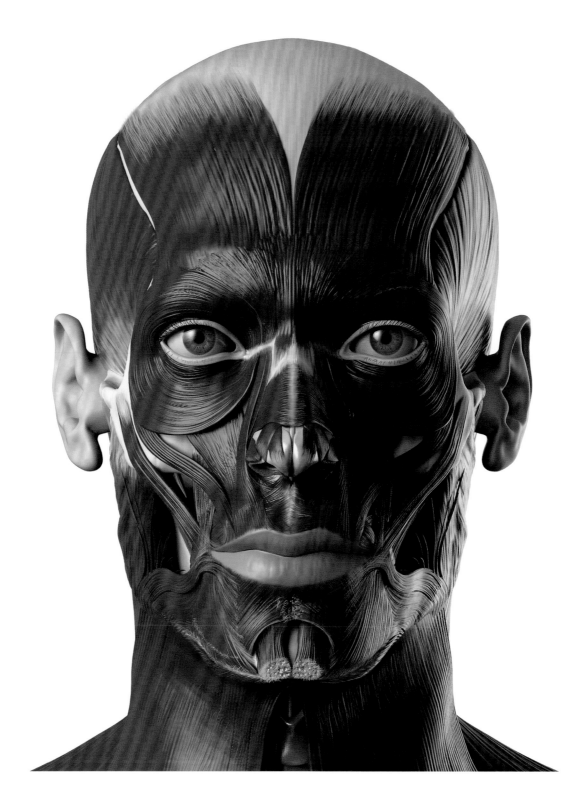

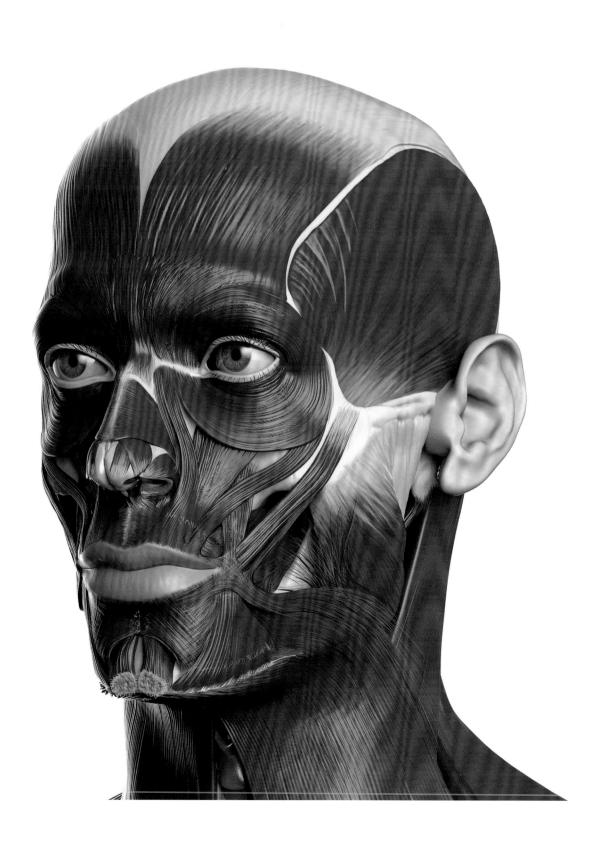

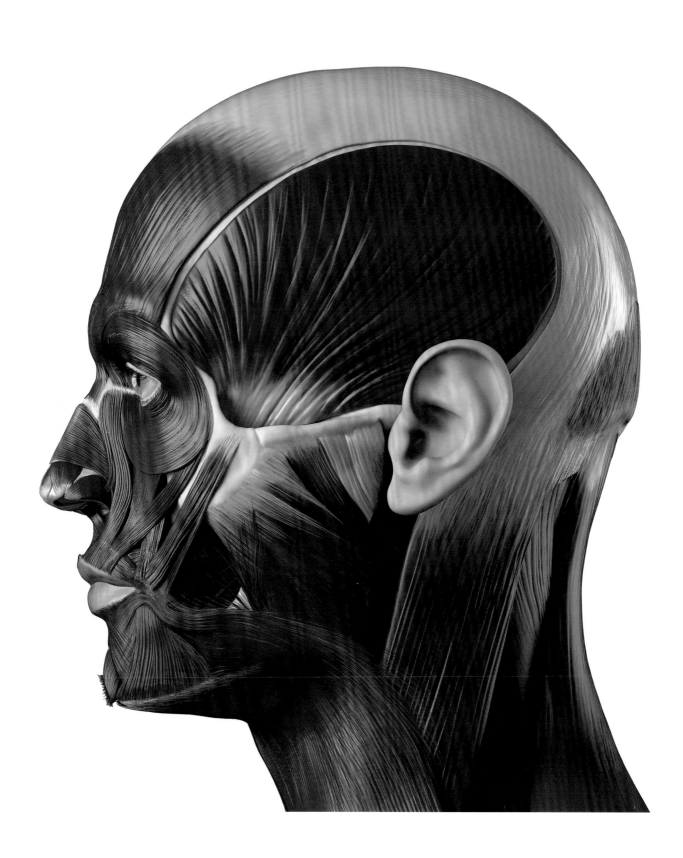

頭部肌肉
MUSCLES OF THE HEAD

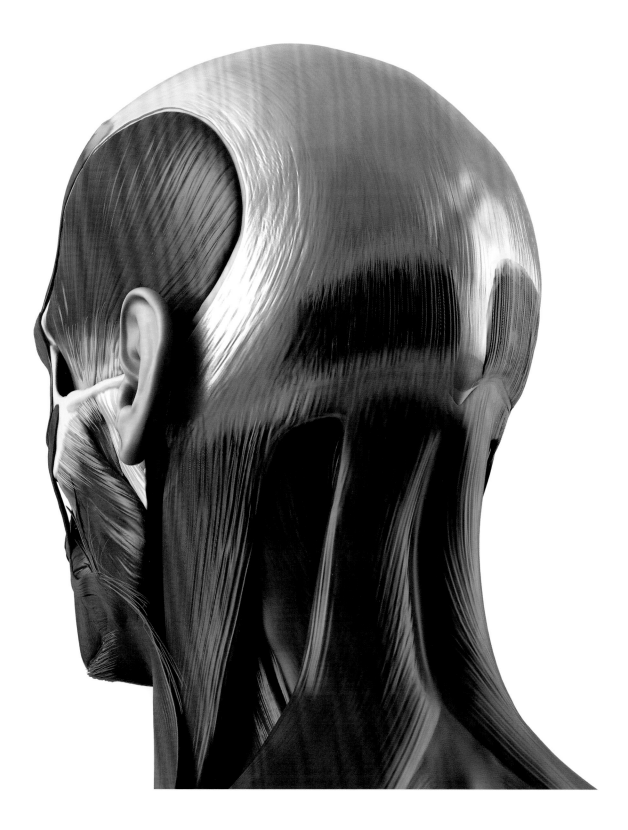

頭部肌肉
MUSCLES OF THE HEAD
後視圖

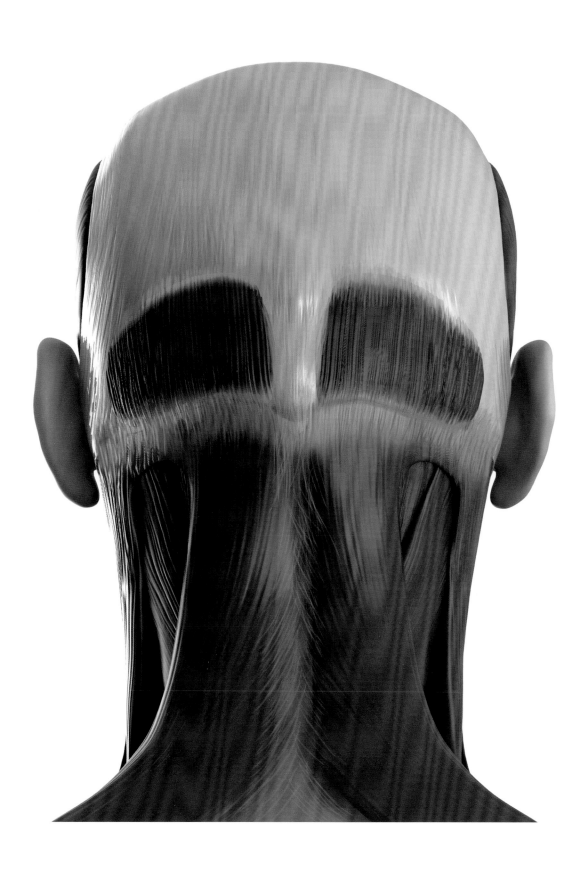

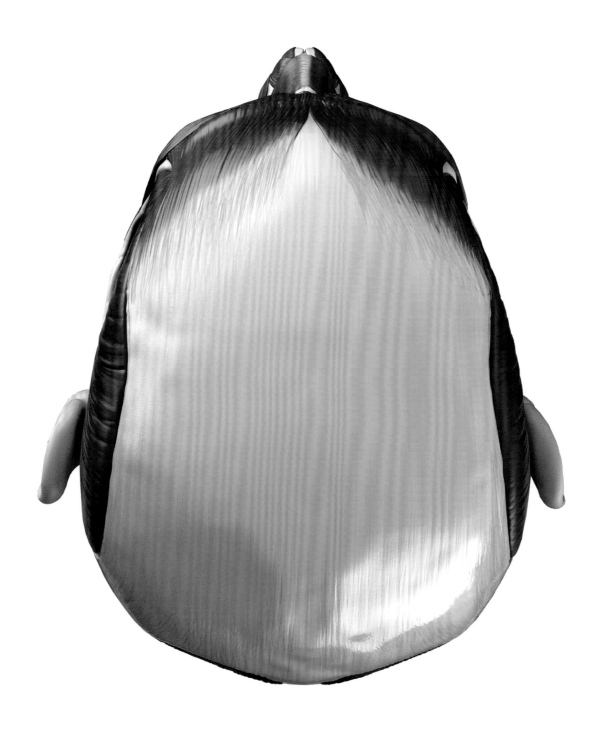

頭部肌肉
MUSCLES OF THE HEAD
前視圖解

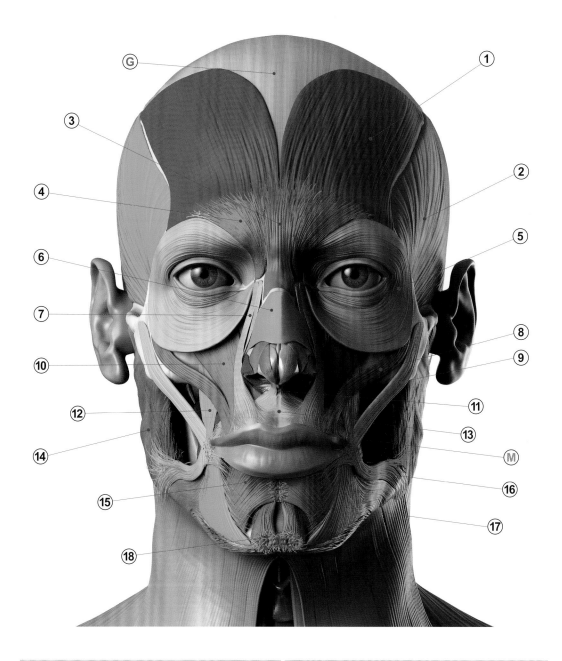

Ⓖ	帽狀腱膜	⑥	鼻肌橫部
①	額肌	⑦	內眥肌（提上唇鼻翼肌）
②	顳肌	⑧	顴小肌
③	纖肌（降眉間肌）	⑨	顴大肌
④	降眉肌	⑩	提上唇肌
⑤	眼輪匝肌	⑪	降鼻中隔肌

頭部肌肉
MUSCLES OF THE HEAD
³/₄前視圖解

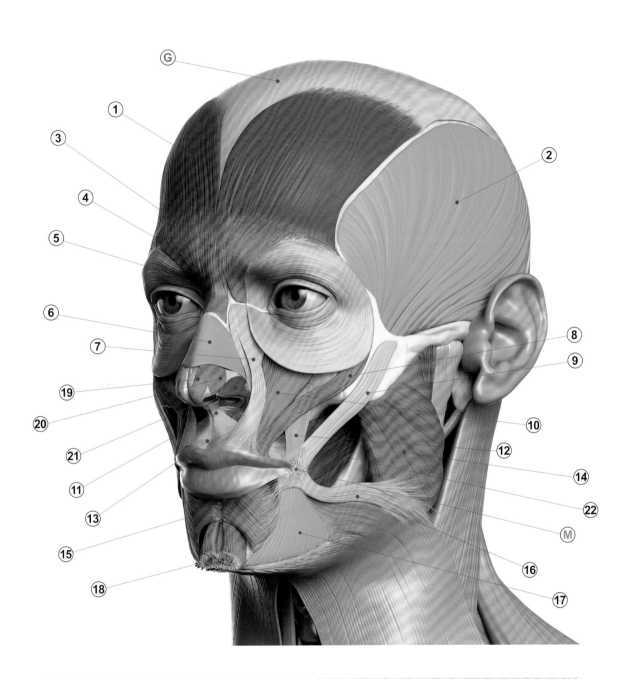

⑫	犬齒肌（提口角肌）	⑰	下唇角肌（降口角肌）
⑬	口輪匝肌	⑱	頦肌
Ⓜ	蝸軸（口角軸）	⑲	鼻孔壓小肌
⑭	咬肌	⑳	鼻孔擴張肌前部
⑮	下唇方肌（降下唇肌）	㉑	鼻肌翼部
⑯	笑肌	㉒	頰肌

頭部肌肉
MUSCLES OF THE HEAD
側視圖解

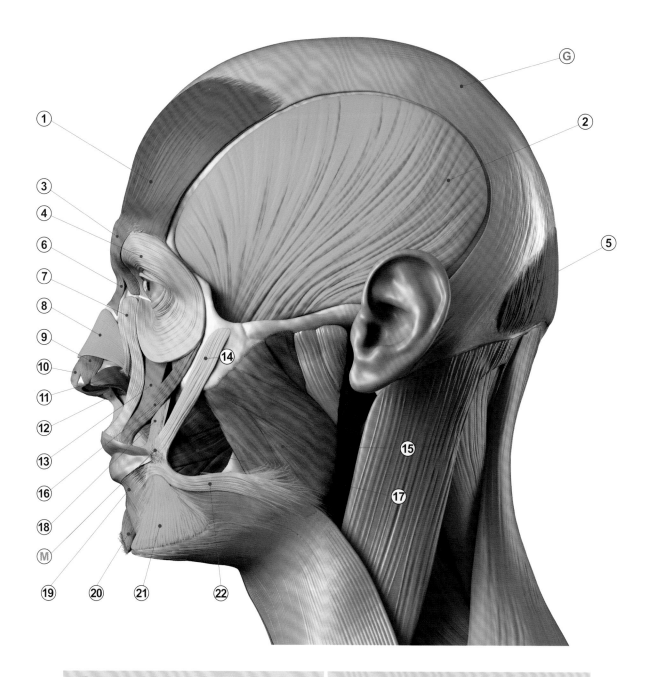

Ⓖ	帽狀腱膜	⑥	纖肌（降眉間肌）	
①	額肌	⑦	內眥肌（提上唇鼻翼肌）	
②	顳肌	⑧	鼻肌橫部	
③	降眉肌	⑨	鼻孔擴張肌前部	
④	眼輪匝肌	⑩	鼻孔壓小肌	
⑤	枕肌	⑪	鼻肌翼部	

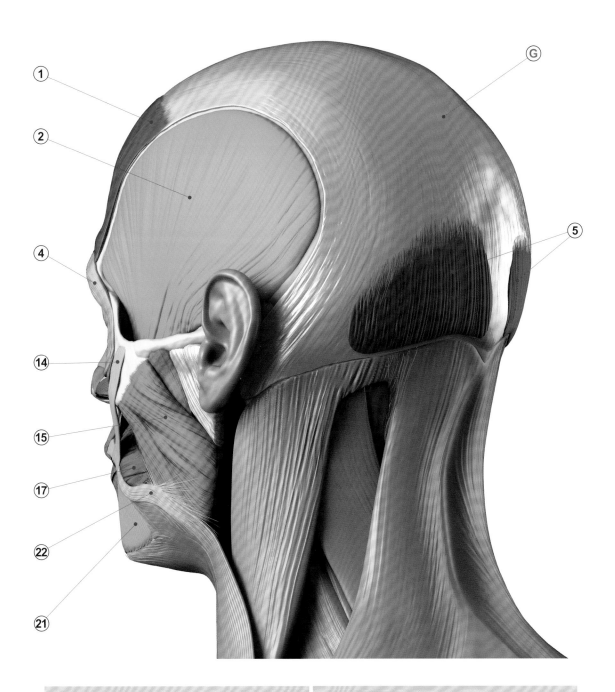

⑫	降鼻中隔肌	⑰	頰肌
⑬	提上唇肌	⑱	犬齒肌（提口角肌）
Ⓜ	窩軸（口角軸）	⑲	下唇方肌（降下唇肌）
⑭	顴大肌	⑳	頦肌
⑮	咬肌	㉑	下唇角肌（降口角肌）
⑯	顴小肌	㉒	笑肌

頭部肌肉

後視圖解

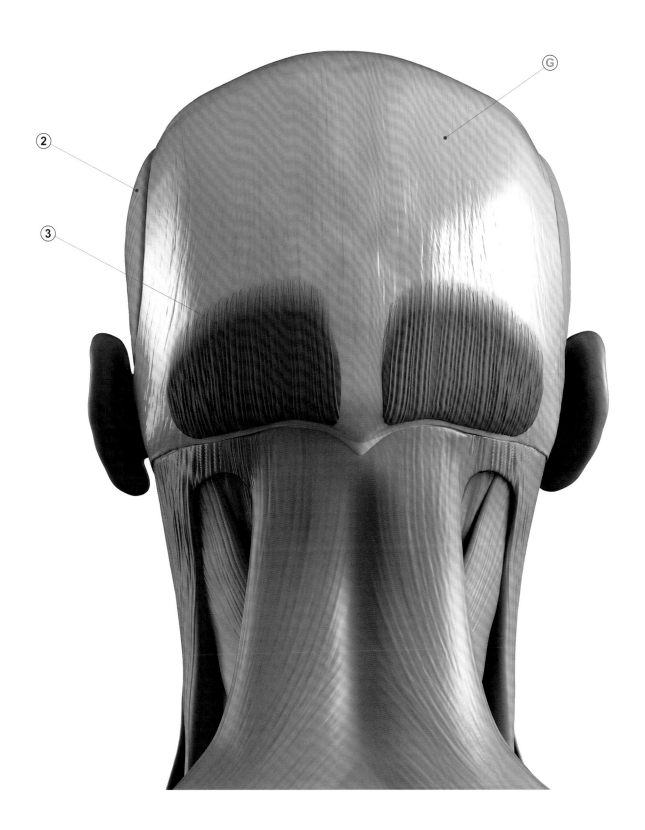

Ⓖ	帽狀腱膜	④	額肌
②	顳肌	⑤	鼻肌
③	枕肌	⑥	纖肌（降眉間肌）

頭部肌肉
MUSCLES OF THE HEAD

咀嚼肌群和顏面肌群

頭部肌肉依功能和動作可分成許許多多的肌群，我們在此僅介紹以某種方式影響頭部外型的肌肉。這種肌肉大抵可分成兩大肌群：負責臉部表情的**顏面肌群**和負責咀嚼的**咀嚼肌群**。

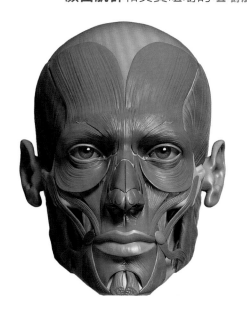
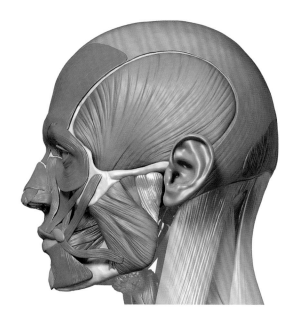

臉部表情肌肉或**顏面肌肉**至關重要，主要負責人際之間的非語言溝通。顏面肌肉很特別，起端通常始於顱骨，可是它又不像多數骨骼肌那樣止端止於另一根骨頭，而是附著在淺部筋膜、真皮、乃至於其他肌肉上。因此每當**顏面肌肉**收縮，皮膚才會跟著移動。

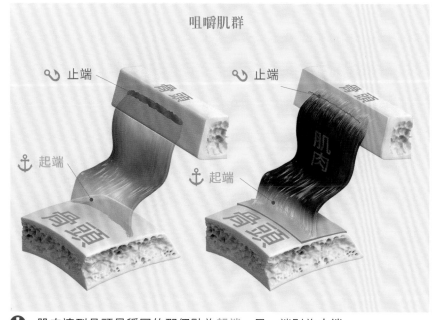
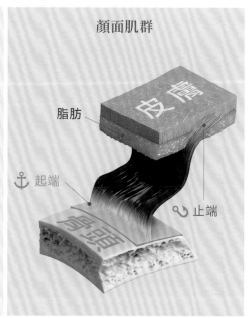

咀嚼肌群　　　　　　　　　　　　　　　顏面肌群

止端　　　　骨頭　　　止端　　　骨頭　　　　皮膚　脂肪

起端　　骨頭　　　　起端　肌肉　骨頭　　　　起端　　止端　骨頭

❶ 肌肉連到骨頭最穩固的那個點為**起端**，另一端則為**止端**。

頭部肌肉

MUSCLES OF THE HEAD

咀嚼肌群和顏面肌群

顏面肌群收縮時，帶動的是皮膚，不是關節。

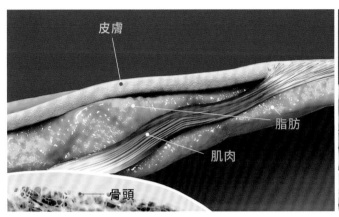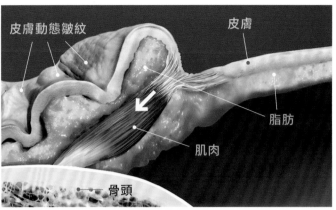

動態皺紋（dynamic wrinkles）指**肌肉**做收縮動作時表層**肌膚**才出現的線條。這些**細紋**的走向通常跟**肌肉**纖維的走向相互垂直。

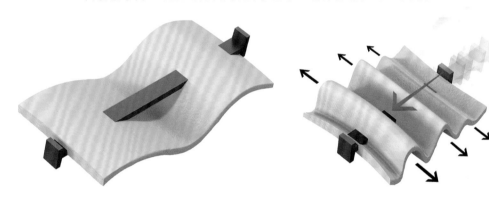

除非是極度纖瘦的人，否則**顏面肌肉不會像骨骼肌**（如**咀嚼肌群**）那樣，**造成大面積外表變形**。顏面肌肉通常薄薄的，非常細緻，被脂肪掩蓋起來。**顏面肌肉**收縮可帶動表皮、脂肪墊，乃至於其他**顏面肌肉**，繼而產生皺紋、溝槽、凸起或鼓脹。以上種種變化結合起來，便形成我們所說的臉部表情。

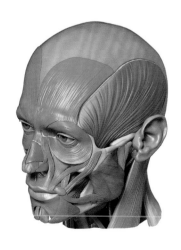

頭部的主要分區
REGIONS OF THE HEAD

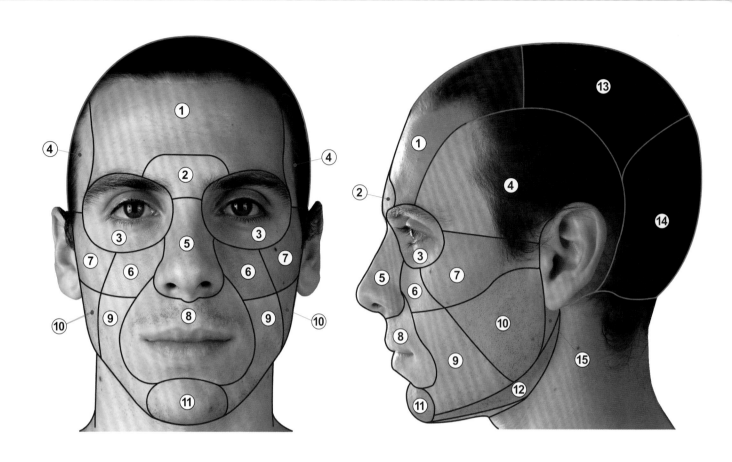

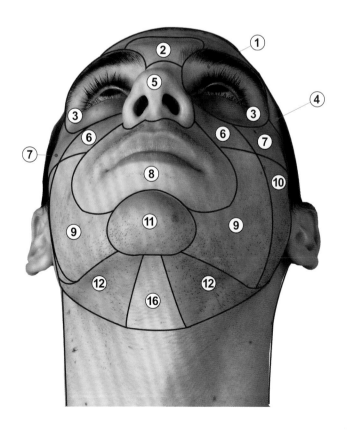

①	額區
②	眉間區
③	眼眶區
④	顳區
⑤	鼻區
⑥	眶下區
⑦	顴區
⑧	口區
⑨	頰區
⑩	腮腺咬肌區
⑪	頦區
⑫	下頜下三角
⑬	顱頂區
⑭	枕區
⑮	下頜後窩
⑯	頦下三角

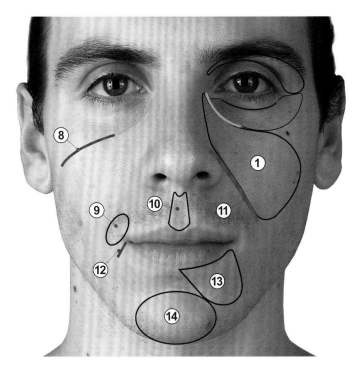

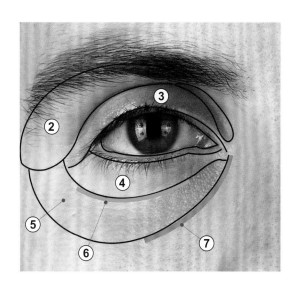

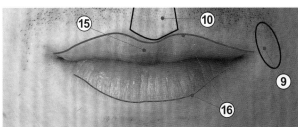

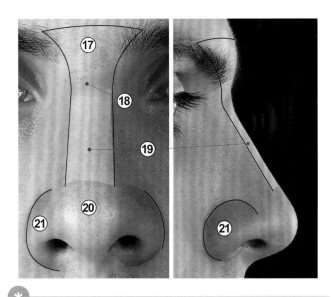

①	眶下三角
②	眶上部位
③	上眼瞼
④	下眼瞼
⑤	眶下部位
⑥	臥蠶溝
⑦	淚溝
⑧	眶下溝
⑨	蝸軸（口角軸）
⑩	人中
⑪	鼻唇皺摺（法令紋）
⑫	口角皺摺（木偶紋）
⑬	下頜下部區 ✳
⑭	下巴
⑮	上唇結節
⑯	唇紅緣
⑰	眉間
⑱	鼻根
⑲	鼻梁
⑳	鼻尖
㉑	鼻翼

✳ 作者注：此區資料來源為古德芬格（Eliot Goldfinger）所著《藝用人體解剖學》（Human anatomy for artists, 1991）初版第69頁。

枕額肌

枕額肌包含兩塊**枕腹（枕肌）**和兩塊**額腹（額肌）**。**枕腹**的起端位在**枕骨上項線**和**顳骨乳突**，止端則匯入**帽狀腱膜**，其作用是要把頭皮往後拉。**額腹**始於**帽狀腱膜**，止端則匯入眉毛和鼻根部位的皮膚，跟**纖肌、眼輪匝肌、皺眉肌**的纖維會合。**額腹**收縮時，頭皮將跟著往後退，形成揚眉的動作，並在前額部位形成皺紋與皺摺。

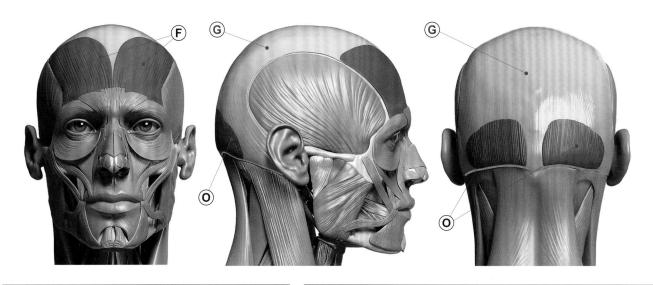

肌肉：	枕腹（枕肌）Ⓞ
⚓ 起端：	枕骨上項線 ⓝⓛ、顳骨乳突 Ⓜ
🪝 止端：	帽狀腱膜 Ⓖ
✥ 動作：	將頭皮往後拉

肌肉：	額腹（額肌）Ⓕ
⚓ 起端：	帽狀腱膜 Ⓖ
🪝 止端：	眼輪匝肌、纖肌和眉毛區域的皮膚
✥ 動作：	揚眉並使前額產生皺紋

帽狀腱膜（顱頂腱膜）是塊強韌無比的腱鞘，延伸出去覆蓋整個頭蓋骨，兩端分別連著枕肌和額肌，唯一連附骨頭的部位是頭顱最後面的**枕骨上項線**。

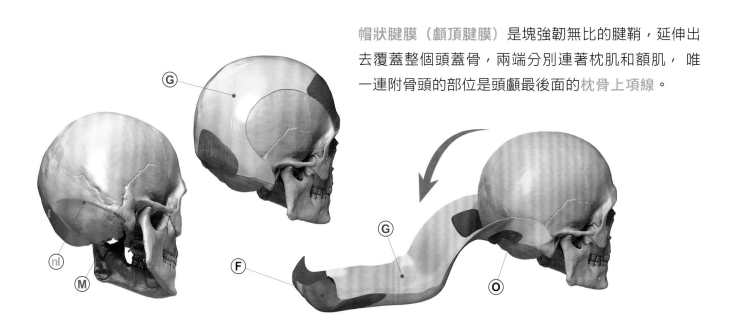

額區和顳頂區肌群

MUSCLES OF THE FRONTAL AND PARIETAL REGIONS

枕額肌

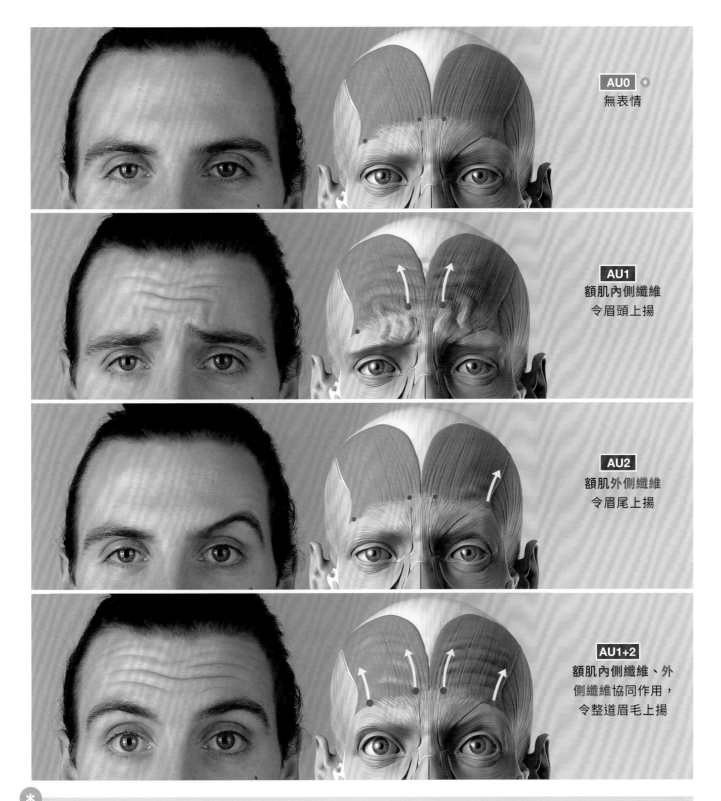

AU0 ✳
無表情

AU1
額肌內側纖維
令眉頭上揚

AU2
額肌外側纖維
令眉尾上揚

AU1+2
額肌內側纖維、外
側纖維協同作用，
令整道眉毛上揚

✳ AU（action units）即動作單元，指個別肌肉或肌群的基本動作。每一個經過編號的臉部基本動作單元是「臉部動作編碼系統」（Facial Action Coding System[FACS]）中，用來分析人類臉部表現的。該系統最早為瑞典解剖學家卡爾 - 赫曼．尤普賀（Karl-Herman Hjortsjö）所制定，後經心理學家保羅．艾克曼（Paul Ekman）和華萊士．佛里森（Wallace V. Friesen）採用，並於 1978 發表。

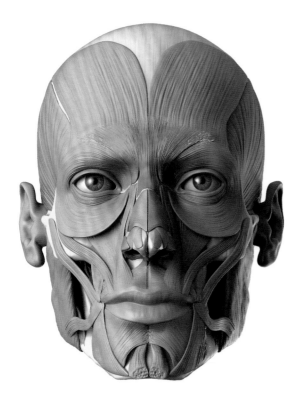
皺眉肌、纖肌（降眉間肌）、降眉肌

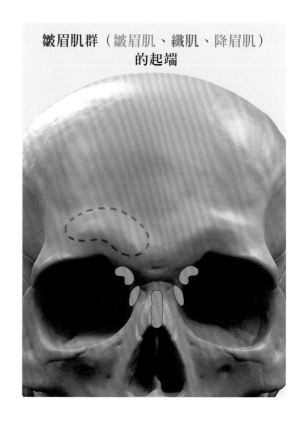

皺眉肌群（皺眉肌、纖肌、降眉肌）
的起端

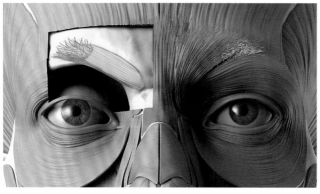

肌肉：	降眉肌
起端：	鼻梁外側
止端：	從內眼角向外展開，跨越整個內眼角部位和額肌，位在眉毛上方皮膚的底層，與眉毛平齊
動作：	跟纖肌一起把眉毛往下拉，並於鼻梁上形成橫向紋路

肌肉：	纖肌（降眉間肌）
起端：	鼻骨和鼻軟骨的中線
止端：	眉間前額下中段皮膚，最後與額肌的纖維融合
動作：	幫忙下拉眉間皮膚，並協助張開鼻孔，亦可做出憤怒或激動的表情

肌肉：	皺眉肌
起端：	眉弓內側
止端：	眉毛附近的前額皮膚
動作：	動作：將眉毛往下、往鼻子中線拉

皺眉肌、纖肌（降眉間肌）、降眉肌

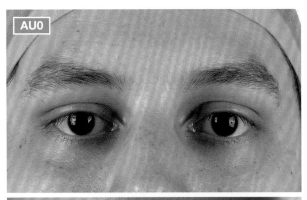

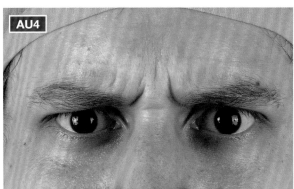

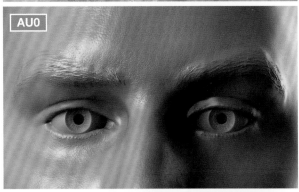

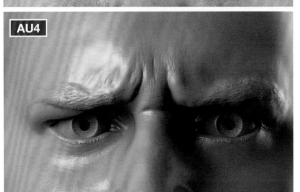

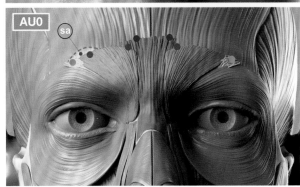

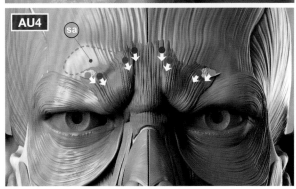

- 皺眉肌與降眉肌一起將兩道眉毛往中間、往下拉，因而蓋住上眼瞼局部，兩眉之間出現直紋；眉毛下移，使得眉弓更明顯 sa。

- 纖肌將眉間部位的皮膚往下拉，並在鼻梁處形成一道橫紋。

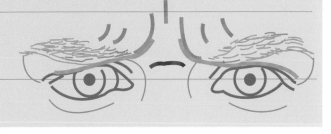

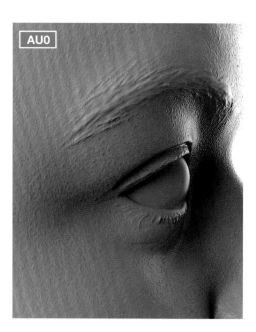
提上瞼肌、上瞼板肌

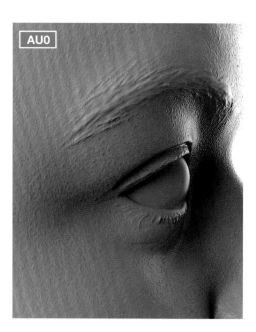

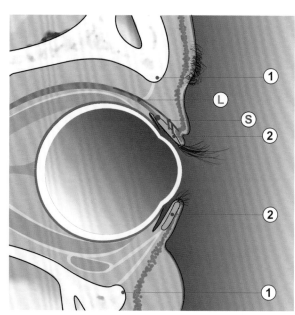

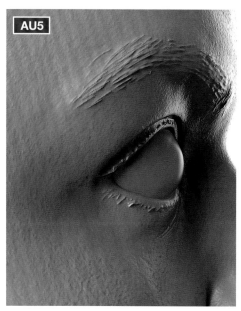

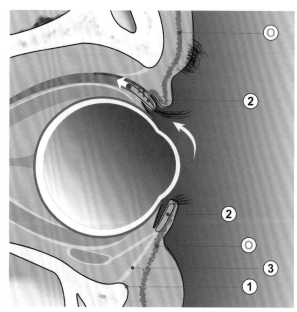

①	眶緣		⑥	眼輪匝肌下脂肪
②	瞼板		⑦	顴凸部脂肪（眶下部位）
③	眶膈膜		Ⓢ	上瞼板肌
④	眼輪匝肌後脂肪		Ⓞ	眼輪匝肌
⑤	外側眼瞼韌帶		Ⓛ	提上瞼肌

顏面肌群
FACIAL MUSCLES
動作單元 AU5 ：上眼瞼撐開

提上瞼肌、上瞼板肌

	肌肉：	提上瞼肌
⚓	起端：	蝶骨
🪝	止端：	瞼板
✥	動作：	縮回／抬起上眼瞼

	肌肉：	上瞼板肌
⚓	起端：	提上瞼肌
🪝	止端：	瞼板
✥	動作：	縮回／抬起上眼瞼

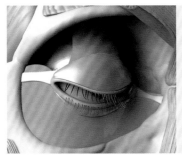

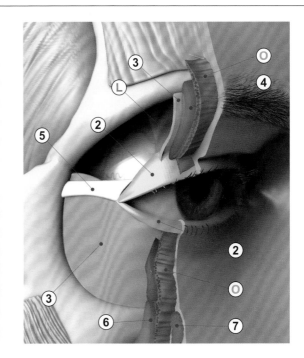

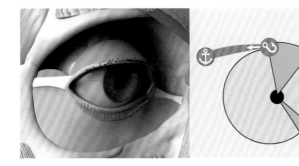

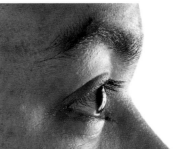

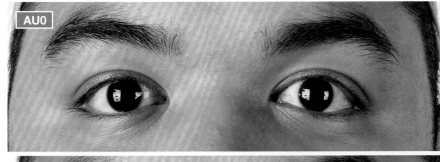

AU0

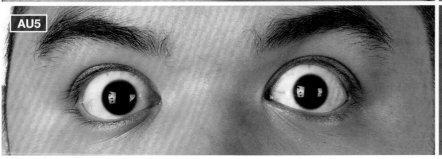

AU5

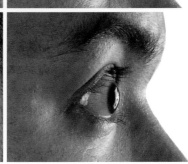

顏面肌群
FACIAL MUSCLES

眼輪匝肌

眼輪匝肌可分成三部分：

一 . **眶部**環繞整個眼睛上下，於眼眶四周形成完整的橢圓形，上部纖維最後與
額肌、皺眉肌會合。

二 . **瞼部**薄薄一層，其下可再細分成瞼板前部和眶膈前部，這是眼瞼最根本的
部分。瞼部又稱為瞼板張肌，長得既小且薄，位在**內側眼瞼韌帶**與**淚囊**的
後面。

三 . **淚囊部**從內側拉動**眼瞼**或瞼板，調節淚液，改變眼球位置。

眼輪匝肌主要負責闔眼與眨眼的動作，讓人類可以瞇眼或眨眼使眼色。

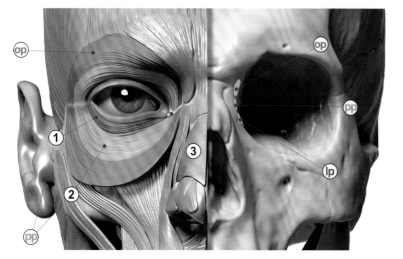

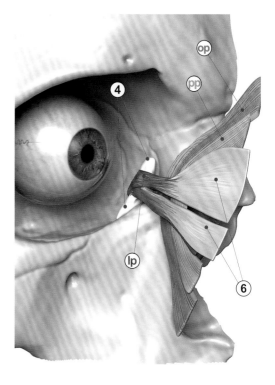

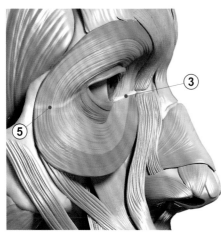

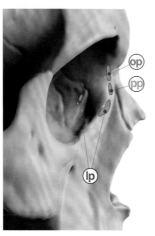

op	眼輪匝肌眶部
pp	眼輪匝肌瞼部
lp	眼輪匝肌淚囊部
①	眼輪匝肌瞼部之瞼板前部
②	眼輪匝肌瞼部之眶膈前部
③	內側眼瞼韌帶
④	淚囊
⑤	外側眼瞼縫
⑥	瞼板

	肌肉：	**眼輪匝肌**
⚓	起端：	**額骨、淚骨、上頜骨、內側眼瞼韌帶**
✋	止端：	**外側眼瞼縫**
✛	動作：	**眼瞼閉闔**

顏面肌群
FACIAL MUSCLES
動作單元 AU6：臉頰上揚

臉頰提高肌、眼瞼壓縮肌、眼輪匝肌（眶部）

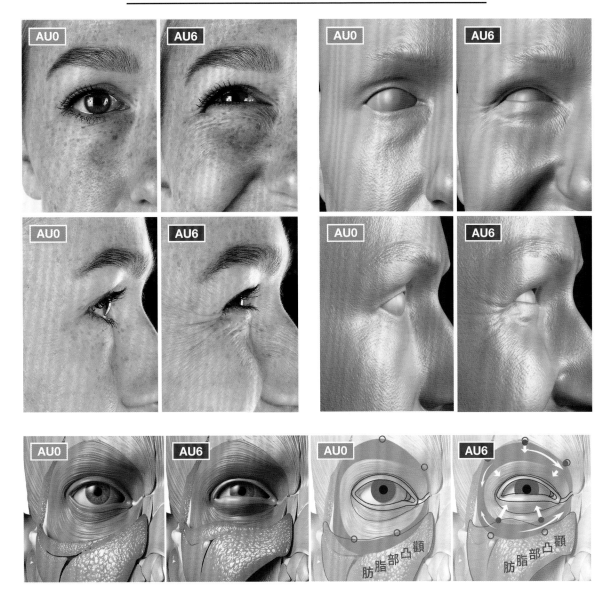

ℹ️ 動作單元 **AU6** 把太陽穴和臉頰的皮膚往眼睛的方向拉。**眼輪匝肌眶部**收縮時：

a– 眼睛孔隙變窄。

b– 眼睛下面的皮膚鼓脹或起皺紋。

c– 將眉毛與眼瞼之間的眼蓋摺（eye cover fold）往下推。

d– 臉頰向上提拉。

e– 可能產生魚尾紋（笑紋）或皺紋。

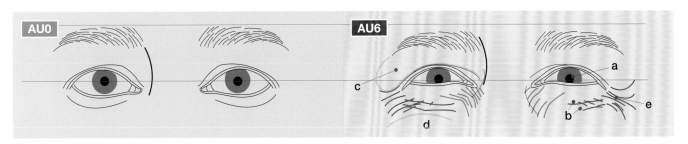

眼眶區肌群
MUSCLES OF THE ORBITAL REGION
動作單元 AU7：眼瞼緊縮

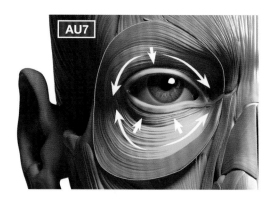

眼輪匝肌（其瞼部分布於眼瞼四周和內部）收縮才會形成動作單元 AU7。此動作單元會拉動上下眼瞼，連眼睛下方有些鄰接的皮膚也一併拉向內眼角。

ℹ️ 因動作單元 AU7 而產生的外觀變化：

a- 眼瞼緊縮。

b- 眼睛孔隙變窄。

c- 下眼瞼抬升。

d- 下眼瞼變得較直、較凸。

e- 動作做到最大時，便會產生瞇眼的樣子。

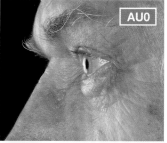

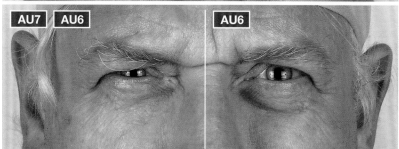

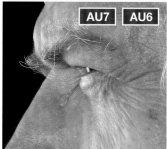

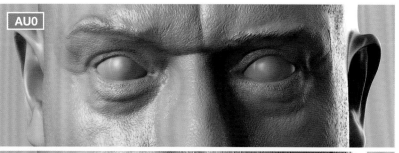

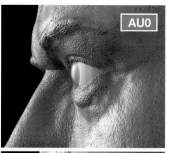

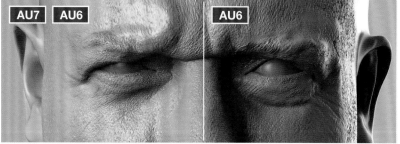

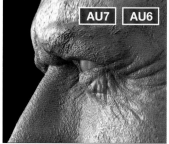

眼眶區肌群
MUSCLES OF THE ORBITAL REGION

動作單元 AU7E AU6 AU43E AU9 的混合動作

眼輪匝肌瞼部、內眥肌（提上唇鼻翼肌）

AU7E ◉ 眼瞼緊縮（眼輪匝肌瞼部）

AU6 臉頰上揚（眼輪匝肌眶部）

AU9 鼻頭皺摺（內眥肌）

AU43E ◉ 眼睛閉闔

* 作者注：字母 E 代表做該動作時用力程度最大。

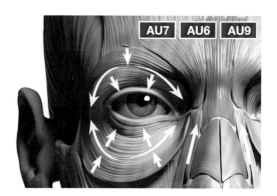

a- 將眼睛周圍更大一圈的皮膚拉向眼睛。

b- 將下眼瞼下方的皮膚拉向鼻根。

c- 眶下三角抬升，魚尾紋浮現，眶下溝加深，下眼瞼下方起皺紋。

d- 眉毛降低，但降低幅度有限。

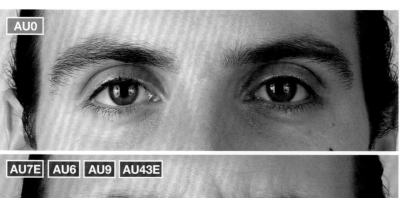

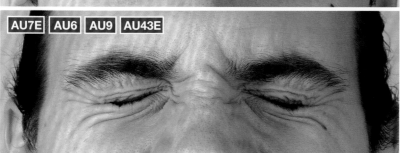

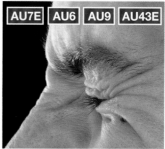

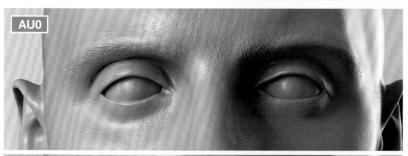

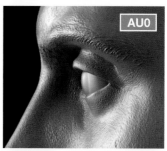

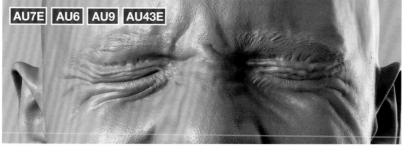

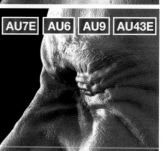

上直肌、外直肌、內直肌、下直肌、上斜肌、下斜肌、提上瞼肌

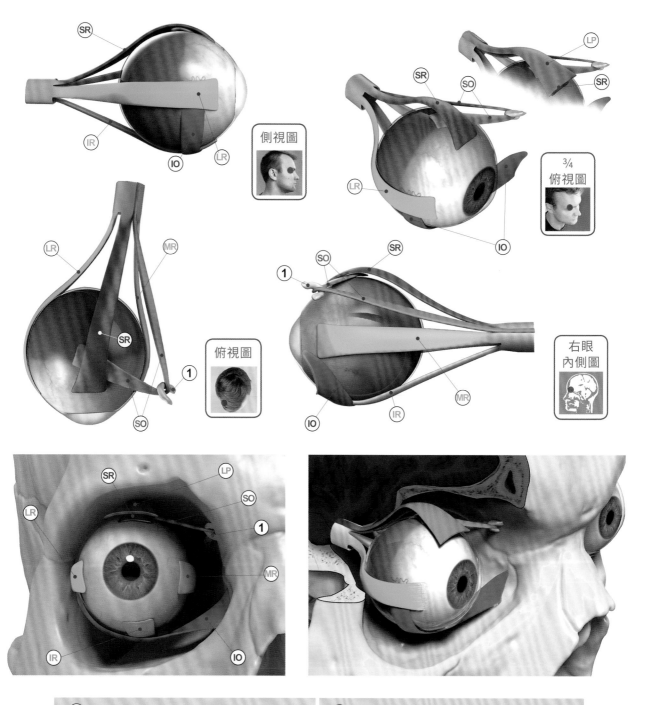

側視圖

3/4 俯視圖

俯視圖

右眼 內側圖

LP	提上瞼肌	IR	下直肌
SR	上直肌	SO	上斜肌
LR	外直肌	IO	下斜肌
MR	內直肌	1	滑車（滑輪）

外眼肌群
EXTRAOCULAR MUSCLES

上直肌、外直肌、內直肌、下直肌、上斜肌、下斜肌、提上瞼肌

外眼肌總共有七塊肌肉，六塊負責調控眼球運動，一塊負責提起眼瞼，故取作**提上瞼肌**，位在**上直肌**的正上方。至於其餘六塊肌肉的動作則是根據其收縮時視線的方向與眼球的角度來決定。

肌肉起始點之
前視圖

肌肉起始點之
¾ 側視圖

四塊**直肌**（**上直肌、外直肌、內直肌、下直肌**）全部始於視神經管周圍的總腱環。兩塊**斜肌**（**上斜肌、下斜肌**）跟**直肌**不一樣，並非始於總腱環，而是從肌肉起端出發，先轉了一個角，再朝直肌的方向前進。**上斜肌**始於**蝶骨體**，其肌腱穿過**滑車**後，止端匯入**鞏膜**。

肌肉：	**上直肌**
⚓ 起端：	總腱環
🪝 止端：	鞏膜
✛ 動作：	眼球上舉、內旋

肌肉：	**外直肌**
⚓ 起端：	總腱環
🪝 止端：	鞏膜
✛ 動作：	眼球外展

肌肉：	**內直肌**
⚓ 起端：	總腱環
🪝 止端：	鞏膜
✛ 動作：	眼球內收

肌肉：	**下直肌**
⚓ 起端：	總腱環
🪝 止端：	鞏膜
✛ 動作：	眼球下降、內收、外旋

肌肉：	**上斜肌**
⚓ 起端：	蝶骨
🪝 止端：	穿過滑車後，最後附著在鞏膜上
✛ 動作：	眼球下轉、外展、內旋

肌肉：	**下斜肌**
⚓ 起端：	上頜骨的眼眶底
🪝 止端：	鞏膜
✛ 動作：	眼球上舉、外展、外旋

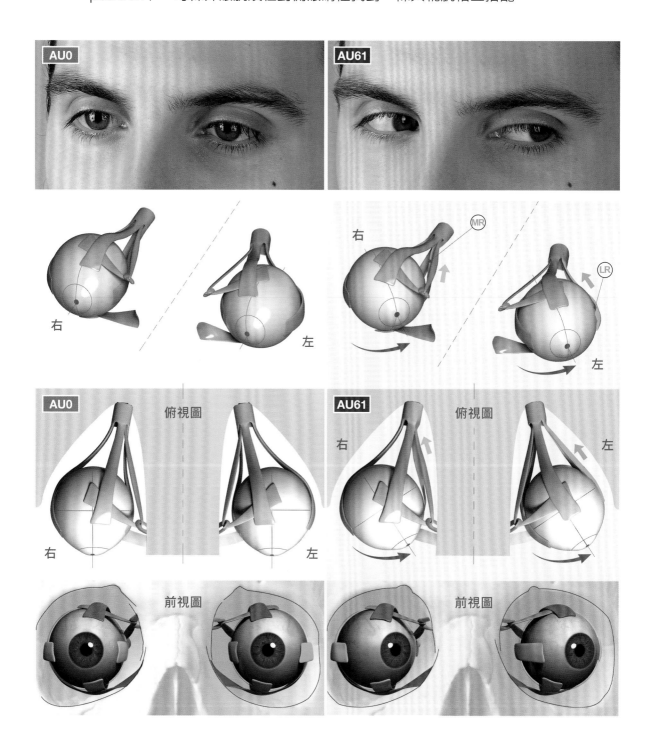
外眼肌群

EXTRAOCULAR MUSCLES

動作單元 AU61：眼睛向左看

外直肌、內直肌

控制眼球運動很像是在駕馭和支配套上軛具的馬或牛。共軛肌意指可一起完成特定眼球動作的主肌群。好比說動作單元 AU61（眼睛向左看），靠的是左眼的**外直肌**LR和右眼的**內直肌**MR協力合作。為了平衡注視位置（gaze position），每條外眼肌須在對側眼睛裡找到一條共軛肌相互搭配。

AU0　　　　　　AU61

右　MR　　LR　左

AU0　俯視圖　　AU61　俯視圖

右　　　左　　右　　左

前視圖　　　　前視圖

外眼肌群
EXTRAOCULAR MUSCLES

動作單元 AU61：眼睛向左看

外直肌、內直肌

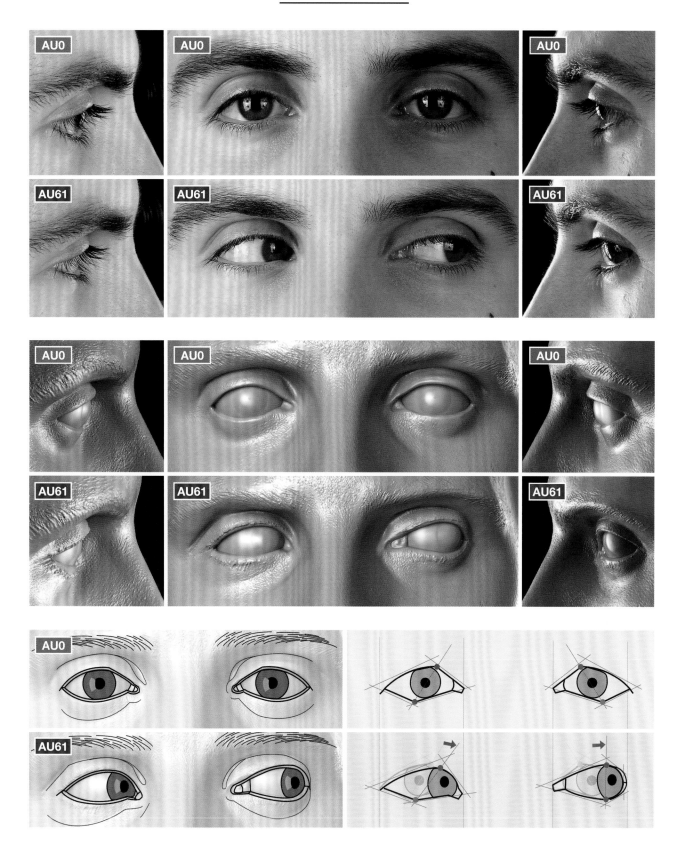

動作單元 AU61：眼睛向左看

外眼肌群
EXTRAOCULAR MUSCLES

動作單元 AU63：眼睛向上看

上直肌、下斜肌

眼睛向上看的上舉動作是指眼球往上轉。做這個動作時，**上直肌**(SR)和**下斜肌**(IO)收縮，**下直肌**(IR)和**上斜肌**(SO)則須對等放鬆。

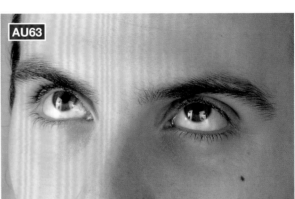

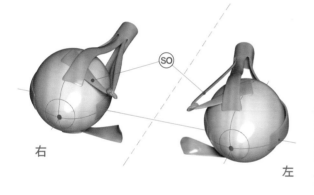

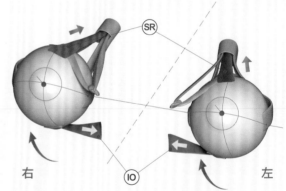

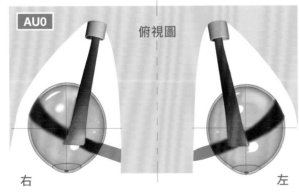

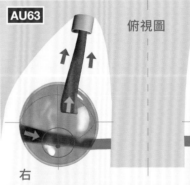

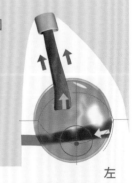

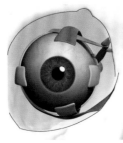

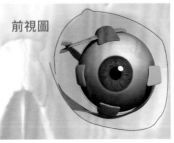

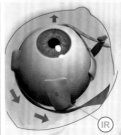

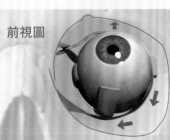

外眼肌群
EXTRACULAR MUSCLES
動作單元 AU63 ：眼睛向上看

上直肌、下斜肌

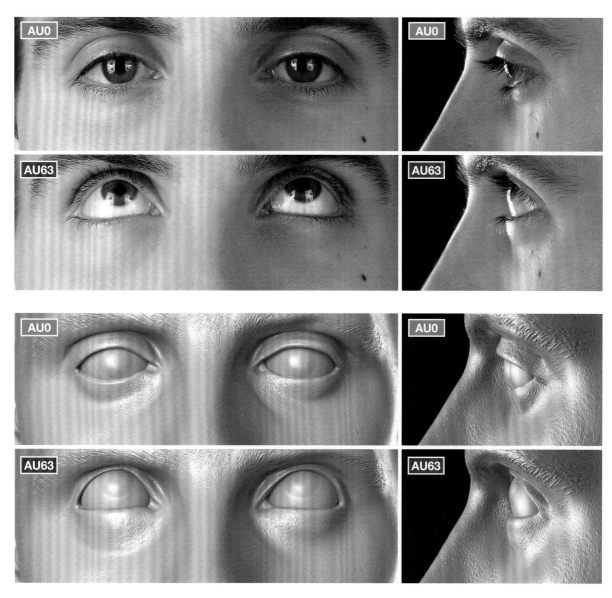

眼球上舉時，**下直肌**和**下斜肌**連同眼球及相關**眼眶脂肪**⑰全部往前移，使得眼睛下方變飽滿。

還有一點千萬要記住，眼睛往上舉，**上眼瞼**也會跟著同時往上舉。

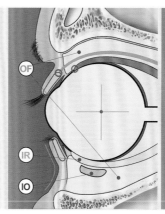
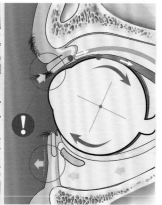

外眼肌群
EXTRAOCULAR MUSCLES

動作單元 AU64：眼睛向下看

下直肌、上斜肌

下降是個垂直向下的動作。做這動作時，**下直肌**ⒾⓇ和**上斜肌**ⓈⓄ收縮，而**上直肌**ⓈⓇ和**下斜肌**ⒾⓄ同樣也要放鬆。

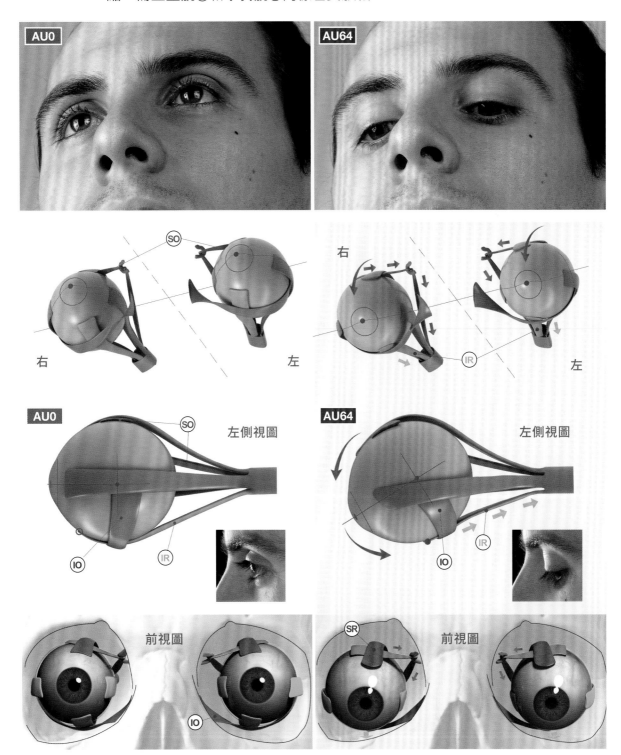

外眼肌群
EXTRAOCULAR MUSCLES
動作單元 AU64：眼睛向下看

下直肌、上斜肌

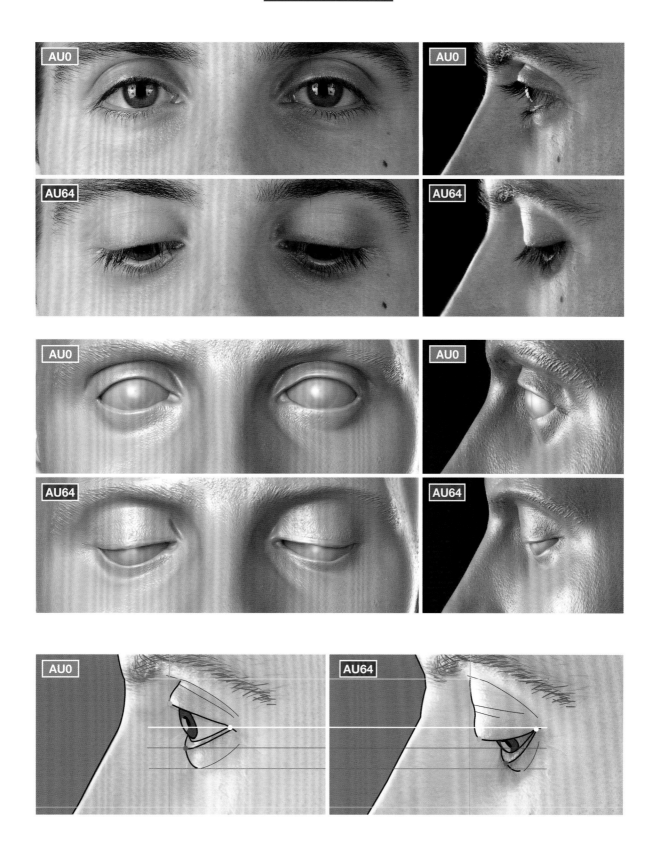

動作單元 AU64 若再加上動作單元 AU2 ，則須啟動外眼肌（下直肌、上斜肌），而提上瞼肌 Ⓛ 放鬆，眼輪匝肌瞼部 ⓟⓟ 收縮。此外，額肌 Ⓕ 外側纖維也會收縮，提高**眉毛外角**①，使得**眶緣**②更明顯。

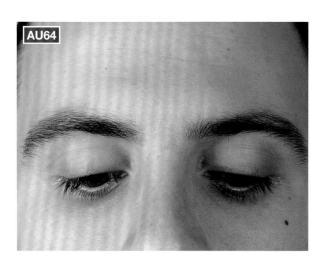

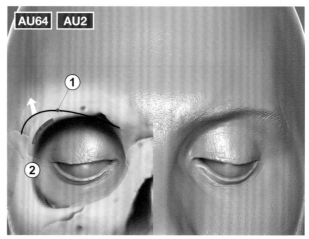

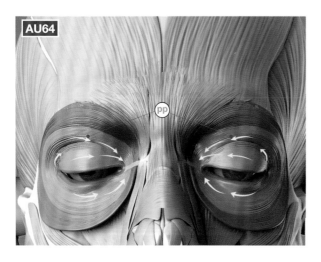

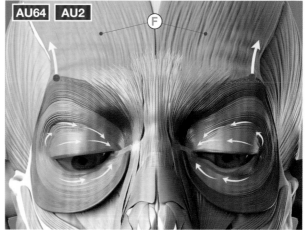

眼眶區肌群
MUSCLES OF THE ORBITAL REGION
動作單元 AU43：眼睛閉上

上下眼瞼裡面的**眼輪匝肌瞼部**收縮，**提上瞼肌**放鬆，
才會形成閉眼的動作。

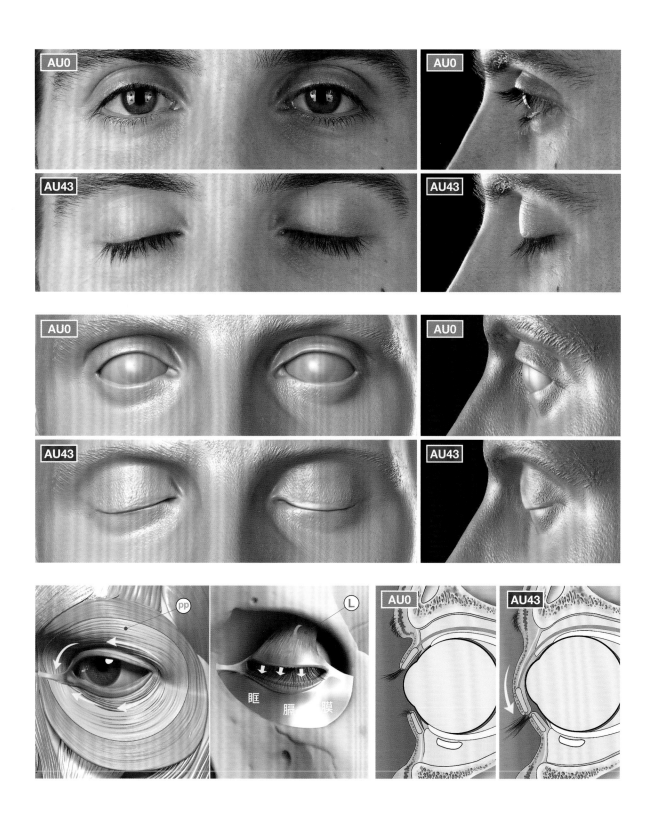

外眼肌群的複合運動
COMBINED EXTRAOCULAR MUSCLE MOVEMENTS

動作單元 AU64 AU62：眼睛轉向右下方

下直肌（右眼）、上斜肌（左眼）

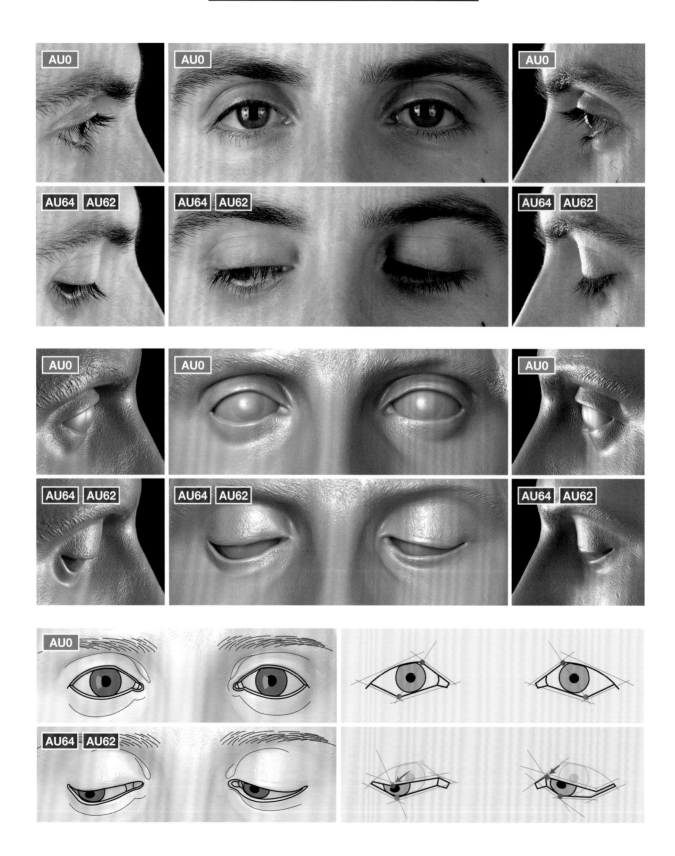

外眼肌群的複合運動
COMBINED EXTRAOCULAR MUSCLE MOVEMENTS
動作單元 M68：眼睛轉向右上方

上直肌（右眼）、下斜肌（左眼）

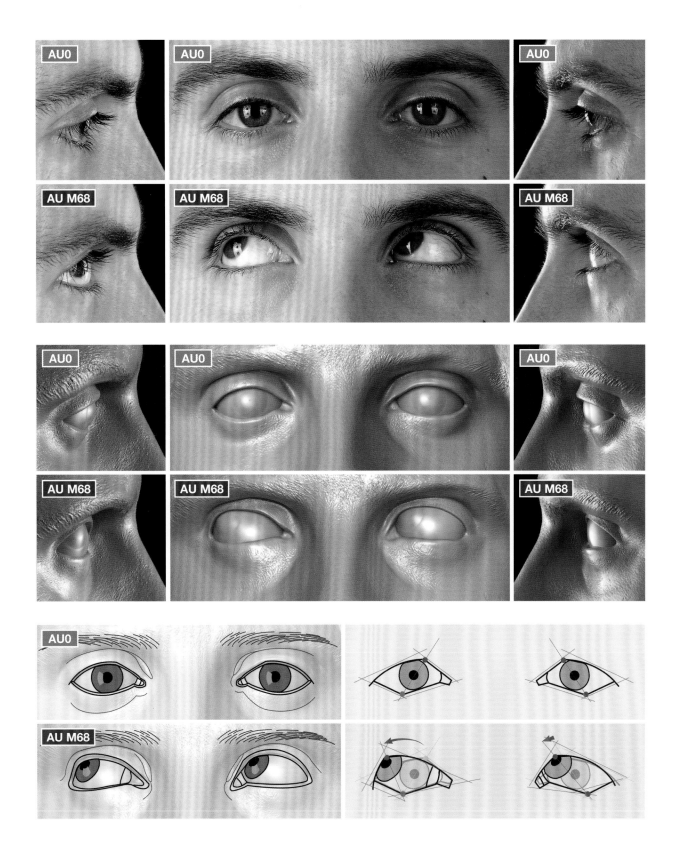

鼻區和正中顏面區肌群

纖肌（降眉間肌）、內眥肌（提上唇鼻翼肌）、鼻肌橫部、鼻肌翼部、降鼻中隔肌、鼻孔壓小肌、鼻孔擴張肌前部

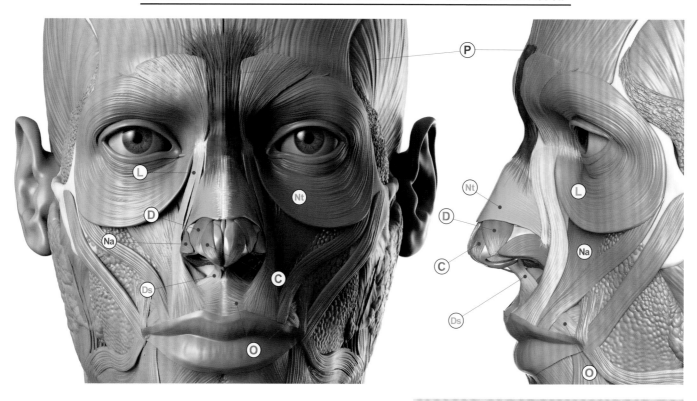

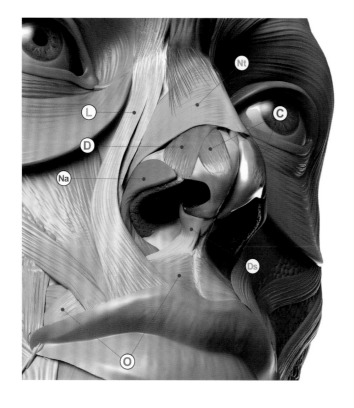

Ⓟ	纖肌（降眉間肌）
Ⓛ	內眥肌（提上唇鼻翼肌）
Ⓝt	鼻肌橫部
Ⓝa	鼻肌翼部
Ⓓs	降鼻中隔肌
Ⓒ	鼻孔壓小肌
Ⓓ	鼻孔擴張肌前部
Ⓞ	口輪匝肌
①	上外側鼻軟骨
②	下外側鼻軟骨 ⊛
③	小葉結締組織
④	鼻中膈軟骨

⊛

審訂注：下外側鼻軟骨分有靠近前端的大翼軟骨
（greater alar cartilage），以及靠近上頜骨的小
翼軟骨（lesser alar cartilage）。

鼻區和正中顏面區肌群
COMBINED EXTRAOCULAR MUSCLE MOVEMENTS
鼻區和正中顏面區肌群的起端

內眥肌（提上唇鼻翼肌）、鼻肌橫部、**鼻肌翼部**、
降鼻中隔肌、鼻孔壓小肌、鼻孔擴張肌前部

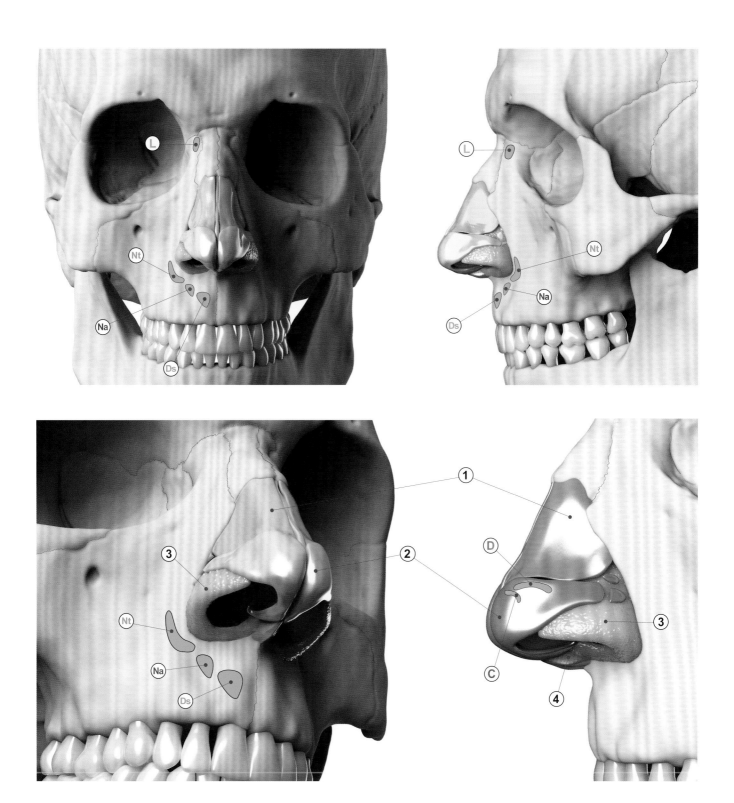

內眥肌（提上唇鼻翼肌）

內眥肌始於鼻頂附近的部位，延伸出去後分岔成兩束：一束的止端匯入鼻翼，一束止於上唇外側上緣。內眥肌收縮時，將皮膚從鼻翼以下的部位往鼻根方向拉，擴張鼻孔，第二束則負責提高上唇；如此便形成動作單元 **AU9**（鼻頭皺摺），「疵牙裂嘴」的臉部表情。動作單元 **AU9** 跟動作單元 **AU4**（眉毛下壓）通常會一起行動。由於動作單元 **AU9** 是貓王知名的招牌表情，替內眥肌博得「貓王肌」美名。

內眥肌在以功能為主的肌肉命名系統裡，稱為**提上唇鼻翼肌**（levator labii superioris alaeque nasi），拉丁文原意即「提起上唇和鼻翼的肌肉」，是所有人體肌肉當中名字最長的一塊。專業人士通常以alaeque nasi（鼻翼）簡稱。

肌肉：	內眥肌（提上唇鼻翼肌）	
⚓ 起端：	上頜骨額突②	
✇ 止端：	下外側鼻軟骨之小翼軟骨①、上唇與鼻孔外側的皮膚	
✥ 動作：	擴張鼻孔，提拉上唇外側和鼻翼	

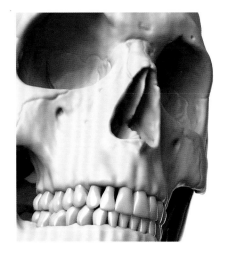

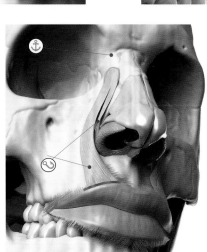

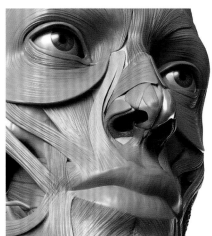

鼻區和正中顏面區肌群
COMBINED EXTRAOCULAR MUSCLE MOVEMENTS
動作單元 AU9：鼻頭皺摺

內眥肌（提上唇鼻翼肌）

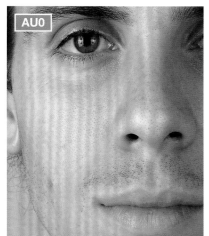

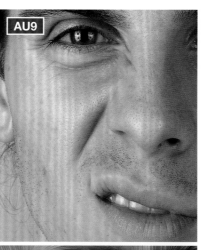

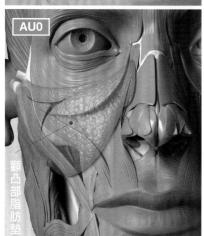

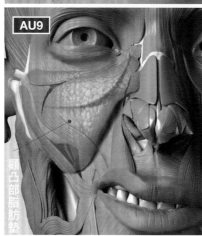

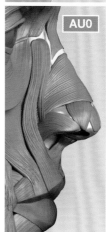

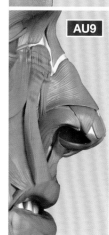

ℹ️ **因動作單元 AU9 而產生的外觀變化：**

a– 鼻子兩側出現**橫紋**。　　b– 眉毛內側部降低。　　c– 將**眶下三角**向上提。　　d– 眼睛孔隙變窄。

e– 從上唇的中心點往上拉。　　f– 鼻翼可能變寬、提高。　　g– **鼻唇皺摺**可能加深。

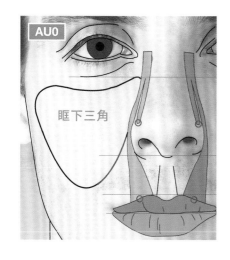

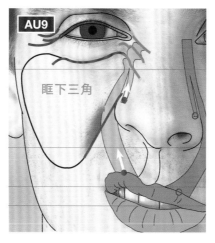

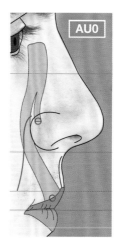

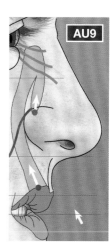

鼻擴張肌群
NASAL DILATOR MUSCLES
動作單元 AU38：鼻孔撐大

鼻孔擴張肌前部、鼻肌翼部、降鼻中隔肌

鼻孔動態擴張是由**鼻肌翼部**（又稱**鼻孔擴張肌**）、**鼻孔擴張肌前部**和**降鼻中隔肌**收縮所引起的。鼻肌翼部始於上頜骨，止於下外側鼻軟骨的下部；**降鼻中隔肌**位在鼻子底部，小小一塊，其動作與別塊鼻肌相反，負責把鼻翼或鼻孔往下拉，壓縮鼻孔開口。

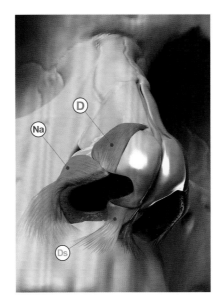

肌肉：	鼻肌翼部 Na
⚓ 起端：	上頜骨側門齒上方②
🔗 止端：	下外側鼻軟骨之大翼軟骨的外腳
✛ 動作：	擴張鼻孔，避免呼吸時鼻孔塌陷

肌肉：	降鼻中隔肌
⚓ 起端：	口輪匝肌和／及上頜骨門齒窩③
🔗 止端：	軟骨內角①
✛ 動作：	將鼻中隔往下拉

肌肉：	鼻孔擴張肌前部 D
⚓ 起端：	下外側鼻軟骨之大翼軟骨
🔗 止端：	靠近鼻孔邊緣的皮膚
✛ 動作：	擴張鼻孔

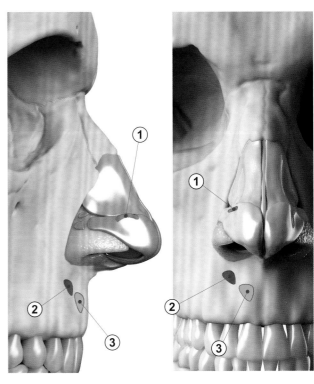

鼻擴張肌群
NASAL DILATOR MUSCLES
動作單元 AU38：鼻孔撐大

鼻孔擴張肌前部、鼻肌翼部、降鼻中隔肌

ℹ️ 因動作單元 AU38（鼻孔撐大）而產生的外觀變化：

a– 鼻翼向外展開。　　b– 改變鼻開口形狀。　　c– 鼻翼本身可能鼓起。

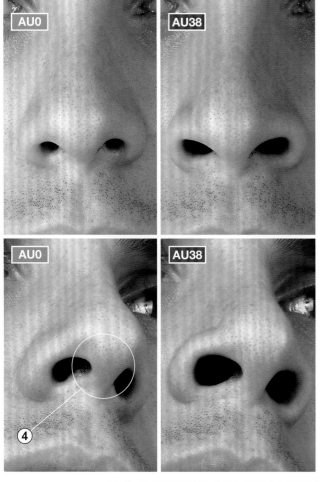

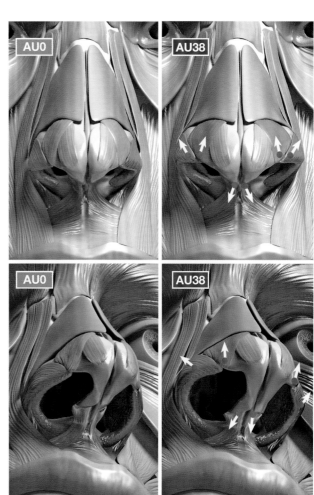

動作單元 AU38 結合了**鼻孔擴張肌前部**、**鼻孔擴張肌**、**降鼻中隔肌**的動作。

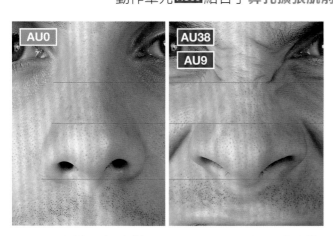

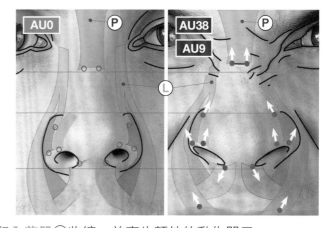

當擴張幅度變得更強烈時，上舉肌群的**纖肌** Ⓟ 和**內眥肌** Ⓛ 收縮，並產生額外的動作單元。

鼻壓肌群
NASAL COMPRESSOR MUSCLES
動作單元 **AU39**：鼻孔壓縮

鼻肌橫部、鼻孔壓小肌

鼻壓肌群負責縮小鼻孔，其下包含**鼻肌橫部**（又稱**鼻孔壓肌**）和鼻孔壓小肌。鼻肌橫部是塊扁平的三角肌，始於上頜骨某個點，該點位在**上頜骨門齒窩①**上方外側和**鼻翼②**外側。等肌纖維來到鼻梁，便擴展成**腱膜薄片③**，跨過鼻梁，連上對側肌肉的腱膜。**鼻孔壓小肌**小小一塊，未必總是看得到，始於下**外側鼻軟骨的前部④**，止端匯入鼻孔邊緣附近的皮膚。僅略多於半數的人身上有**鼻孔壓小肌**，它似乎能起到縮小鼻孔的作用。

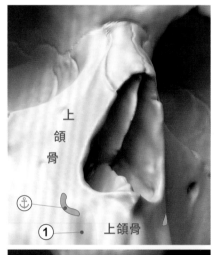

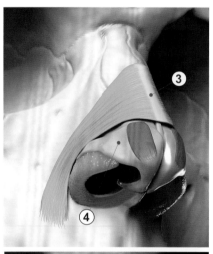

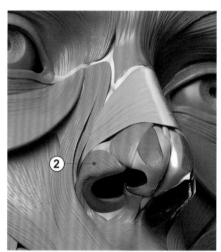

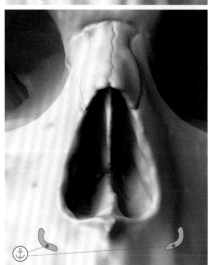

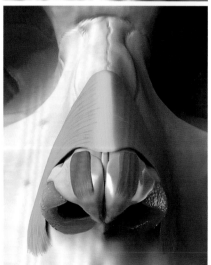

肌肉：	鼻肌橫部
⚓ 起端：	上頜骨門齒窩外側
⌐ 止端：	鼻梁的腱膜
✛ 動作：	縮小鼻孔，或許可使之完全閉闔

肌肉：	鼻孔壓小肌
⚓ 起端：	下外側鼻軟骨之大翼軟骨的前部
⌐ 止端：	鼻孔邊緣附近的皮膚
✛ 動作：	縮小鼻孔

鼻壓肌群

NASAL COMPRESSOR MUSCLES

動作單元 AU39：鼻孔壓縮

鼻肌橫部、鼻孔壓小肌

ℹ️ 因動作單元 AU39（鼻孔壓縮）而產生的外觀變化：

a– 壓縮鼻翼，使之扁平，將鼻翼往下拉。　b– 鼻孔變窄。　c– 鼻背／橫切面變窄。

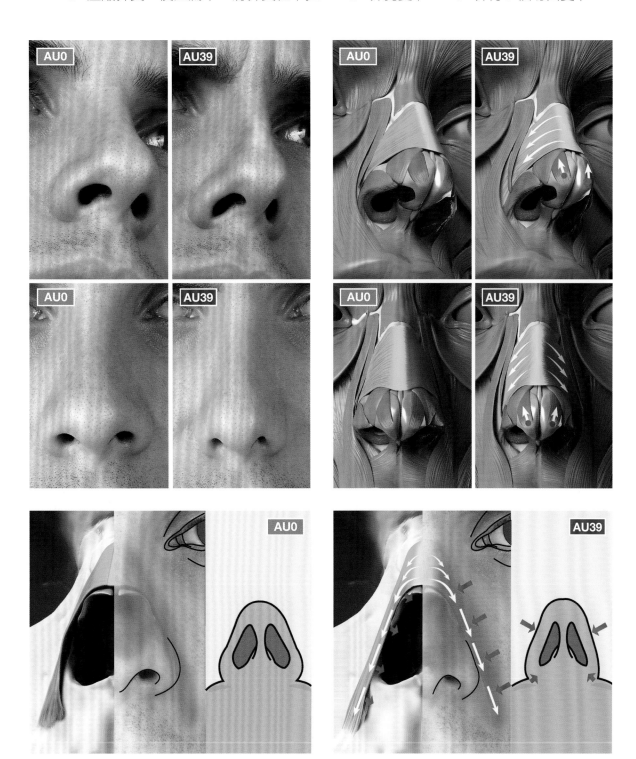

口區肌群

口輪匝肌、內眥肌（提上唇鼻翼肌）、提上唇肌、顴小肌

顴大肌、犬齒肌（提口角肌）、**頰肌**、笑肌、下唇角肌（降口角肌）

下唇方肌（降下唇肌）、頦肌

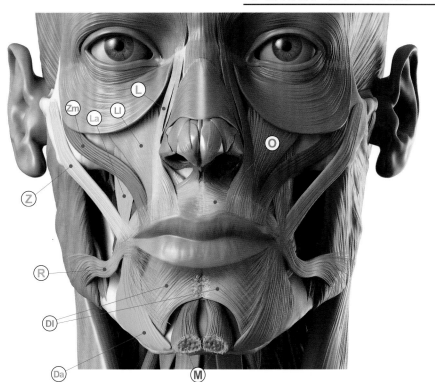

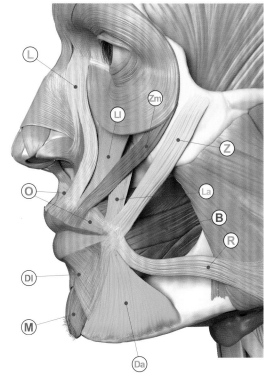

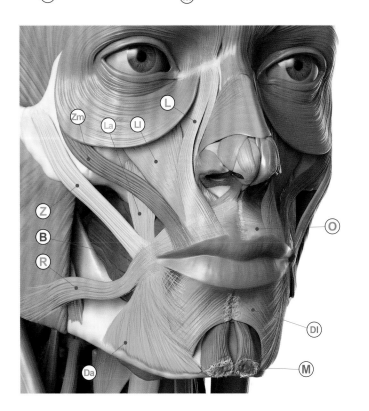

O	口輪匝肌
L	內眥肌（提上唇鼻翼肌）
Li	提上唇肌
Zm	顴小肌
Z	顴大肌
La	犬齒肌（提口角肌）
B	**頰肌**
R	笑肌
Da	下唇角肌（降口角肌）
DI	下唇方肌（降下唇肌）
M	頦肌

口區肌群
MUSCLES OF THE ORAL REGION
口區肌群的起止點

口輪匝肌、內眥肌（提上唇鼻翼肌）、提上唇肌、顴小肌

顴大肌、犬齒肌（提口角肌）、頰肌、笑肌、下唇角肌（降口角肌）

下唇方肌（降下唇肌）、頦肌

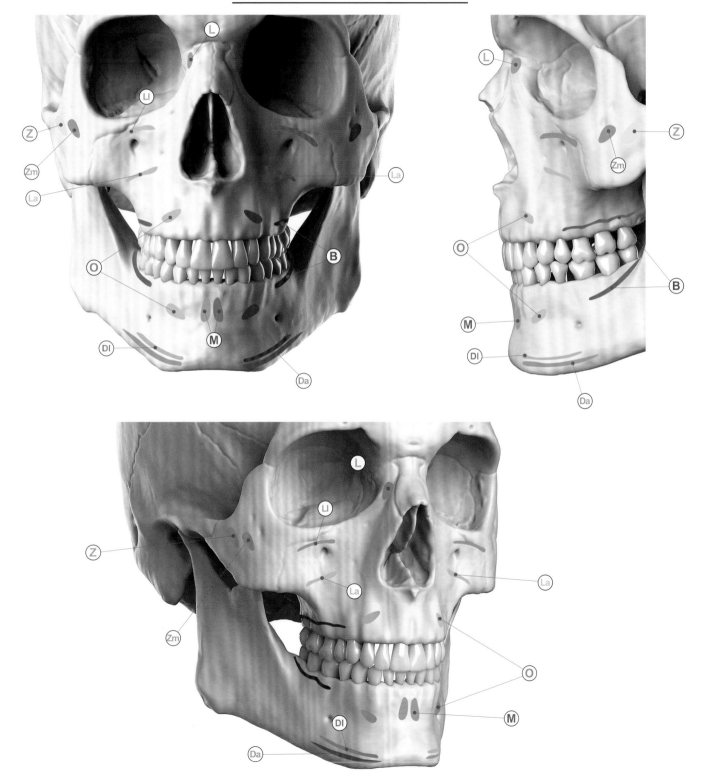

口輪匝肌、頰肌、頦肌

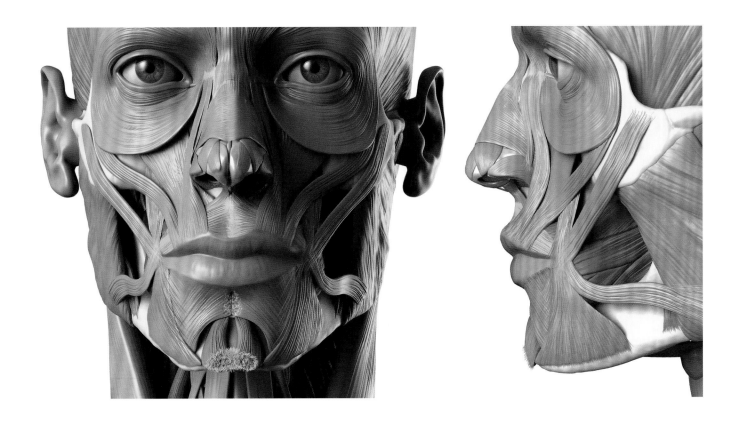

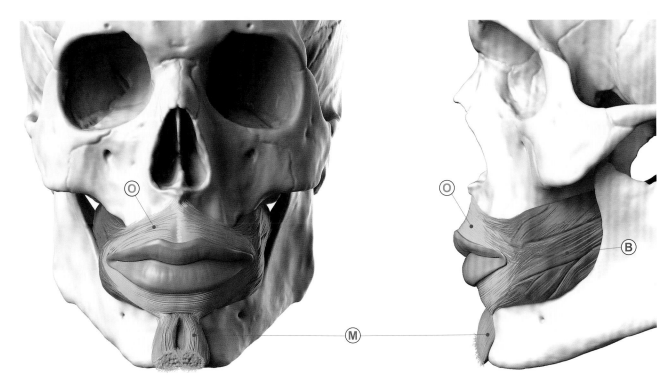

口部肌群
MUSCLES OF THE ORAL GROUP
口部肌群的起止點

口輪匝肌、頰肌、頦肌

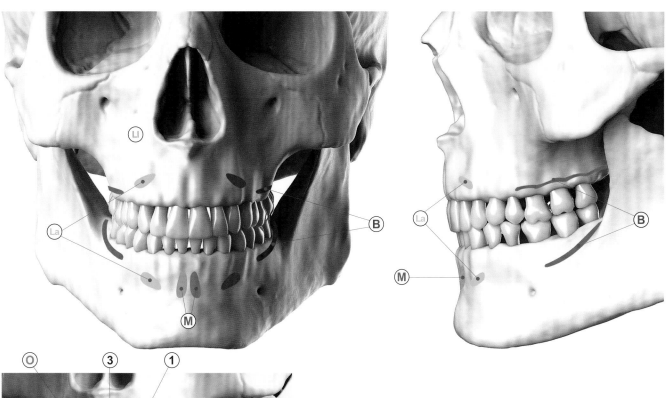

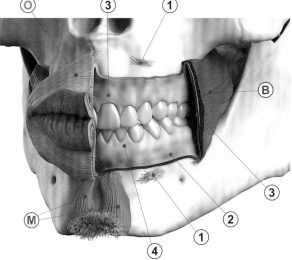

O	口輪匝肌
B	頰肌
M	頦肌
1	口輪匝肌起端
2	齒槽黏膜
3	頰黏膜
4	牙齦

肌肉：	口輪
⚓ 起端：	上頜骨、下頜骨
🪝 止端：	進入嘴唇
✛ 動作：	親吻、�’嘴、將嘴唇壓在牙齒上、嘴巴閉闔

肌肉：	頦肌
⚓ 起端：	下頜骨門齒窩
🪝 止端：	下頦（巴）皮膚
✛ 動作：	造成下頦（巴）的皮膚皺縮、上移，從而提高下唇

肌肉：	頰肌
⚓ 起端：	上下頜骨的齒槽突
🪝 止端：	口輪匝肌
✛ 動群：	將臉頰壓在牙齒上，用於吹氣、吸吮，並協助咀嚼。

口輪匝肌

口輪匝肌◎負責控制嘴巴和雙唇的運動，更確切地說，它環繞嘴巴四周，
始於上頜骨①和下頜骨②，止端則直接進入嘴唇。

口輪匝肌是塊環狀肌，圍繞嘴巴四周，負責閉闔和壓縮嘴唇。其狀似
括約肌，但非括約肌✱，是由嘴巴周圍數層多軸肌纖維所構成的。這
塊肌肉有大量纖維跟**頰肌**Ⓑ的肌纖維混合，形成**口輪匝肌**的底層。

✱
審訂注：括約肌是管腔壁
內一種環形肌肉的通稱。

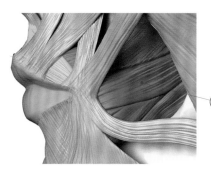

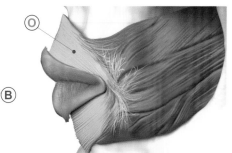

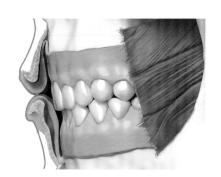

口輪匝肌屬擬態肌或臉部表情肌，所有哺乳類動物身上都找得到這塊肌
肉，而人類的**口輪匝肌**是塊多層複合肌，透過薄薄的表淺肌肉腱膜系統
（SMAS）而連在上下唇真皮。**口輪匝肌**本身也是許多口區肌肉的附著
點。我們把噘起雙唇的肌纖維稱為**上唇門齒肌**ⓘⓢ和**下唇門齒肌**ⓘⓘ。

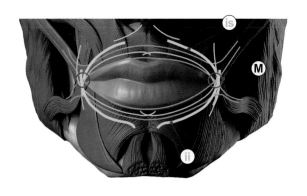

口輪匝肌、頦肌 Ⓜ

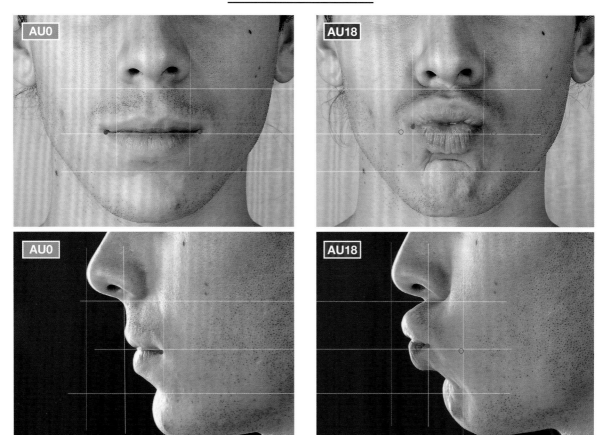

這些肌肉可以各自獨立運作。上唇門齒肌負責將蝸軸向內、向上斜拉過去，下唇門齒肌則把蝸軸Ⓜ向內、向下拉。這四塊肌肉通常會通力合作，將兩邊的蝸軸肌肉向內拉（朝彼此的方向拉），使嘴巴變豐滿，嘟起雙唇親吻或吹口哨。

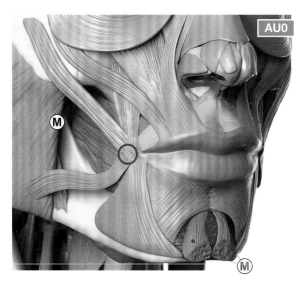

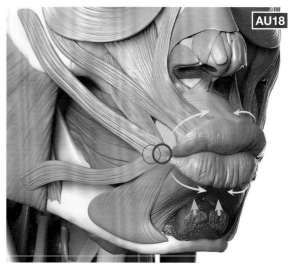

口輪匝肌、頦肌

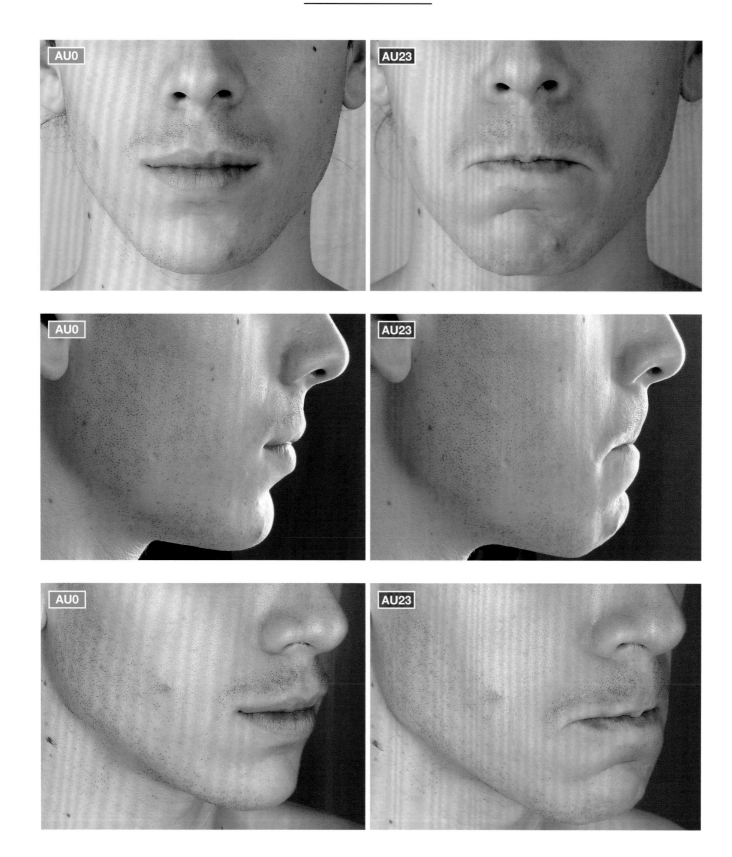

口部肌群

MUSCLES OF THE ORAL GROUP

動作單元 AU23：嘴唇緊縮

口輪匝肌、頦肌

當嘴唇緊縮時，嘴唇的**紅色邊緣（即唇紅緣）**大部分消失了，雙唇緊縮，嘴巴閉闔。嘴唇周圍會產生變化不一的膨脹，彷彿我們正努力憋氣，或吹小喇叭或號角。當我們因傷心或憤怒而繃緊和擠壓雙唇時，嘴唇變窄了，但嘴巴並沒有縮短。

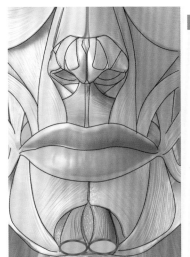

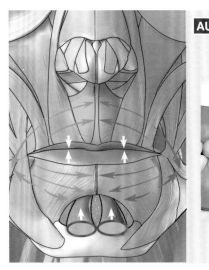
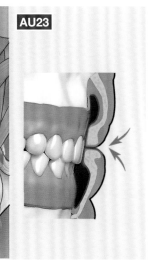

AU0

AU23

AU0

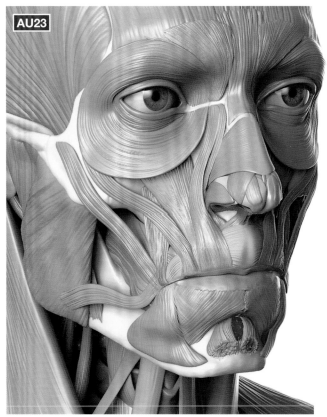

AU23

口輪匝肌、內眥肌（提上唇鼻翼肌）

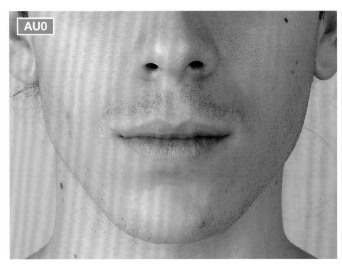

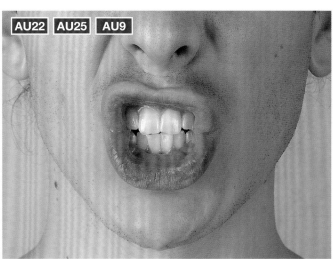

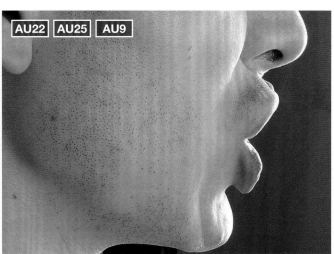

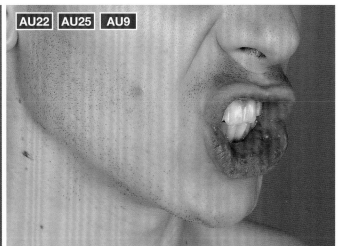

口部肌群
MUSCLES OF THE ORAL GROUP

動作單元 AU22 使嘴唇呈漏斗狀＋ AU25 雙唇分開＋ AU9 鼻頭皺摺

口輪匝肌、內眥肌（提上唇鼻翼肌）

ⓘ 動作單元 AU22 建立在**口輪匝肌**外圍的纖維束。而動作單元 AU22 AU25，其運動方向是要收緊嘴唇周圍的皮膚。動作單元 AU9 須啟動內眥肌，其外觀變化見第 77 頁。

因動作單元 AU22 AU25 而產生的外觀變化：

a- 雙唇向外翹，呈漏斗狀，彷彿此人正在說「糾」。

b- 把唇角向內拉。

c- 露出牙齒，且可能露出牙齦，通常下唇比上唇露得多。

d- 嘴唇可能外翻，露出更多唇紅部分，通常下唇比上唇露得多。

e- 下巴頭變平或出現皺摺（這變化小）。

f- 雖然不常見，不過動作單元 AU22 有可能只影響一片嘴唇。

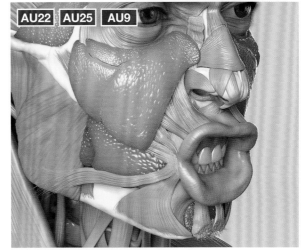

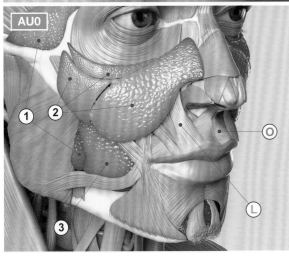

① 頰脂肪墊

② 顴凸部脂肪墊

③ 深部面頰脂肪墊

Ⓞ 口輪匝肌

Ⓛ 內眥肌（提上唇鼻翼肌）

動作單元 AU22 使嘴唇呈漏斗狀和 AU23 嘴唇緊縮的混合動作

口輪匝肌

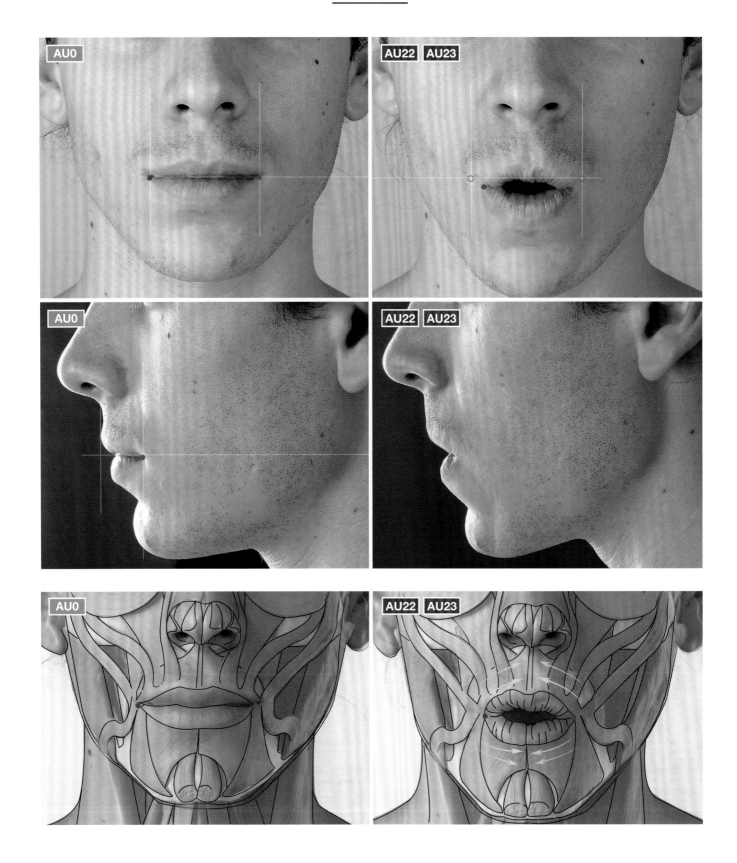

動作單元 AU18 嘴唇皺摺（�’嘴）和 AU25 雙唇分開的混合動作

下唇方肌（降下唇肌）、口輪匝肌

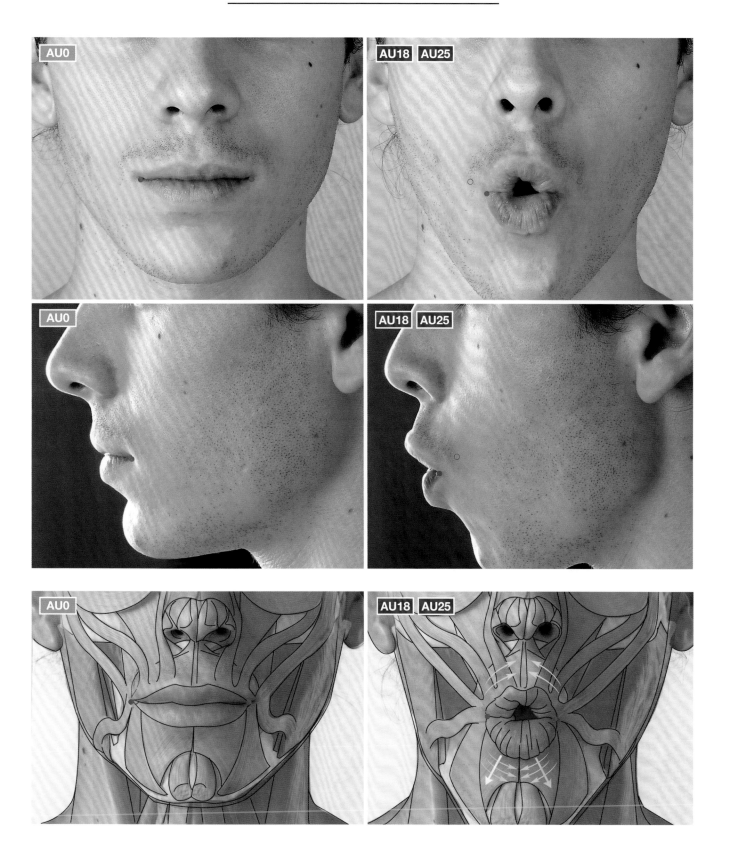

口部肌群

MUSCLES OF THE ORAL GROUP

動作單元 **AU14**：嘴角緊縮，形成酒窩

頰肌

頰肌Ⓑ形成臉頰的肌肉層。這塊肌肉始於**上頜骨**①與**下頜骨**②臼齒區的**外側齒槽緣**，然後一路往口角前進，最後在該處與**口輪匝肌**◎會合。

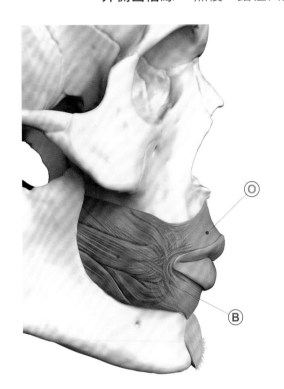

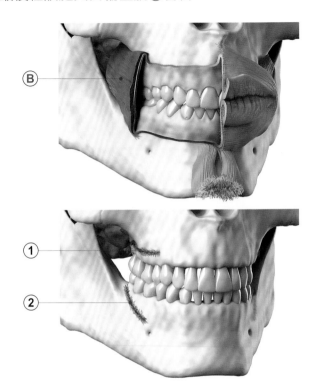

頰肌的作用是把嘴角往後拉、壓平臉頰，因此咀嚼時，臉頰經過**頰肌**一壓縮，再結合舌頭的動作，便能把食物推到臼齒齒面上不動。臉頰緊貼牙齦，咀嚼時食物才不會卡在臉頰和牙齦之間。**頰肌**也協助吹氣和吹口哨的動作。

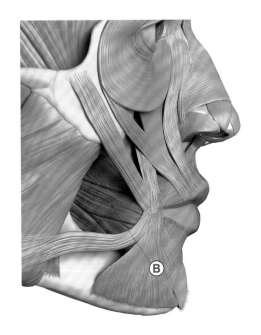

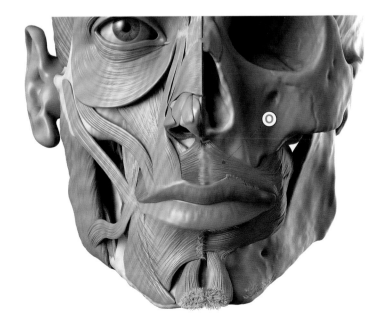

口部肌群

MUSCLES OF THE ORAL GROUP

動作單元 AU14：嘴角緊縮，形成酒窩

頰肌

因動作單元 AU14 而產生的外觀變化：

a- 收緊嘴角，把嘴角稍微向內拉，唇角變窄。

b- 唇角的地方產生皺摺和／或凸起。

c- 唇角之外可能產生酒窩一般的紋路。

d- 嘴唇側向伸展，伸展程度有限，嘴唇變扁平。

e- 鼻唇皺摺可能加深。

f- 將下巴頭和唇角下方的皮膚往上拉，使下巴伸展開來，變平坦。

g- 可能在唇角處形成短短一段皺摺或鼓起，將兩唇中間的線延伸到下巴去。

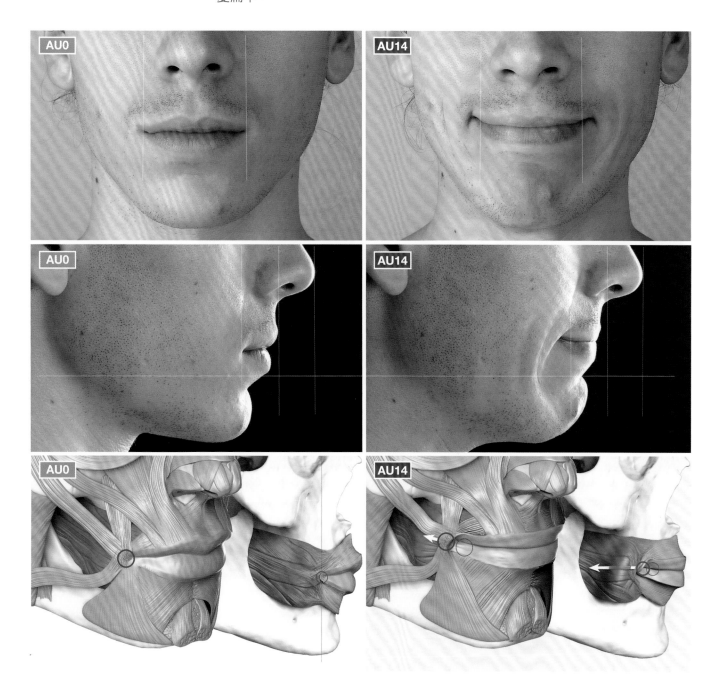

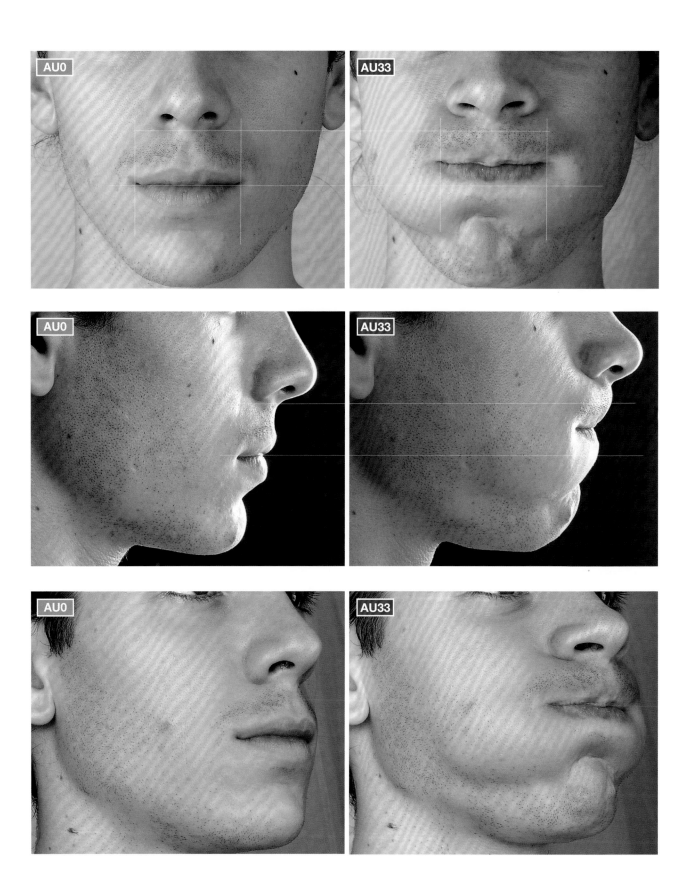

動作單元 AU33：吹鼓臉頰

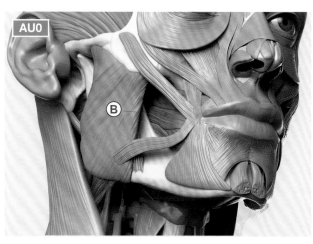

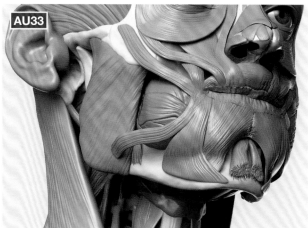

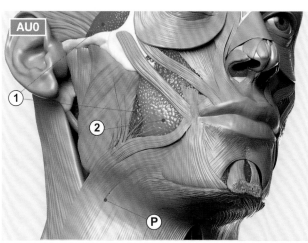

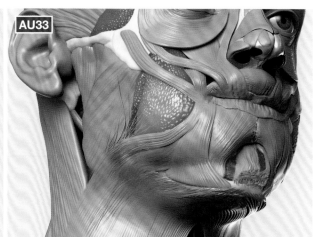

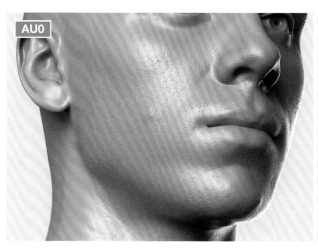

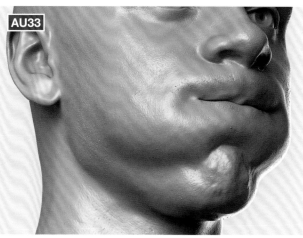

① 頰脂肪墊

② 顴凸部脂肪墊

Ⓑ 頰肌

Ⓟ 頸闊肌

頦肌

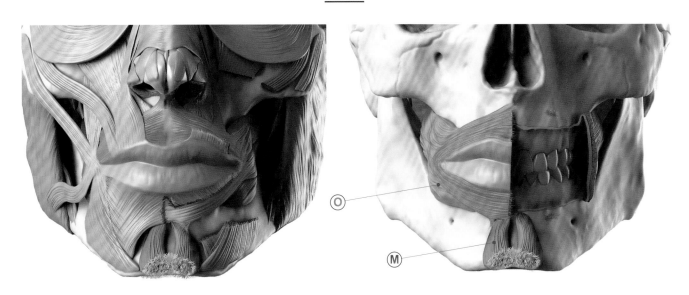

頦肌是對中央肌，位在下巴尖部位，始於**下頜骨前部**，約在下唇靠近第二顆門齒根部的正下方Ⓐ，止端則進入下巴的軟組織。頦肌負責提起下唇中段和下巴。由於頦肌能使下巴起皺摺，還會跟**口輪匝肌**一起將下唇往外推，所以常被稱作「外翻肌」。想誇大自己不高興或悲傷表情的人最有可能用到這塊肌肉。

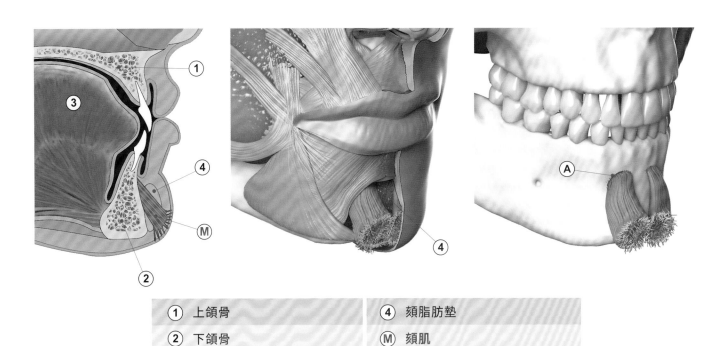

①	上頜骨	④	頦脂肪墊
②	下頜骨	Ⓜ	頦肌
③	舌頭	Ⓞ	口輪匝肌

動作單元 **AU17**：下巴上移

頏肌

ⓘ 因動作單元 **AU17** 而產生的外觀變化：

a- 把下巴前緣往上推。

b- 把下唇往上推。

c- 皮膚被向內、向上拉時，下巴頭可能出現皺摺，並在下唇下方中線處形成一道人稱**下巴橫紋**的凹痕。

d- 嘴部形成「﹏」或弓形，以及下巴橫紋。

e- 如果用力做動作，下唇可能向外突。

鵝軟石下巴是**頏肌**過度活動所造成的結果。**頏肌**因用力收縮，導致下巴坑坑疤疤，出現「橘皮紋理」，加上頏肌纖維末端連在皮膚上，所以形成深深的一道**下巴橫紋**ⓜⓒ。

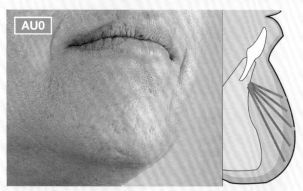

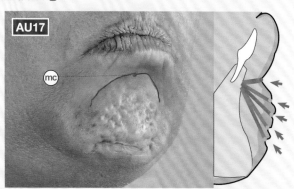

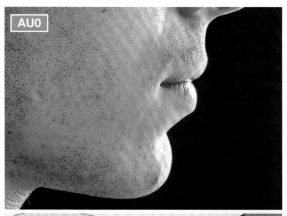

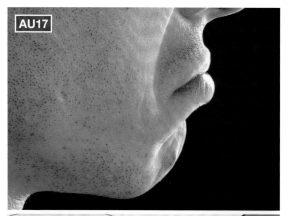

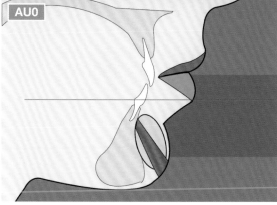

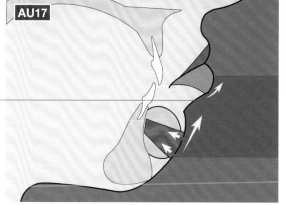

口部肌群
MUSCLES OF THE ORAL GROUP

下唇角肌（降口角肌）

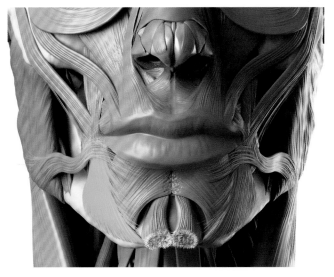

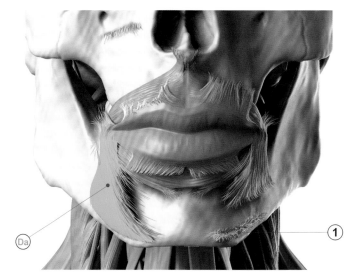

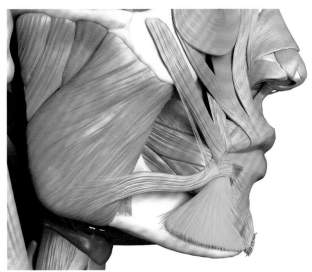

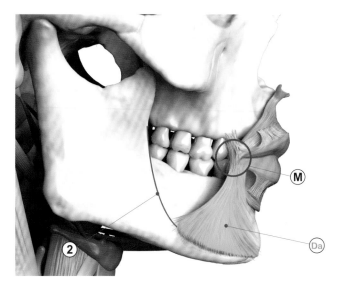

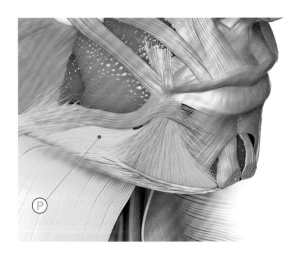

下唇角肌Ⓓₐ的動作跟「愁眉苦臉」有關。這塊
顏面肌肉始於**下頜骨外表面**①，約在**下頜骨斜
線**②後方，止端則進入嘴角的**蝸軸**Ⓜ。
下唇角肌的作用是下壓嘴角，使之橫向位移。
頸闊肌Ⓟ後部纖維可能協助此動作。

口部肌群
MUSCLES OF THE ORAL GROUP
動作單元 AU15 嘴角下壓 + AU17 下巴上移

下唇角肌（降口角肌）、頸闊肌、頦肌

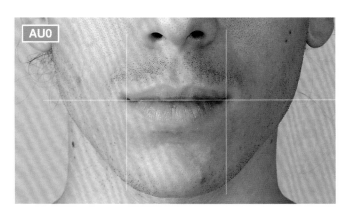

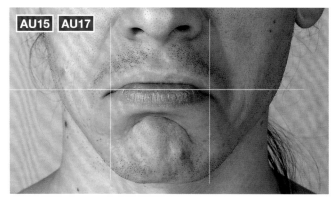

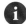

因動作單元 AU15 而產生的外觀變化：

a- 把唇角往下拉。

b- 改變唇形，嘴角因而彎向下，通常會稍微水平伸展。

c- 造成唇角以下的皮膚些微下垂、鼓脹、起皺摺，但不明顯，除非使勁做動作。

d- 下巴頭可能變平或鼓起，下唇下方中間處產生凹陷。

e- 倘若鼻唇皺摺已經永久蝕刻在臉上，那麼動作單元 AU15 將加深鼻唇皺摺，並可能往下拉或拉長。

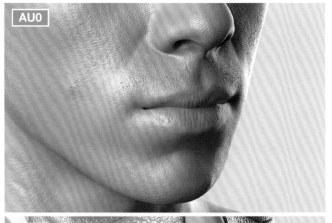

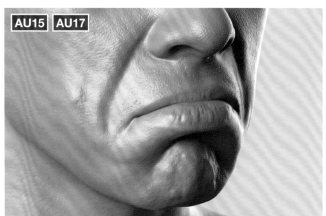

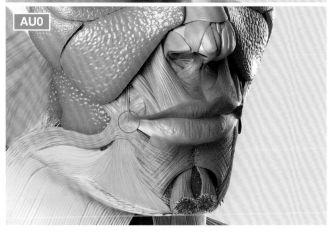

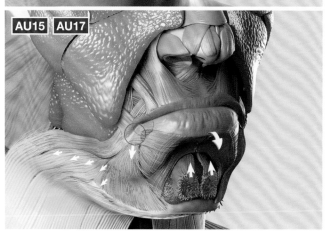

顴大肌

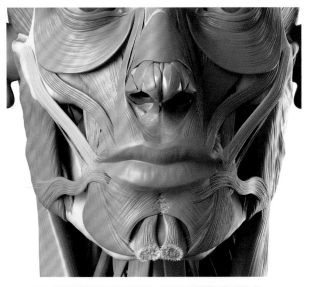

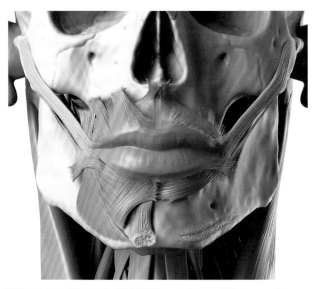

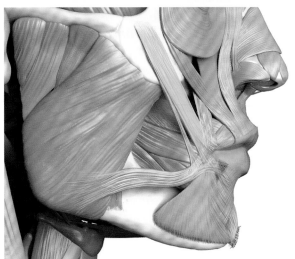

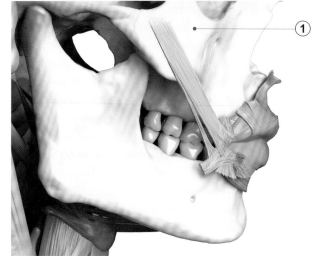

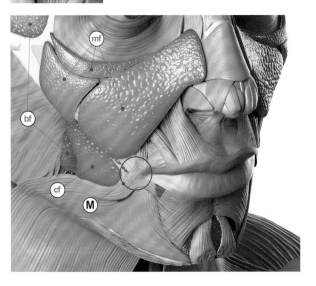

顴大肌起自顴骨，止端則進入嘴角的**蝸軸**。顴大肌屬臉部表情肌，每當微笑或大笑時，負責把嘴角往上、往外、往後拉。顴大肌一有變化，即可能形成臉頰酒窩。

①	顴骨	mf	顴凸部脂肪墊
M	蝸軸（口角軸）	cf	深部面頰脂肪墊
		bf	頰脂肪墊

動作單元 AU12：嘴角上揚

顴大肌

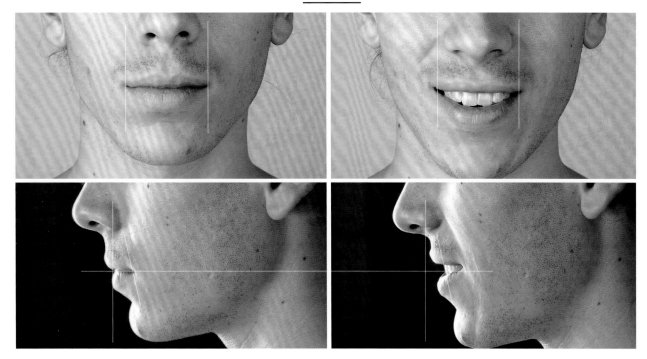

ℹ️ 因動作單元 AU12 而產生的外觀變化：

a- 把嘴角向上、向後、向外拉。

b- 加深鼻唇皺摺，並且把它往兩側、往上拉。

c- **顴凸部脂肪墊**被向上推，變得更明顯（圓）。

d- 下眼瞼底下的皮膚膨脹起來。

e- 將**顴凸部脂肪墊**和下眼瞼下方的皮膚往上推，眼睛孔隙因而變狹窄。

f- 眼角出現魚尾紋。

g- 可能拉平、伸展下巴頭皮膚。

h- 鼻孔可能上移、變寬。

💡 動作單元 AU12 使嘴巴開口變寬，並稍微拉長，與「wide smile」的字面意思不謀而合。

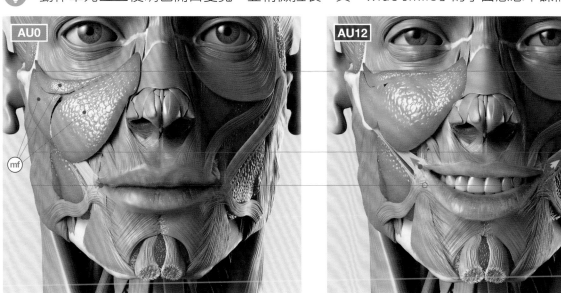

口部肌群
MUSCLES OF THE ORAL GROUP

顴小肌

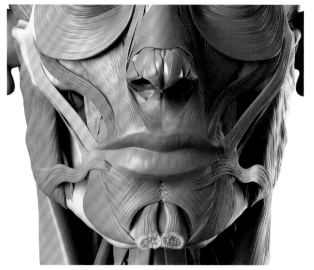

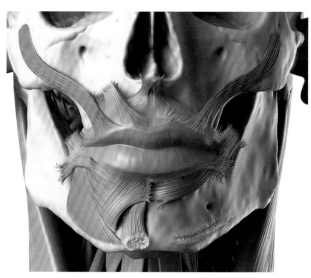

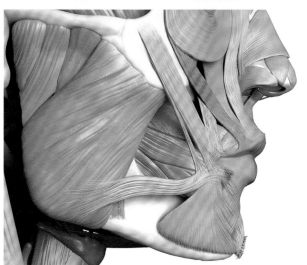

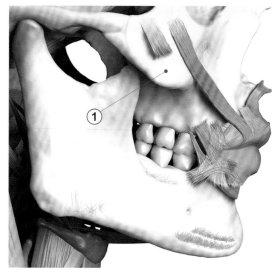

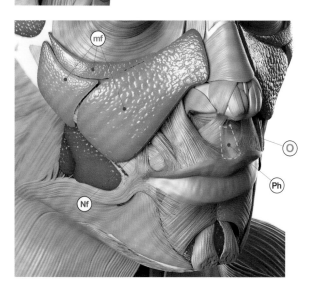

顴小肌始於**顴骨**，接著肌纖維往下走，止端則有好幾個，分別進入**鼻唇皺摺**中段的皮膚、**顴凸部脂肪墊**、**口輪匝肌**上部纖維，但大部分的纖維止於上唇的唇紅緣外側。

顴小肌把**鼻唇皺摺**中段和單側上唇中間部分向外且稍微向上拉。

① 顴骨	ⓞ 口輪匝肌
Nf 鼻唇皺摺（法令紋）	Ph 人中
mf 顴凸部脂肪墊	

動作單元 AU11：鼻唇皺摺加深

顴小肌

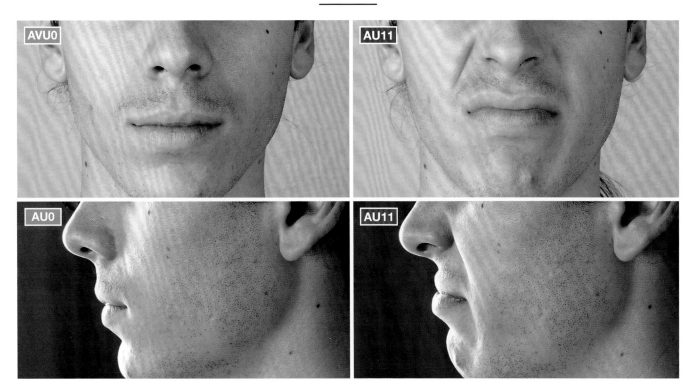

ℹ️

因動作單元 AU11 而產生的外觀變化：

a- 從外唇角與人中的中點處，把嘴唇稍微往上、往外側拉，讓嘴唇形成所謂的「史特龍冷笑」（stallone's sneer）。

b- 把**鼻唇皺摺**上部的下方皮膚往斜上方拉。

c- 使**鼻唇皺摺**上內側部變深。

d- 使**顴凸部脂肪墊**上內側部上移、膨脹。

e- 動作強勁時，可能加深**眶下溝**上內側部。

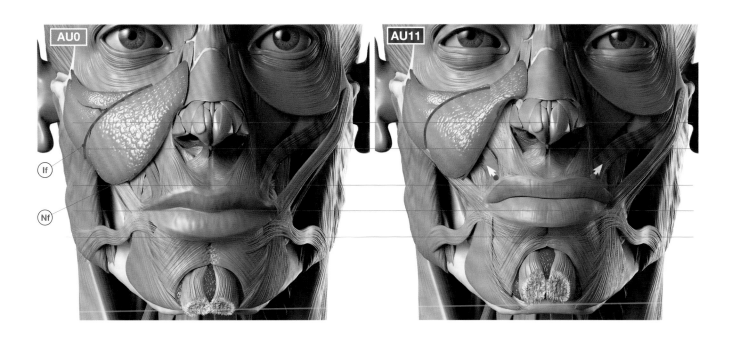

口部肌群
MUSCLES OF THE ORAL GROUP

下唇方肌（降下唇肌）

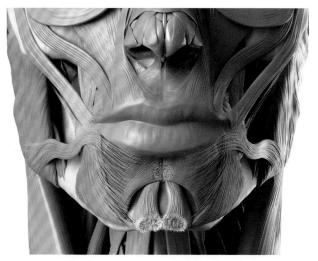

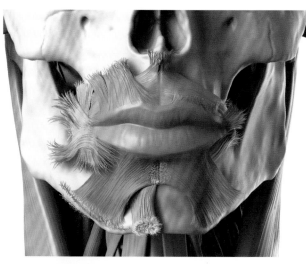

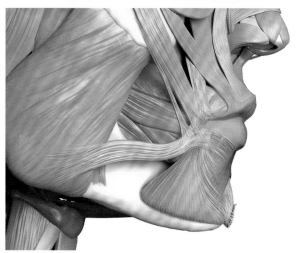

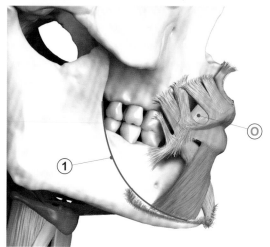

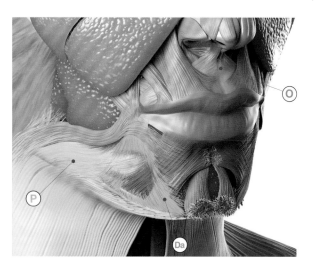

下唇方肌始於下頜骨體外側斜線處（即下頜骨斜線①），剛好就在下唇角肌⒟起端的上方，止端則進入兩處，一是半邊下唇內側部的皮膚，幾乎上到紅唇緣，另一是口輪匝肌◎。這些分布在顏面兩側的肌纖維到最後在下唇下方中線處會合。

下唇方肌兩塊共同收縮，可將整片下唇中間三分之一段直拉向下。下唇方肌下外側部則深埋在下唇角肌和頸闊肌Ⓟ唇部●的底下。

✱ 譯注：頸闊肌總共分成三部，分別是窩軸（結節）部、唇部、下頜骨部。

動作單元 AU16 下嘴唇下移 + AU25 雙唇分開

下唇方肌（降下唇肌）

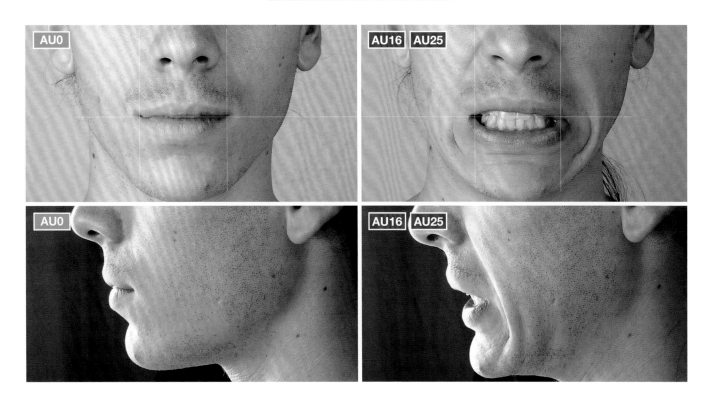

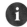

因動作單元 AU16 而
產生的外觀變化：

a- 把下唇往下拉。

b- 伸展下唇，並稍微側拉。

c- 可能會造成下唇突出或拉平下唇。

d- 雙唇通常會分開，並露出更多下排牙齒，此時便計為 AU16 AU25，動作強勁時，也會露出牙齦。AU16 有時並不會造成嘴唇分開，這樣僅計為 AU16。

e- 下巴頭往外側、往下伸展，覆蓋其上的皮膚被拉平，下巴頭上方偶爾會出現皺摺。

f- 某些人下唇正下方可能會出現皺摺。

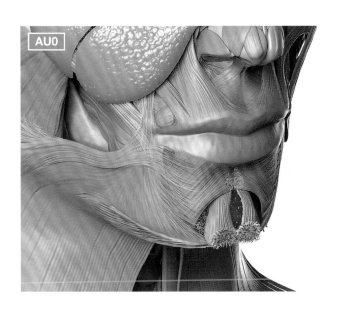

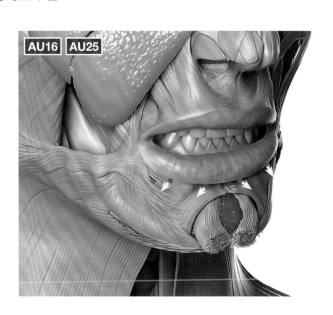

犬齒肌（提口角肌）

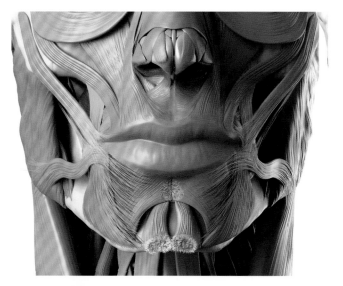

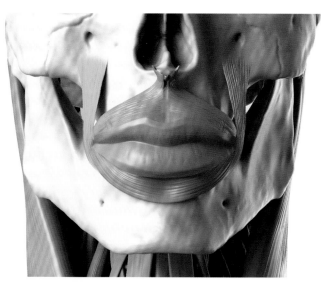

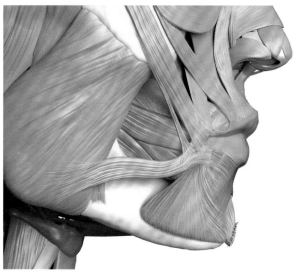

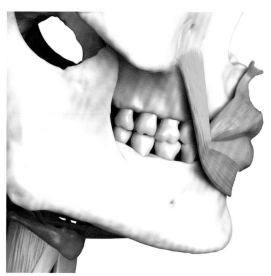

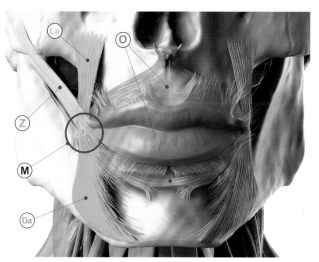

犬齒肌 La 屬深層口肌群，起自上頜骨犬齒窩，止於嘴角蝸軸（口角軸）M，與顴大肌 Z、下唇角肌 Da、口輪匝肌 O 的纖維相互混合。

犬齒肌把嘴角直拉向上，使嘴巴線的兩端向上彎。犬齒肌也可伸展嘴唇。這塊肌肉多半不是用來表達基本情緒，主要是為了穩定蝸軸。

口部肌群

MUSCLES OF THE ORAL GROUP

動作單元 AU13：嘴角緊縮上揚

犬齒肌（提口角肌）

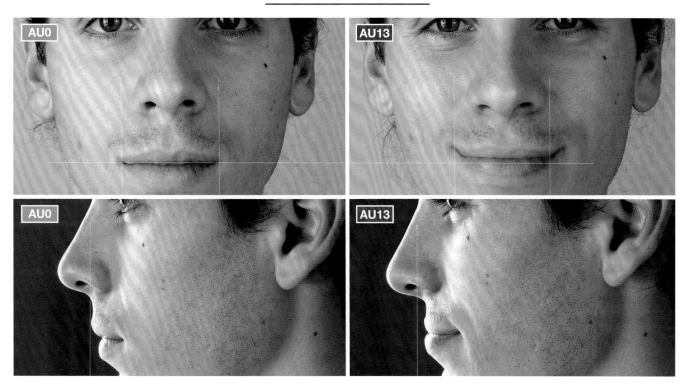

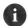

因動作單元 AU13 而
產生的外觀變化：

a- 造成臉頰和**顴凸部脂肪墊** (mf) 變得很明顯，鼓鼓的，主要將之往上提，多過斜上移。

b- 把嘴角往上拉，不過拉的角度比動作單元 AU12 來得大。

c- 上拉唇角時，唇紅緣或嘴唇紅色區塊不會跟著唇角上移。

d- 唇角緊縮、變窄、上揚。

e- 可能造成**鼻唇皺摺** (Nf) 上部和／或中部變深。

f- 可能造成上唇緊繃或扁平。

g- 動作強勁時，魚尾紋浮現，下眼瞼下方出現袋狀突起和溝槽。

提上唇肌

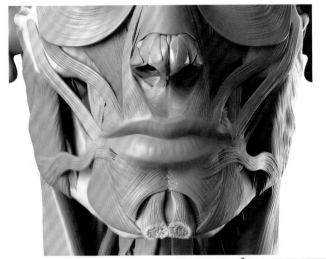

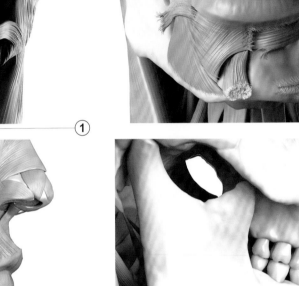

①

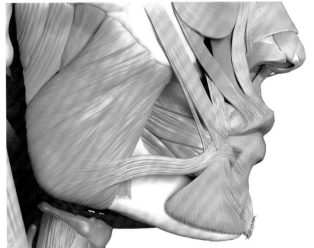

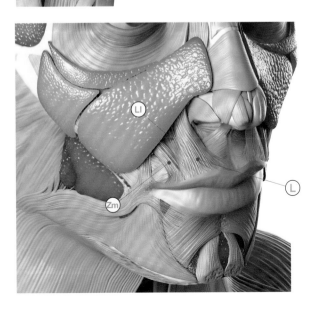

千萬別把提上唇肌Ⓛ跟內眥肌（提上唇鼻翼肌）Ⓛ搞混。

提上唇肌是塊寬扁肌，始於眶下緣①，然後纖維往下走，匯成上唇中 - 外側部的肌質（Muscular Substance），剛好落在內眥肌外側束和顴小肌Ⓩ之間。

提上唇肌止端進入上唇中 - 外側部皮膚。

提上唇肌提高上唇，並使之外翻。

口部肌群
MUSCLES OF THE ORAL GROUP
動作單元 AU10：上唇上揚

提上唇肌

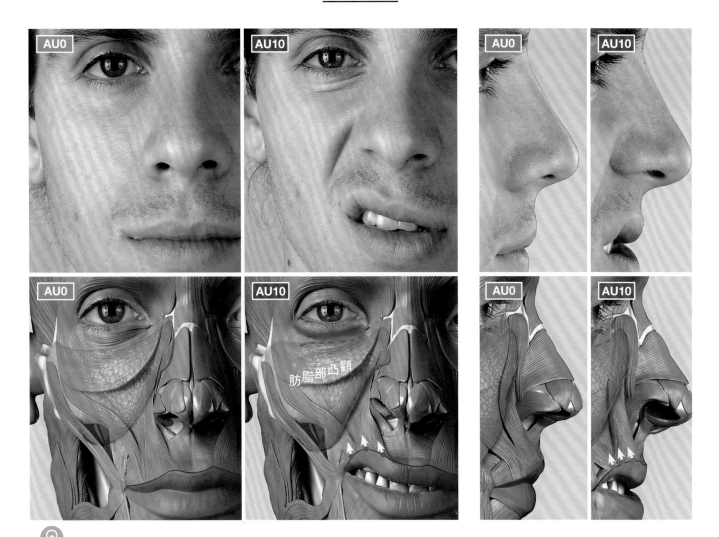

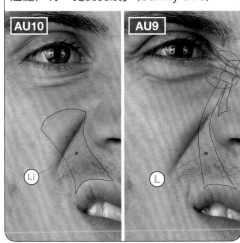

AU10 AU9 的主要差異在於後者（右上圈起處）有「兔寶寶紋」（bunny line）。

因動作單元 AU10 而產生的外觀變化：

a- 提拉上唇。從上唇的中點直直往上拉，上唇外部雖然同樣被提拉，但抬得沒有中點那麼高。

b- 導致唇形拐了一個彎角。

c- 將**顴凸部脂肪墊**往上推，**眶下溝**可能浮現。眶下溝若在面無表情已經很明顯了，本動作將使紋路加深。

d- **鼻唇皺摺**變深，且上部往上移。

e- 鼻翼變寬且上移。

f- 用力動作時，兩唇分開。

口部肌群

笑肌

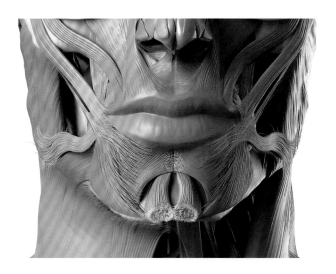

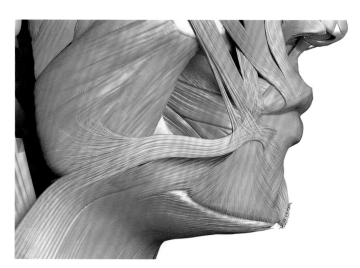

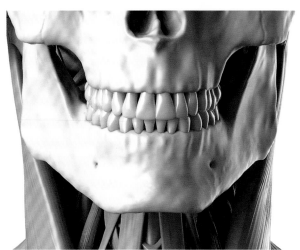

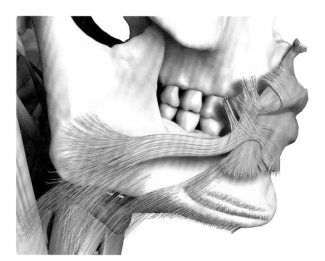

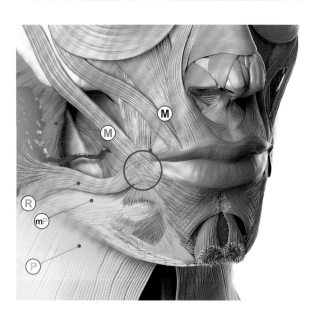

將臉頰壓向牙齦，避免咀嚼時食物卡在臉頰和牙齦中間。除了頰肌外，咬肌Ⓜ、包覆頸闊肌Ⓟ之蝸軸部ⓜᶠ的筋膜、甚至顳骨乳突上的筋膜也都有助於吹氣和吹口哨的動作。

笑肌Ⓡ止端進入嘴角的蝸軸Ⓜ。

笑肌把蝸軸向後、向外拉，因而拉動嘴角。笑肌的動作非常微弱，可能用於言談之間製造微妙動作。至於把嘴角強力後拉的動作比較是靠頸闊肌的蝸軸部來製造。

口部肌群

MUSCLES OF THE ORAL GROUP

動作單元 AU20 嘴唇伸展 + AU25 雙唇分開

笑肌、頸闊肌

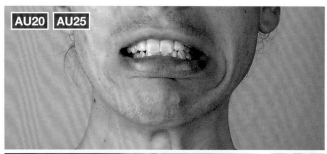

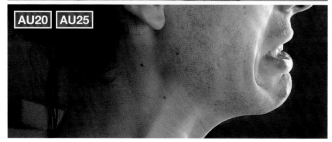

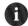

因動作單元 AU20 而產生的外觀變化：

a- 把嘴唇往後、往兩側拉，唇角可能上揚或下垂，但主要時刻仍維持水平。

b- 拉長嘴巴。

c- 側拉導致嘴唇扁平並伸展開來。

d- 側拉唇角以外的皮膚。

e- 唇角或唇角以外的部位可能出現皺紋。

f- 拉動**鼻唇皺摺** Nf 下部。

g- 下巴頭的皮膚往兩側伸展開來，下巴可能變平坦並／或起皺紋。

h- 鼻翼往兩側伸展開來，拉長鼻孔。

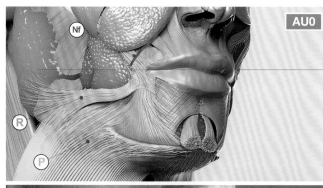

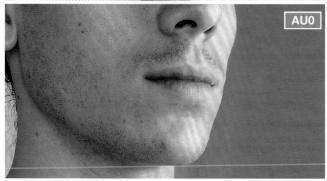

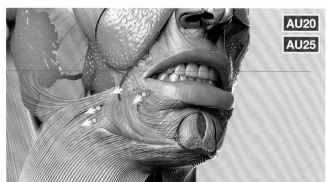

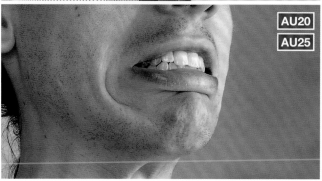

頸部肌群
MUSCLES OF THE NECK
頸闊肌

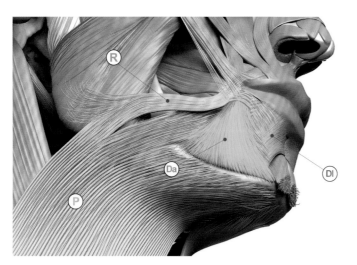

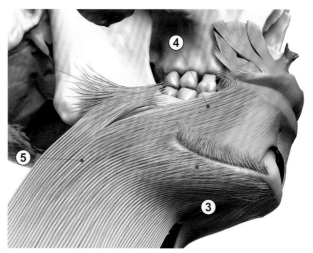

頸闊肌Ⓟ是塊薄薄的淺層肌，位在頸部兩側，起自肩膀上部，部分肌肉覆蓋**胸大肌①**和**三角肌②**，止端則進入嘴巴和下巴部位。頸闊肌進入嘴巴區域後，分叉成**下頜骨部③**、**唇部④**、**蝸軸（結節）部⑤**。下頜骨部連在**下頜骨下緣**。

過了這附著點，一大條扁平纖維束分離出來，繼續從上內側通往**下唇角肌**Ⓓ側緣，其中有一些纖維在此匯入**下唇角肌**。其餘的纖維稱為頸闊肌**唇部**，繼續進入下唇側半邊的軟組織，成了嘴唇的直接牽引肌。頸闊肌 **唇部**這塊牽引肌填滿**下唇角肌**和**下唇方肌**Ⓓ之間的空間，且跟這些肌肉一樣，位在同一平面上。頸闊肌**蝸軸部**位在**下唇角肌**的側後方，由上內側深入**笑肌**Ⓡ的底層。

頸闊肌把下唇和嘴角往側面、往下拉。若把頸闊肌所有肌纖維的效能極大化，將有效擴增頸部直徑，我們可在短跑運動員邊衝刺邊密集呼吸時看到此現象。

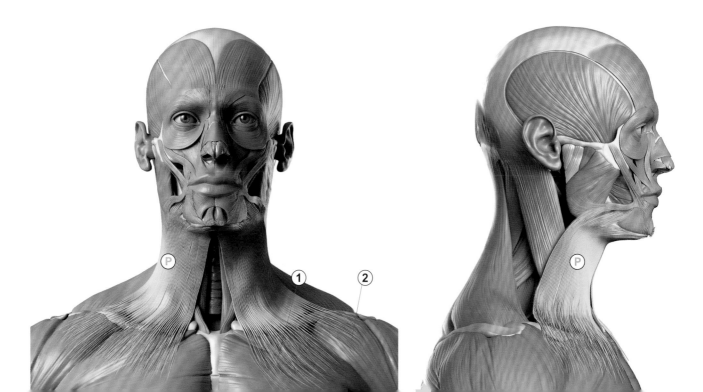

頸部肌群
MUSCLES OF THE NECK
動作單元 AU20 嘴唇伸展 + AU25 雙唇分開

笑肌、頸闊肌

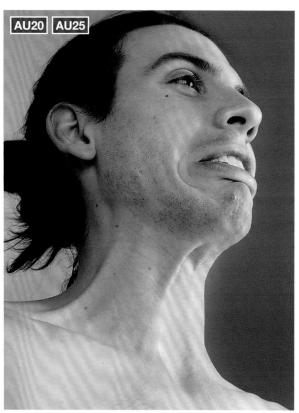

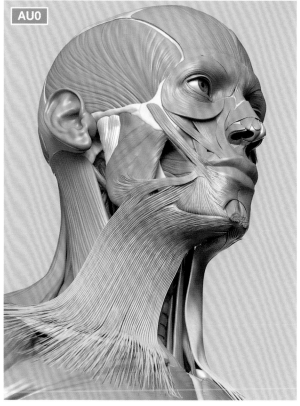

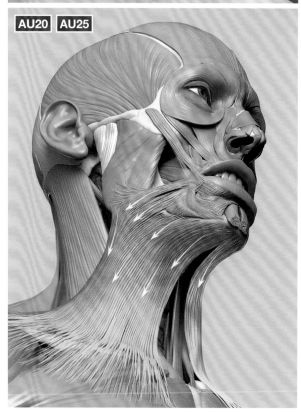

咀嚼主肌群
PRIMARY MUSCLES OF MASTICATION

此兩肌肉附著於蝶骨外側翼板上。

咬肌、顳肌、翼內肌、翼外肌

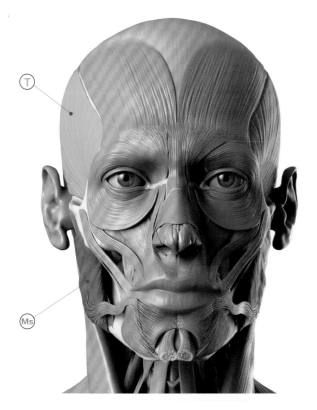

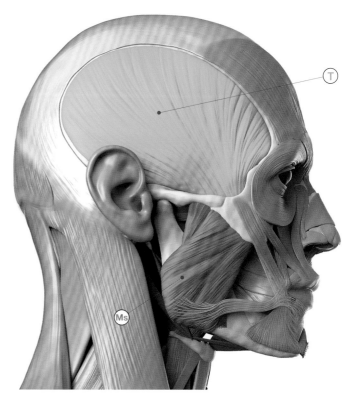

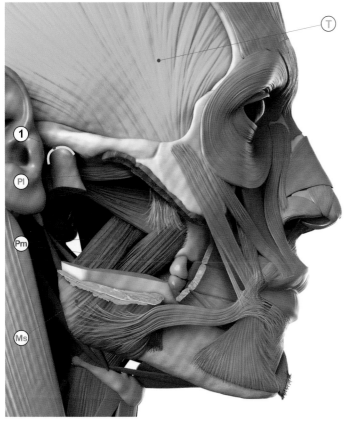

咀嚼指用牙齒嚼咬、處理、磨碎食物的過程。這過程牽涉咀嚼肌群、牙齒、舌頭，以及一對**顳頜關節**。

咀嚼期間，三對**咀嚼主肌群**（咬肌、顳肌、**翼內肌**）負責顎內收（即闔嘴），**翼外肌**的主動作則是開顎。

T	顳肌
Ms	咬肌
Pm	翼內肌 ○
Pl	翼外肌 ○
1	顳頜關節（顳顎關節）

✱ 審訂注：此兩肌肉附著於蝶骨外側翼板上。

咀嚼主肌群
PRIMARY MUSCLES OF MASTICATION
咀嚼主肌群的起止點

咬肌、顳肌、翼內肌、翼外肌

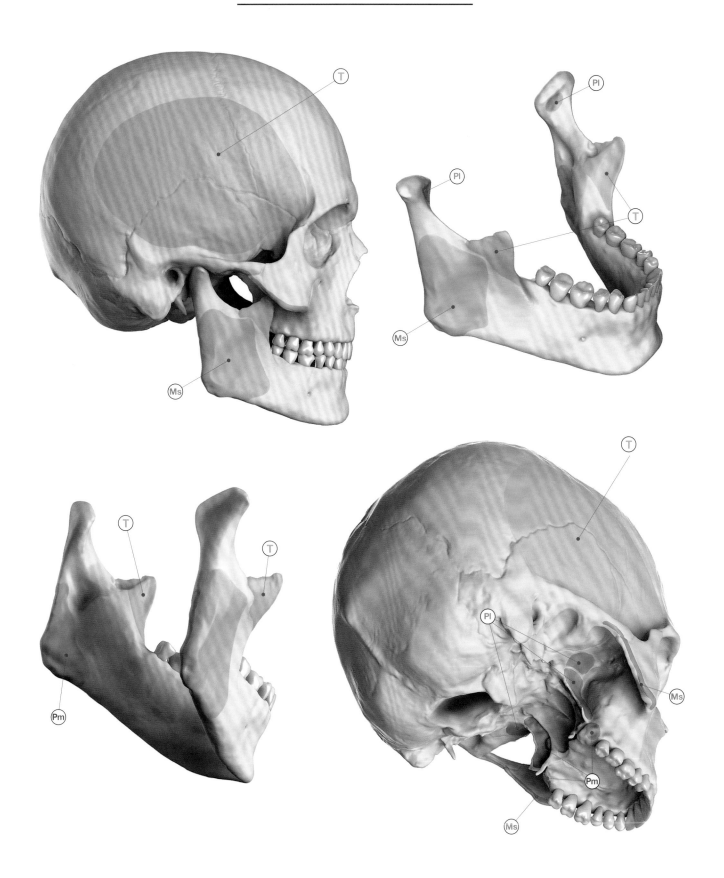

咀嚼主肌群
PRIMARY MUSCLES OF MASTICATION

顳肌

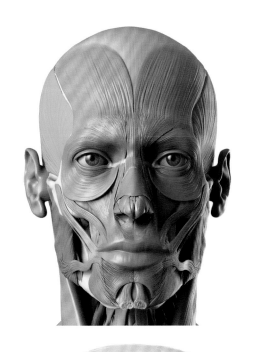

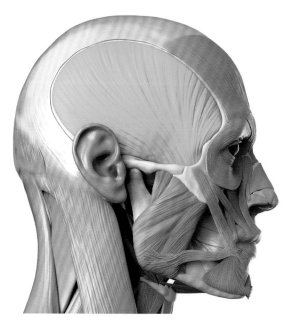

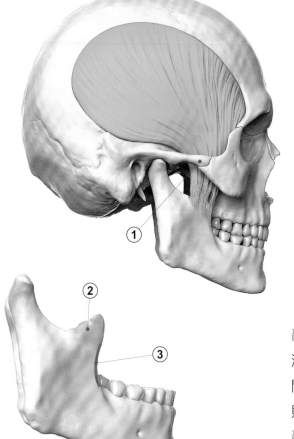

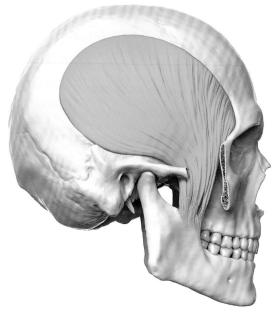

顳肌是塊扁平扇形肌，頭顱顳窩凹陷的地方大多被它填滿了。顳肌始於顳線，形似寬扁的鞘形，直到遠端處才開始變窄，穿過顴骨弓①與顳骨外側之間的空隙。止端則止於下頜冠突②和下頜枝③的前緣和內表面。

顳肌收縮，把下頜骨往上提。靠斜後方的纖維則負責把下頜骨往上提，並使之後縮。

咀嚼主肌群
PRIMARY MUSCLES OF MASTICATION

顳肌

放鬆

收縮

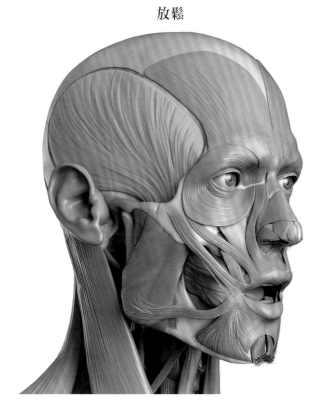

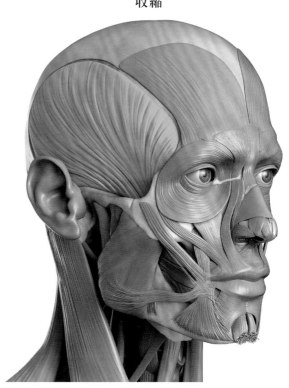

放鬆

收縮

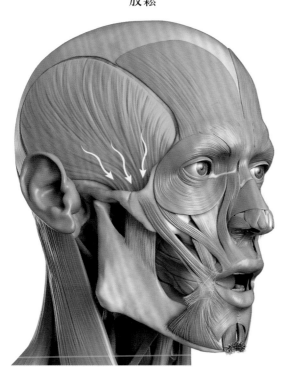

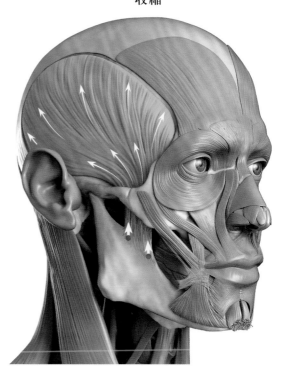

咬肌

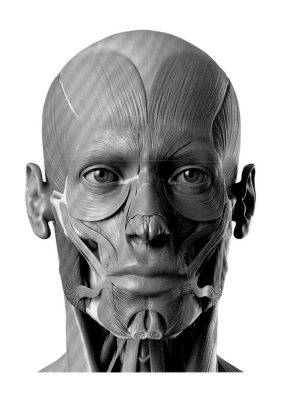

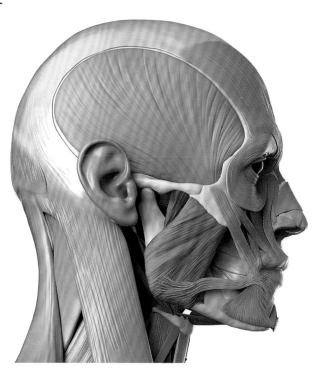

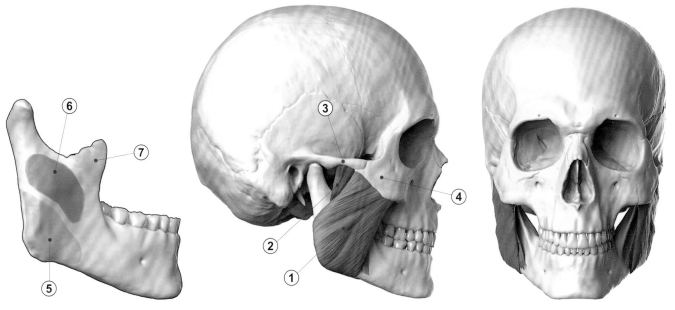

咬肌是塊厚實、有力的肌肉，分成**淺頭**①和**深頭**②。淺頭的體積比深頭大得多，起自**顴骨弓**③和**顴骨**④，接著往後下方走，最後止於**下頜角**⑤附近。

深頭小得多，起於**顴骨弓**下緣後三分之一及整個內表面，而後纖維往前下方走，止端進入**下頜枝**⑥的上半部，與**下頜冠突**⑦齊高。

咀嚼主肌群
PRIMARY MUSCLES OF MASTICATION
動作單元 AU31：下顎咬緊

咬肌

動作單元 AU31 進行時，下顎闔上，下頜骨往上提。而咬肌放鬆，動作單元 AU26（下顎往下掉）才有機會發生。

放鬆

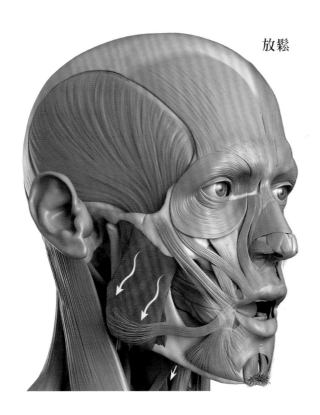

收縮

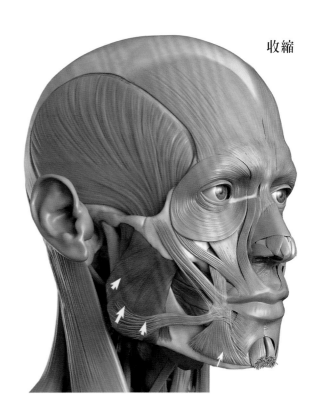

ⓘ 因動作單元 AU31 而產生的外觀變化：

a– 下頜骨後部有塊鼓起，那是咬肌跟下頜骨鉸接的地方。

b– 跟這塊突起接鄰的臉頰可能變更凹。

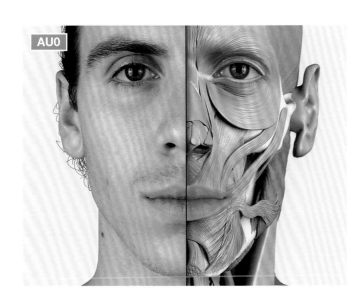

AU0

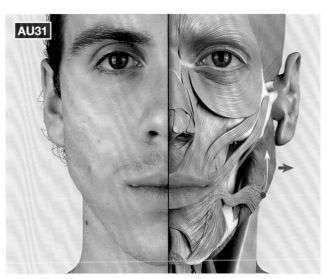

AU31

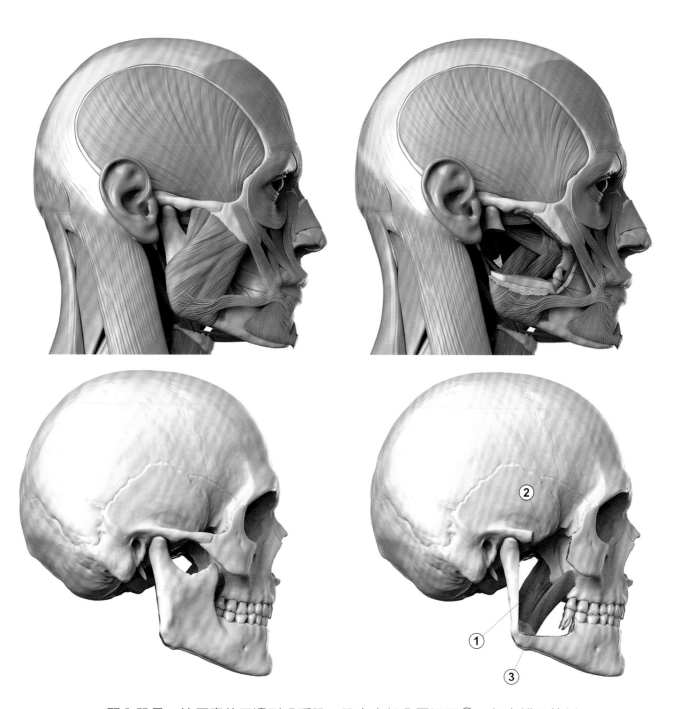

咀嚼主肌群
PRIMARY MUSCLES OF MASTICATION

翼內肌

翼內肌是一塊厚實的四邊形咀嚼肌。肌肉大部分屬**深頭**①，起自蝶骨外側**翼板內表面**②的上方。體積較小的**淺頭**③則始於**上頜粗隆**④和腭骨錐突。肌纖維往下、往外側、往後方走，止端進入**下頜角後部**和**下頜枝下部**的內表面。**翼內肌**止端最後與**咬肌**結合，形成**總肌腱吊帶**⑤，如此**翼內肌**和**咬肌**才有辦法將下顎強力往上提。

翼內肌

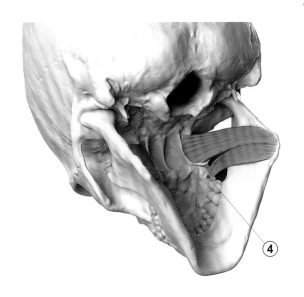

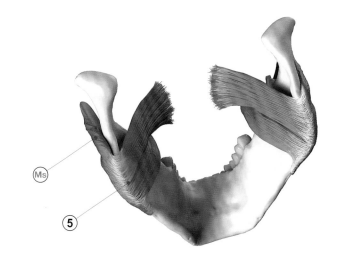

放鬆　　　　　收縮

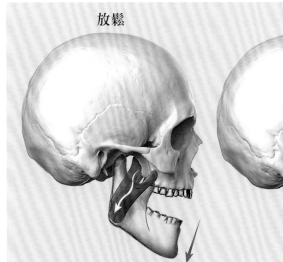

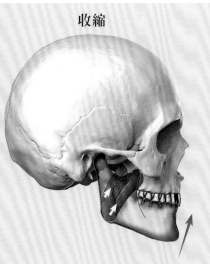

上提／上舉

兩側**翼內肌**收縮，並在**咬肌**和**顳肌**的協助下，把下頜骨往上提。

下頜骨側移

把下頜骨擺向左的肌群是**左咬肌**Ⓜs、**左顳肌**Ⓣ、**右翼內肌**、**左翼外肌**。

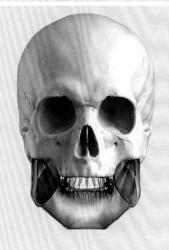

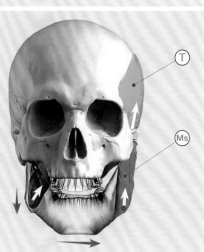

咀嚼主肌群

翼外肌

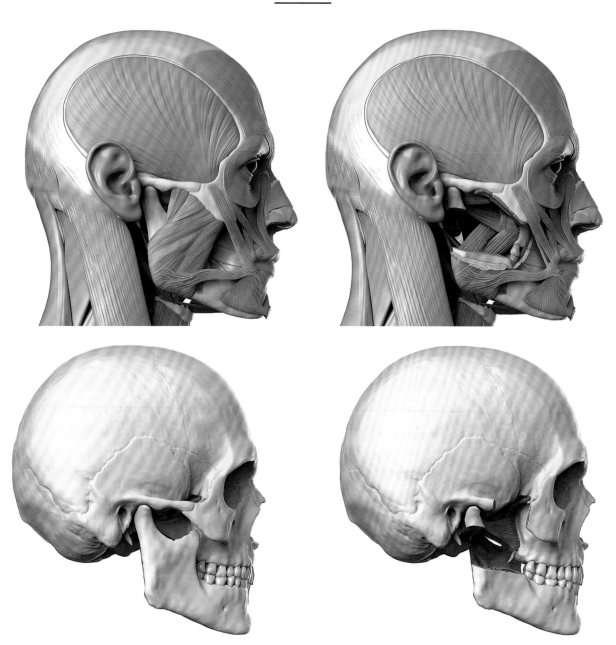

翼外肌是一塊雙頭咀嚼肌：**上頭**⑤ᵸ和**下頭**ⓛⁿ。**上頭**始於**蝶骨**大翼的**顳下表面**①，止於**顳頜關節**②的**關節囊**和**關節盤**④ᵈ。此外，**上頭**還有部分的纖維附著在**下頜髁突**③。

上頭主要功能是咀嚼時負責控制和穩定**關節盤**。此外，**上頭**也參與下顎咬緊、前伸、後移、開闔等動作。**下頭**始於**蝶骨外側翼板**的外表面④，止於**下頜髁突**下方的**翼肌窩**⑤。**下頭**負責降下下頜骨，使之前伸，以張開嘴巴。張嘴時，雙頭從**下頜髁突**把下顎往下、往前拉。

翼外肌

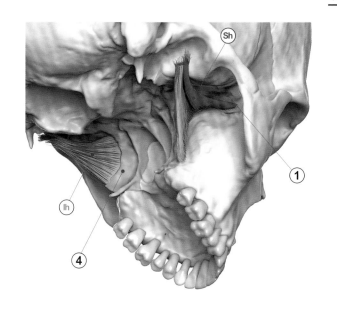

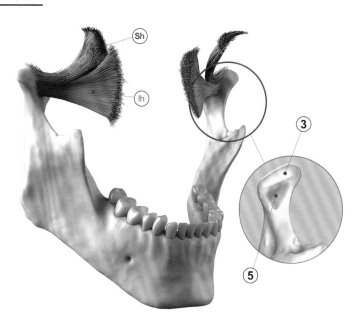

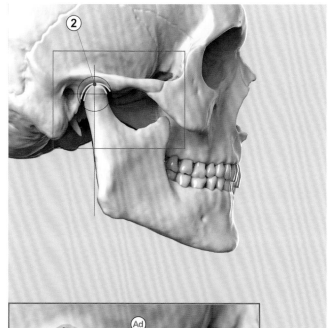

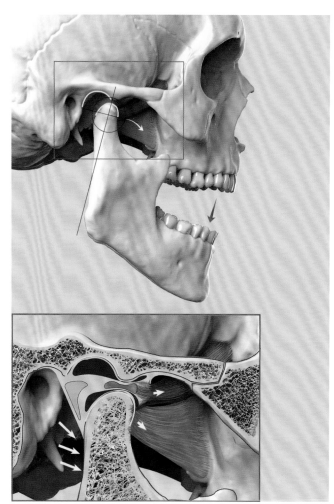

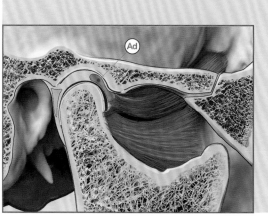

韌帶和脂肪——

LIGAMENTS AND FATS

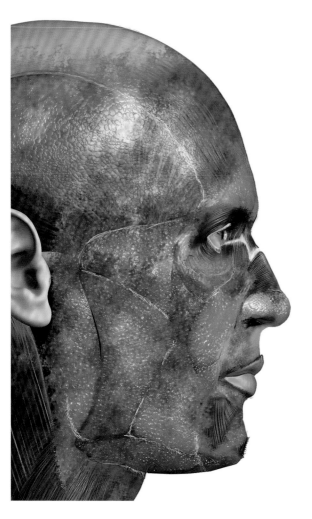

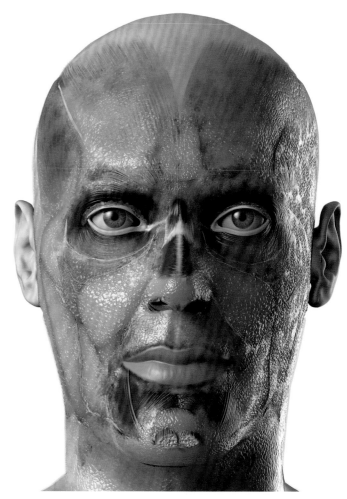

顏面軟組織依序層層排列：皮膚①、皮下脂肪②、淺筋膜（包括頸闊肌和表淺肌肉腱膜系統）③、深筋膜、臉部擬態肌肉組織④、深部肌肉⑤、深部脂肪⑥和骨頭⑦。

想了解臉部表情的構造與輪廓，就不能不看顏面支持韌帶⑧，那正是發生動態皺紋和顏面老化的地方。支持韌帶位於固定解剖位置上，負責分隔顏面空間和顏面脂肪。表淺部延伸端⑨會形成薄薄的皮下膈膜，圈定和隔開顏面脂肪間隔或「脂肪墊」。由於解剖學各家解釋不同，加上個別遺傳因素，而關於支持韌帶的構成與位置又存在好幾種分類，所以文獻裡頭關於支持韌帶的描述差異頗大。

顏面脂肪

相對於表淺肌肉腱膜系統和擬態肌，顏面脂肪一般概略分為淺部脂肪和深部脂肪。

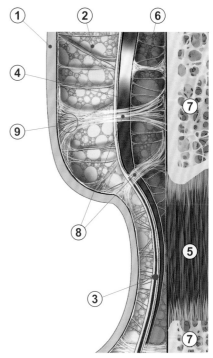

顏面主要皮下脂肪分區

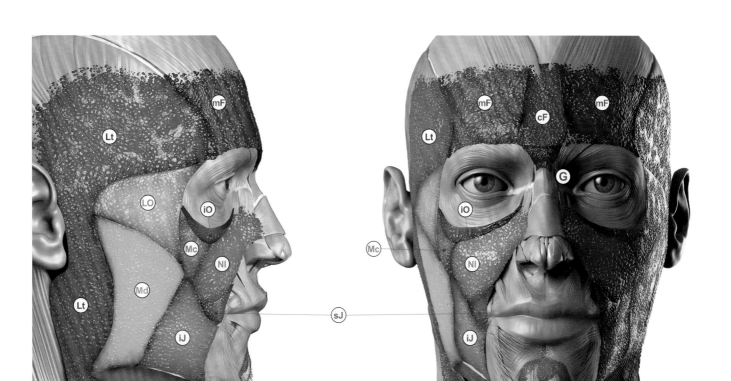

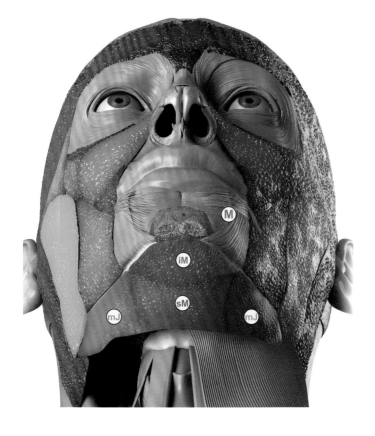

mF	中前額脂肪
cF	前額中央脂肪
G	眉間脂肪
iO	眶下脂肪
Mc	內面頰脂肪
Nl	鼻唇脂肪
Lt	外側顳部面頰脂肪
LO	眶外側脂肪
Md	中面頰脂肪
sJ	上嘴邊脂肪
iJ	下嘴邊脂肪
mJ	下頜下嘴邊脂肪
M	頦脂肪
iM	下頦脂肪
sM	頦下脂肪

皮下脂肪
（淺部脂肪）

深部脂肪

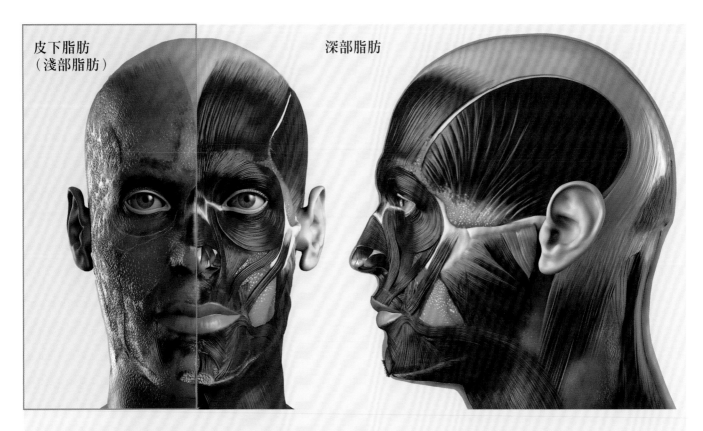

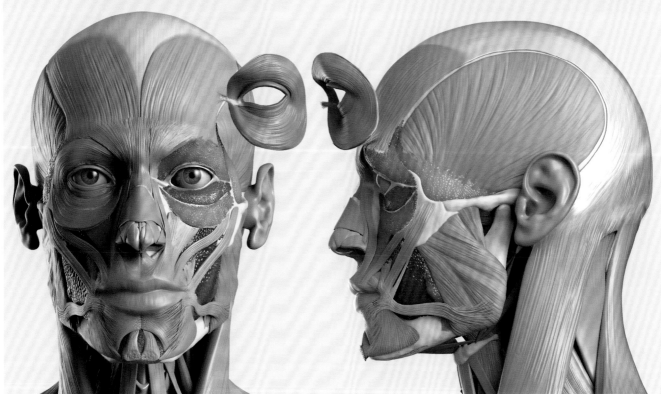

顏面軟組織
SOFT TISSUES OF THE FACE
顏面深部脂肪分區

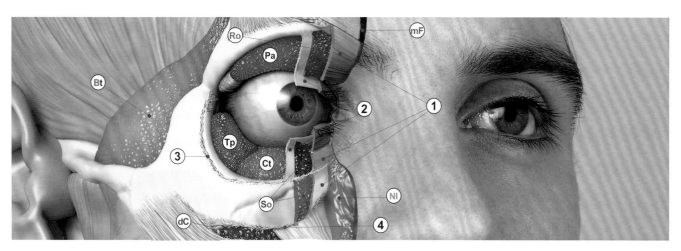

皮下脂肪

Nl	鼻唇脂肪墊
mF	中前額脂肪

深部脂肪

Ro	眼輪匝肌後脂肪
So	眼輪匝肌下脂肪
Bt	頰脂肪墊（顳部突起）
Bb	頰脂肪墊（頰部突起）
dC	深部面頰脂肪墊
dM	深部頦脂肪墊

眼眶深部脂肪

Pa	腱膜前脂肪墊
Tp	顳脂肪墊
Ct	中央脂肪墊

脂肪各分區的界線與隔層

1	眼輪匝肌
2	眶膈膜
3	眼眶顴骨韌帶
4	顴皮韌帶（顴骨弓皮膚韌帶）

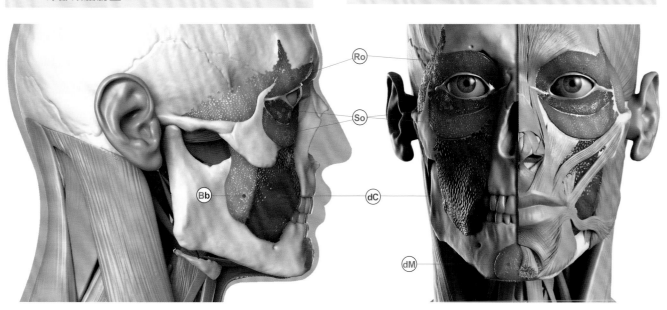

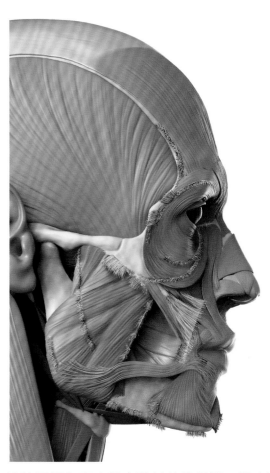

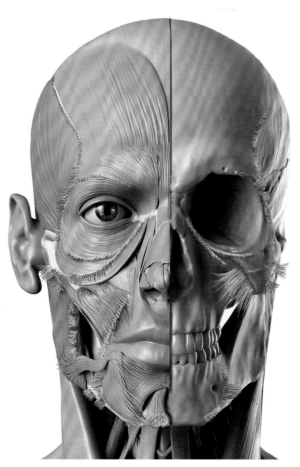

結締組織負責支撐身體其他軟組織，以表淺肌肉腱膜系統和支持韌帶的形式出現。韌帶分兩類，即**真性韌帶**和假性韌帶。

真性韌帶負責連結骨膜（覆蓋在骨頭表面上的薄膜）及其上層的皮膚，很容易辨識。假性支持韌帶是呈散狀黏結的纖維組織，負責連結淺深部的顏面筋膜及皮膚。

顴韌帶③屬於**真性韌帶**的一種，負責銜接顴骨弓下緣和皮膚，位置就在顴肌起端的後方。此外，重要的**真性韌帶**尚有眼輪匝肌支持韌帶①，這條韌帶變厚時，該處便形成眶外側增厚區ot。眼輪匝肌支持韌帶①始於眶下緣和眶上緣，並滲透進眼輪匝肌。下頷支持韌帶⑤負責連結下頷骨和覆蓋其表面的皮膚。這條韌帶一樣會變厚，導致嘴邊臉頰的前方出現口角紋Lf。加上咬肌韌帶長年耗損、頰脂肪墊和

中面頰脂肪墊●鬆弛下垂、咬肌前方結締組織的間隙擴大，這些因素皆使得口角紋Lf隨著年紀增長而成形。

咬肌皮膚韌帶ml是最典型的假性韌帶，始於咬肌前緣，止於表淺肌肉腱膜系統和覆於其上的臉頰皮膚。

頰上頷韌帶的上頷部④始於顴上頷縫，止端則進入鼻唇皺摺nf的皮膚。

而頸闊肌耳韌帶pl同屬假性韌帶，起於表淺肌肉腱膜系統和腮腺咬肌筋膜。腮腺咬肌皮下膈膜ps，始於表淺肌肉腱膜系統，最後進 入臉頰皮膚。頰上頷韌帶的頰部b，始於頰黏膜，滲透入頰肌，止端進入鼻唇皺摺nf的皮膚。

 編注：中面頰脂肪墊屬淺部脂肪墊，頰脂肪墊屬深部脂肪墊，彼此位置重疊。

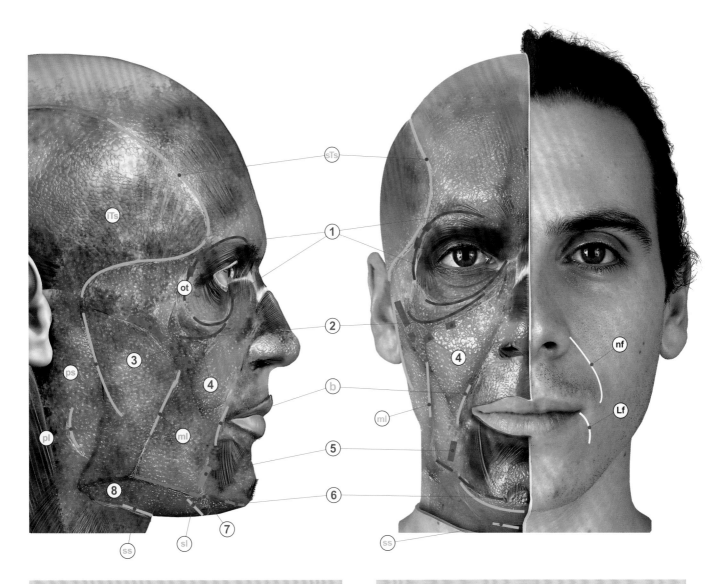

①	眼輪匝肌支持韌帶	
②	顴皮韌帶（顴骨弓皮膚韌帶）	
③	顳韌帶	
④	頰上頜韌帶的上頜部	
⑤	下頜韌帶	
⑥	頦韌帶	
⑦	下頜內側韌帶	
⑧	頸闊肌下頜韌帶	
ⓞ	眶外側增厚區	
ⓝ	鼻唇皺摺	

sTs	上顳膈膜	
iTs	下顳膈膜	
ml	咬肌皮膚韌帶	
b	頰上頜韌帶的頰部	
ps	腮腺咬肌皮下膈膜	
pl	頸闊肌耳韌帶	
sl	頦下韌帶	
ss	舌骨膈膜	
Lf	口角皺摺	

臉
部
表
情
—

FACIAL EXPRESSIONS

笑的肌肉與動作
SMILE

動作單元 AU6 AU12 AU25

顴大肌、眼輪匝肌眶部、 下唇方肌（降下唇肌）、口輪匝肌

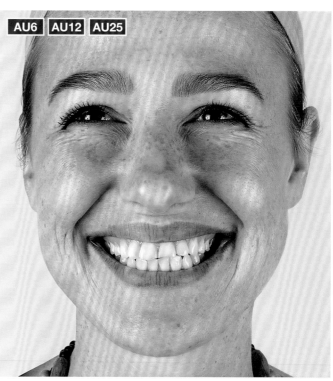

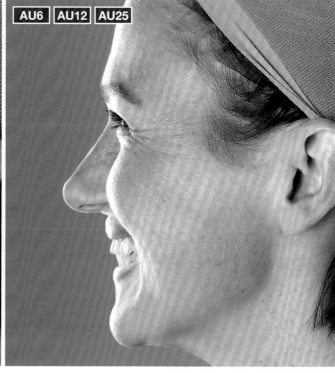

笑的肌肉與動作
SMILE
動作單元 AU6 AU12 AU25

顴大肌、眼輪匝肌眶部、下唇方肌（降下唇肌）、口輪匝肌

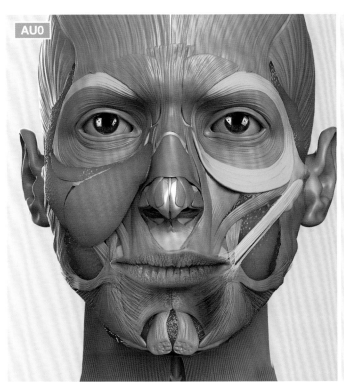

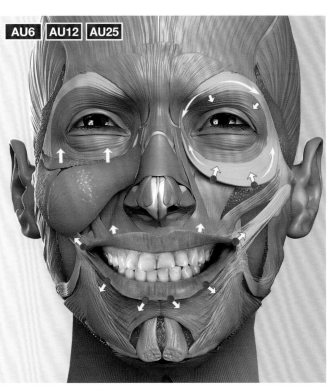

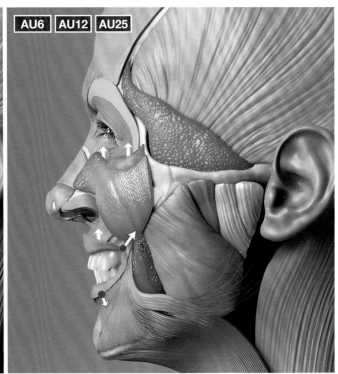

AU6 **AU12**

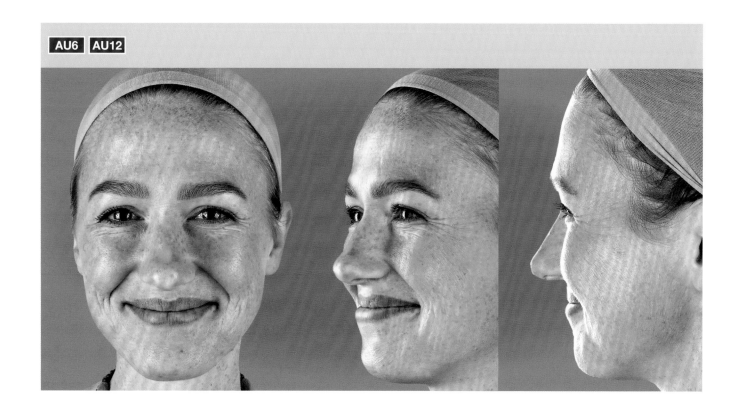

AU6 **AU12** **AU25** **AU26**

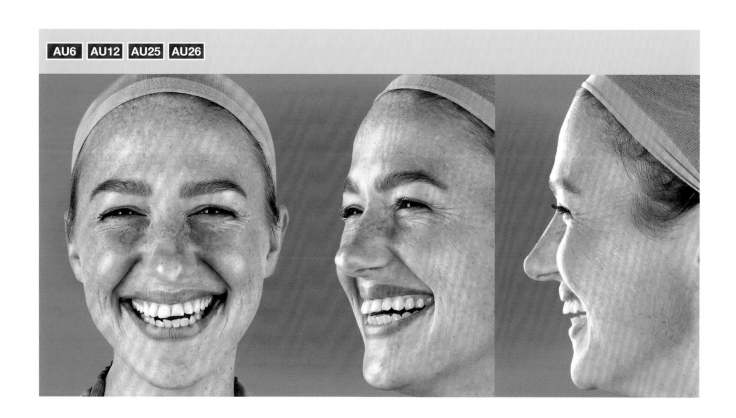

AU6 **AU12**

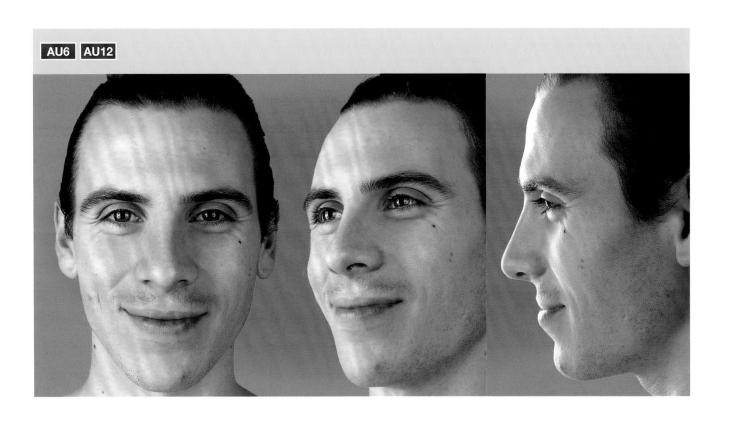

AU6 **AU12** **AU25**

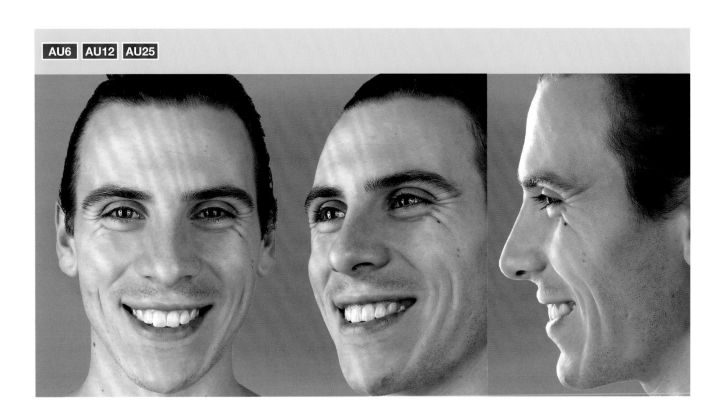

AU6 AU12 AU25 AU26

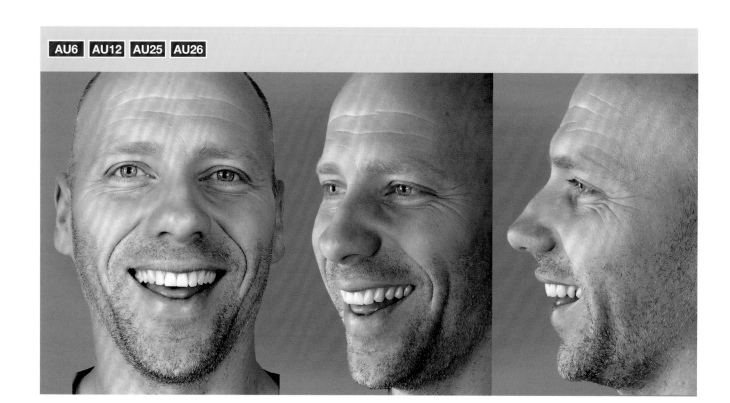

AU6 AU12 AU25

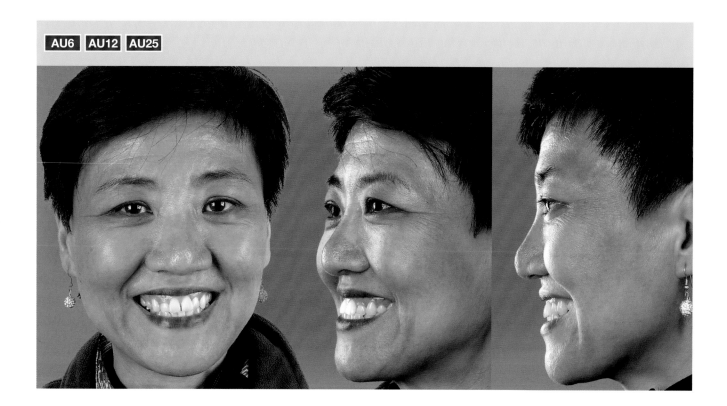

AU6 **AU12** **AU25**

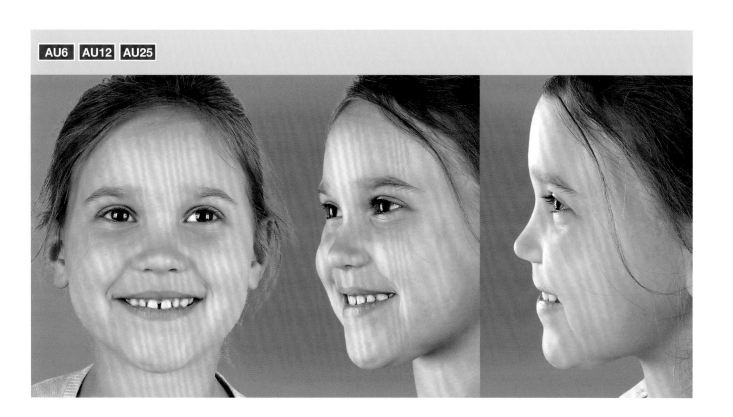

AU6 **AU12**

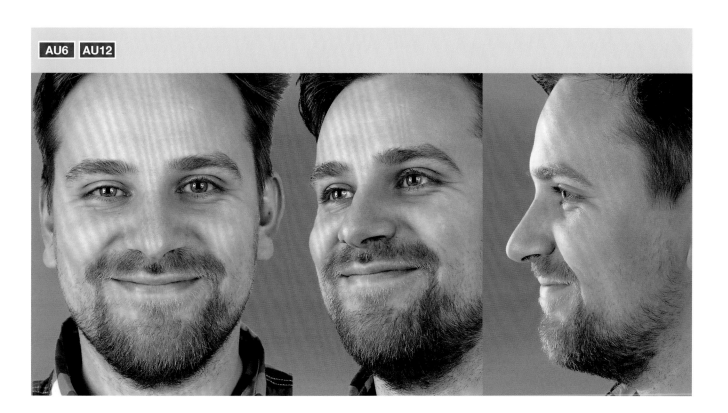

AU6 **AU12** **AU25** **AU26**

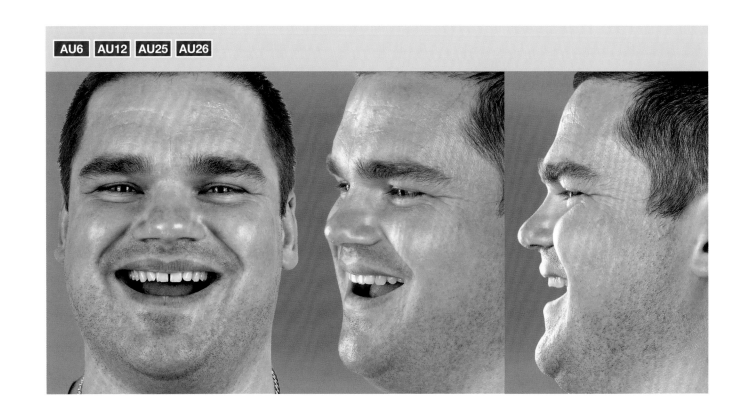

AU6 **AU12** **AU25**

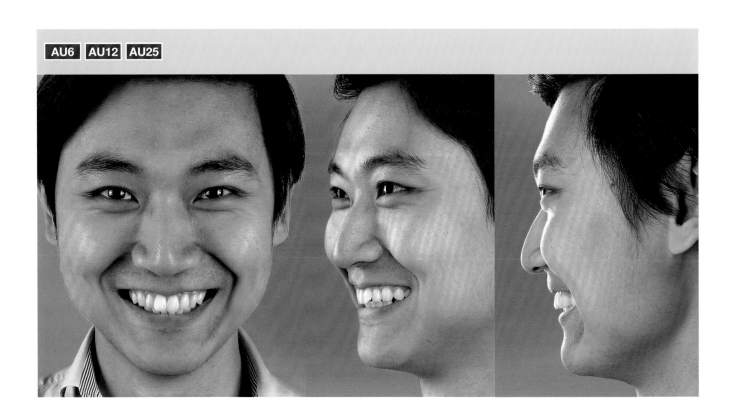

AU12　AU25

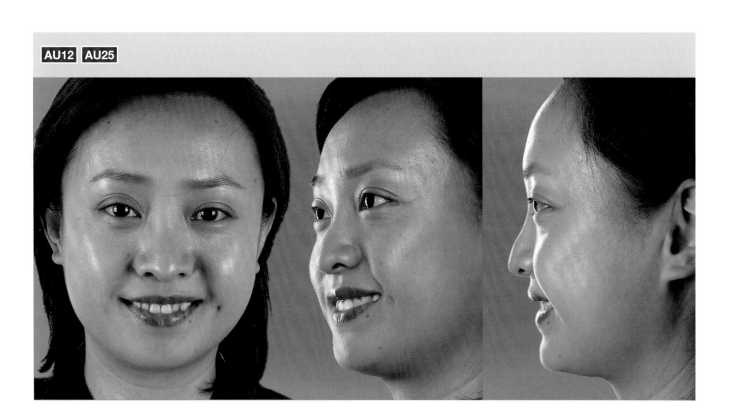

AU6　AU12　AU25

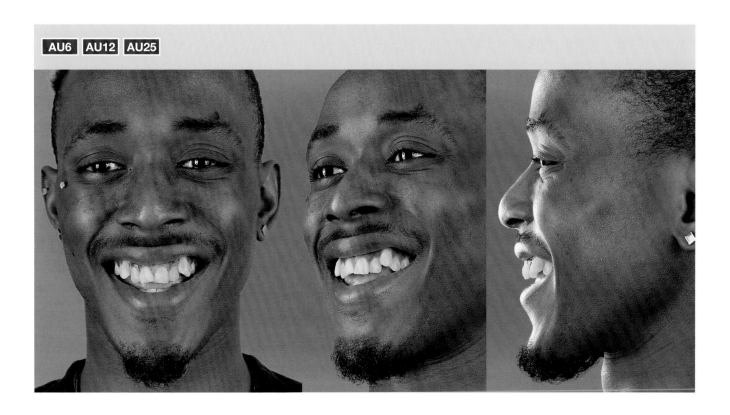

AU6 AU12 AU25

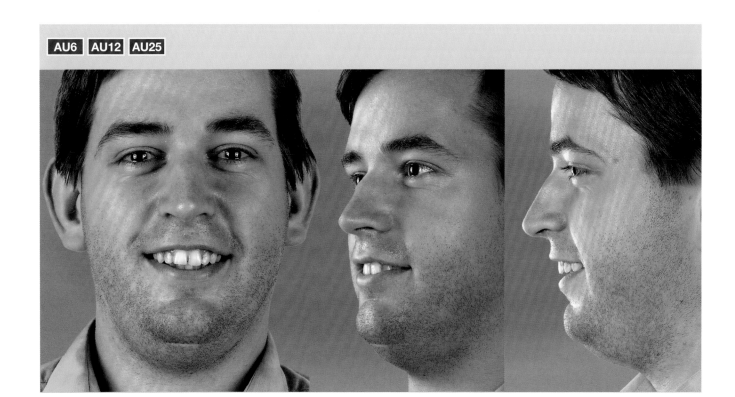

AU1+2 AU12 AU25 AU26

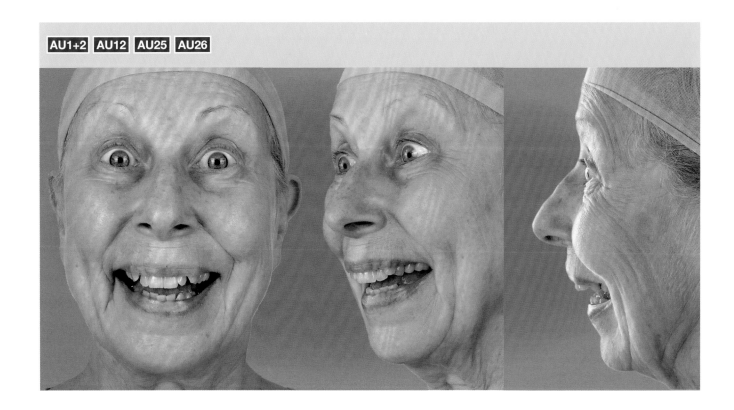

AU6　AU12　AU25

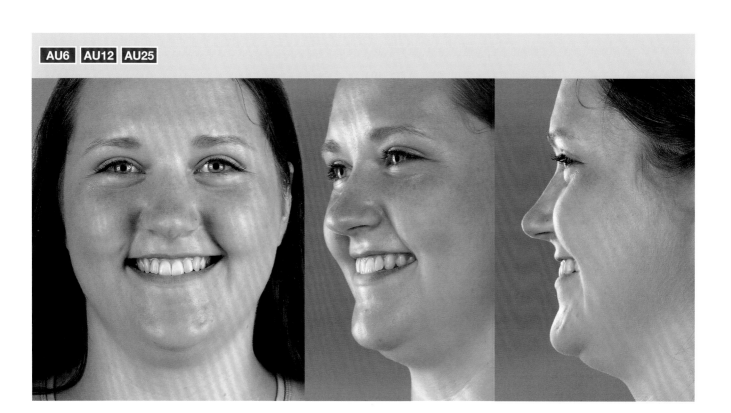

AU6　AU12

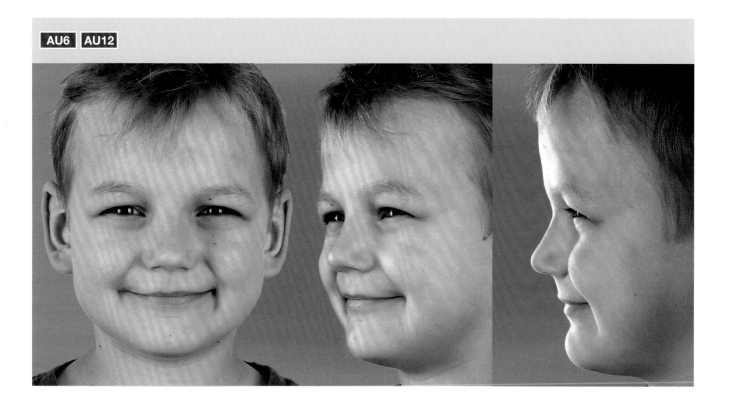

暴怒的肌肉與動作
RAGE

動作單元 `AU9` `AU6` `AU4` `AU25` `AU26`

收縮：內眥肌（提上唇鼻翼肌）、皺眉肌、纖肌（降眉間肌）、
　　　降眉肌、眼輪匝肌眶部、下唇方肌（降下唇肌）、翼外肌

放鬆：顳肌、咬肌、翼內肌、口輪匝肌

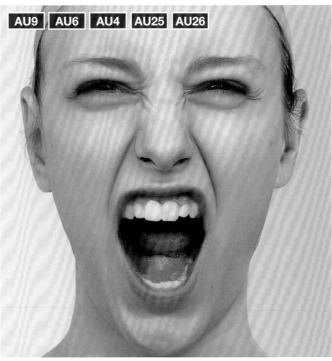

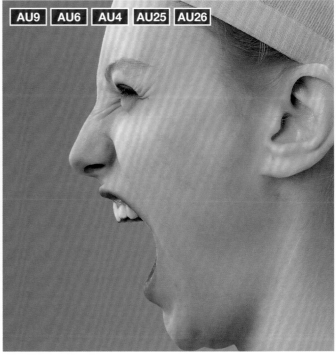

暴怒的肌肉與動作
RAGE

動作單元 AU9 AU6 AU4 AU25 AU26

收縮：內眥肌（提上唇鼻翼肌）、皺眉肌、纖肌（降眉間肌）、
降眉肌、眼輪匝肌眶部、下唇方肌（降下唇肌）、翼外肌

放鬆：顳肌、咬肌、翼內肌、口輪匝肌

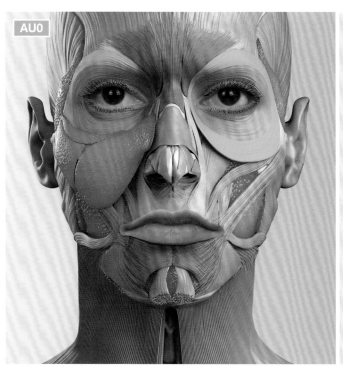

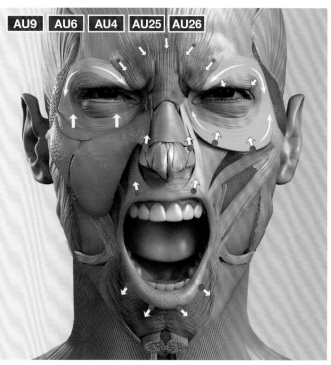

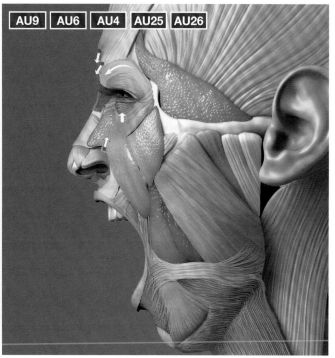

暴怒的各種面貌與角度

AU5 AU9 AU25 AU26

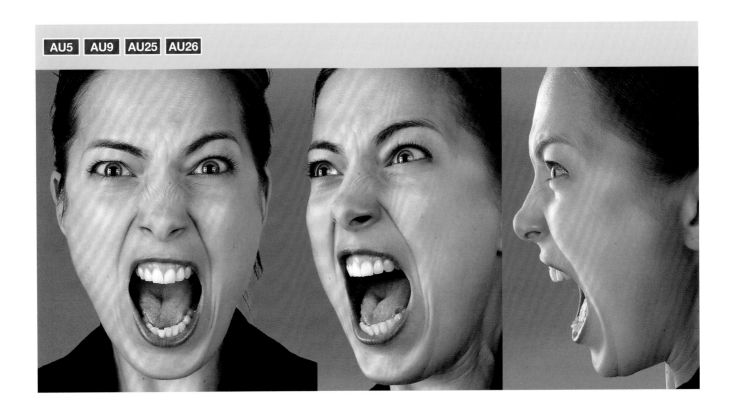

AU9 AU6 AU4 AU25 AU26

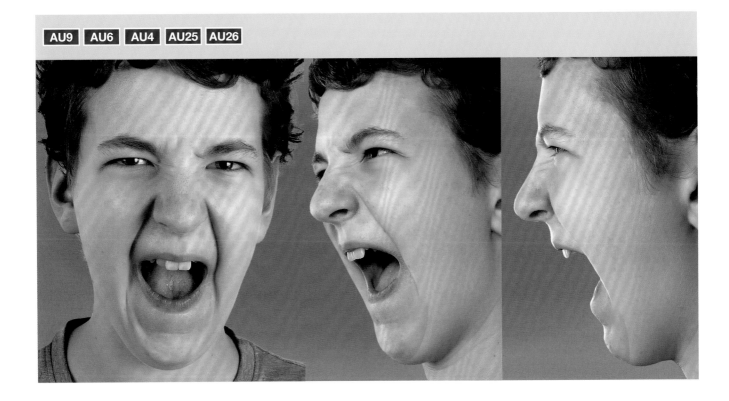

暴怒的各種面貌與角度
RAGE

AU9 **AU6** **AU4** **AU25** **AU26**

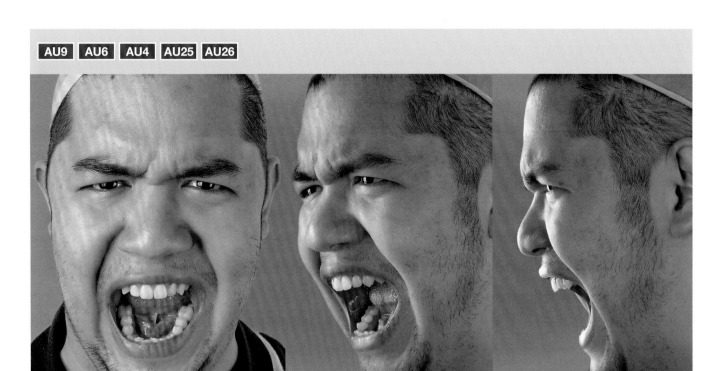

AU9 **AU4** **AU20** **AU25** **AU26** **AU57**

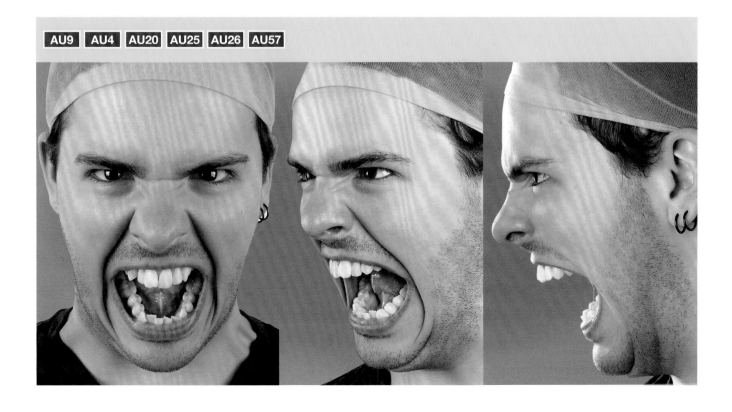

AU2 **AU4** **AU9** **AU11** **AU25** **AU26**

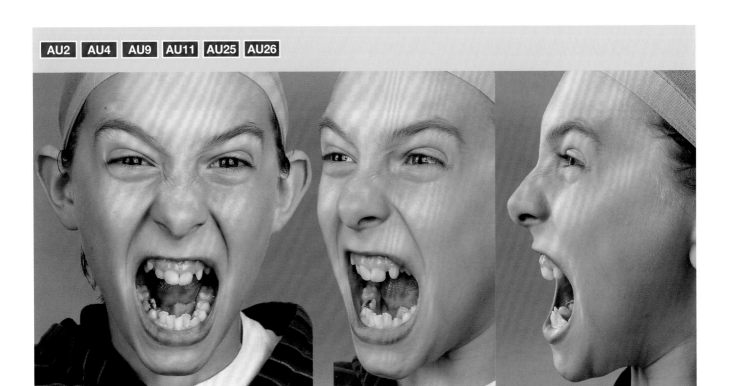

AU9 **AU25** **AU26**

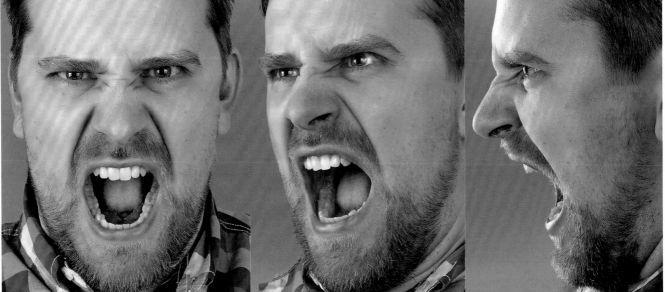

暴怒的各種面貌與角度
RAGE

AU9 AU6 AU4 AU25 AU26

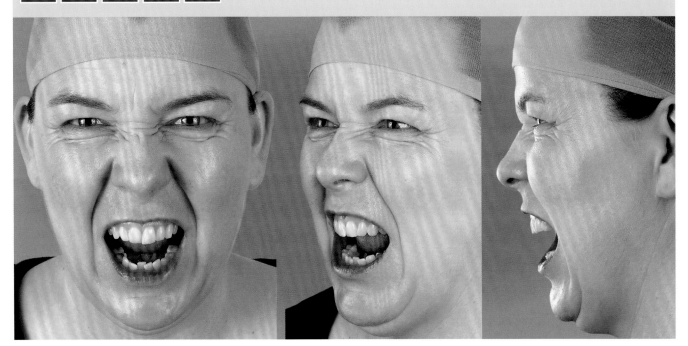

AU9 AU4 AU20 AU25 AU26

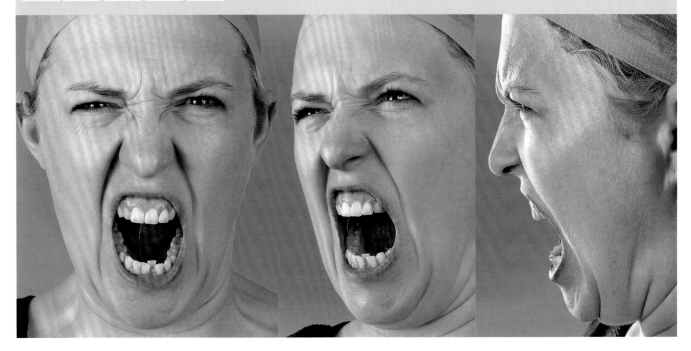

AU1+2 **AU5** **AU9** **AU25** **AU26**

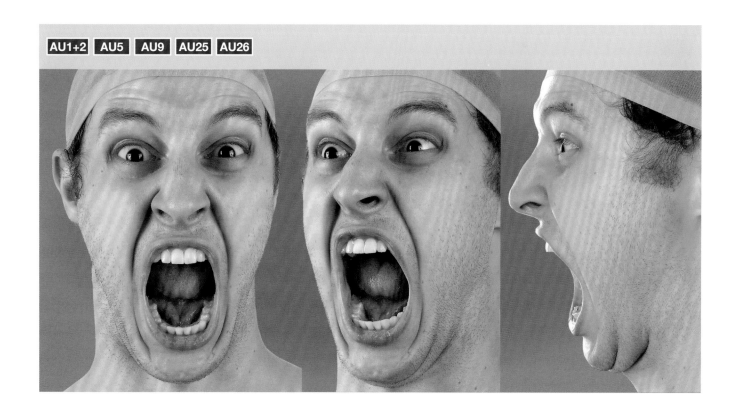

AU9 **AU4** **AU25** **AU26**

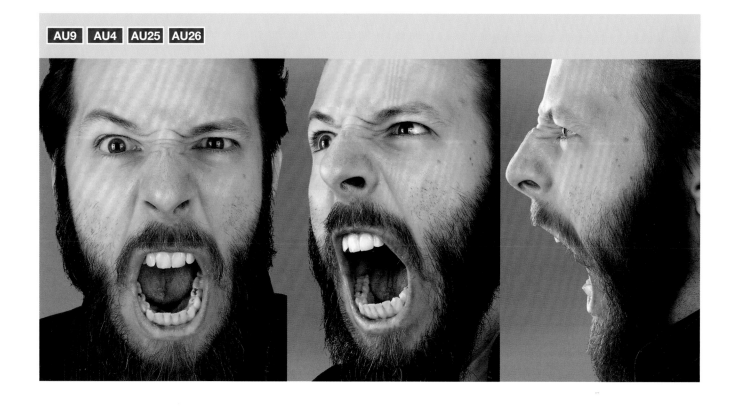

AU9 **AU6** **AU4** **AU25** **AU26**

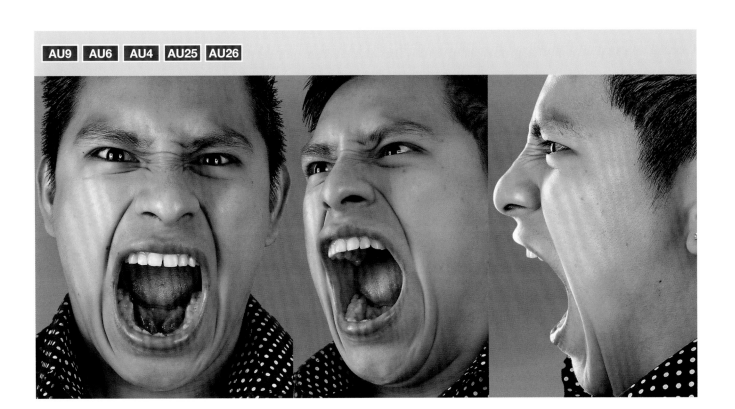

AU9 **AU20** **AU25** **AU26**

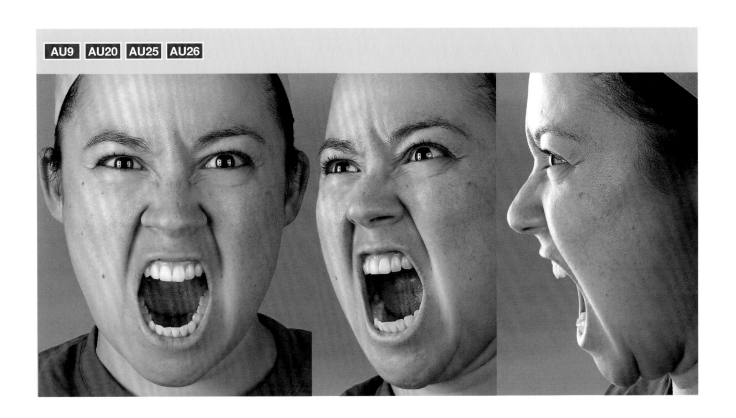

驚訝的肌肉與動作
SURPRISE

動作單元 AU1 AU2 AU5 AU25 AU26

收縮：額肌、下唇方肌（降下唇肌）／深部肌肉：提上瞼肌、上瞼板肌和翼外肌

放鬆：顳肌、咬肌、翼內肌、口輪匝肌

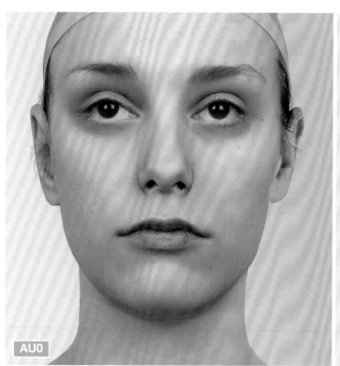

AU0

AU1+2 AU5 AU25 AU26

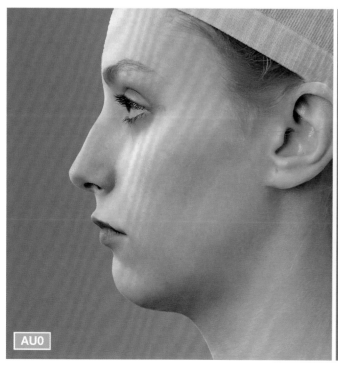

AU0

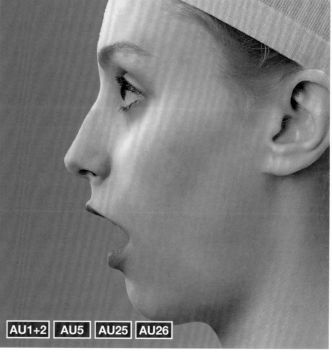

AU1+2 AU5 AU25 AU26

驚訝的肌肉與動作
SURPRISE

動作單元 [AU1] [AU2] [AU5] [AU25] [AU26]

收縮：額肌、下唇方肌（降下唇肌）／深部肌肉：提上瞼肌、上瞼板肌和翼外肌

放鬆：顳肌、咬肌、翼內肌、口輪匝肌

AU0

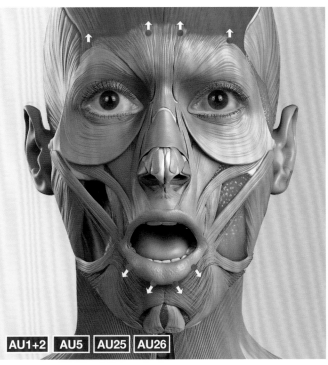

AU1+2 AU5 AU25 AU26

AU0

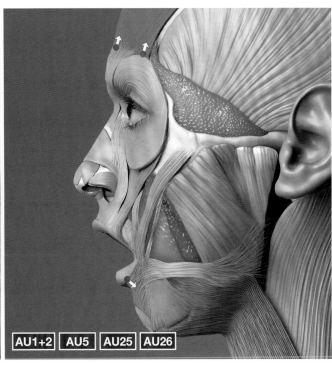

AU1+2 AU5 AU25 AU26

AU1+2 **AU5** **AU25** **AU26**

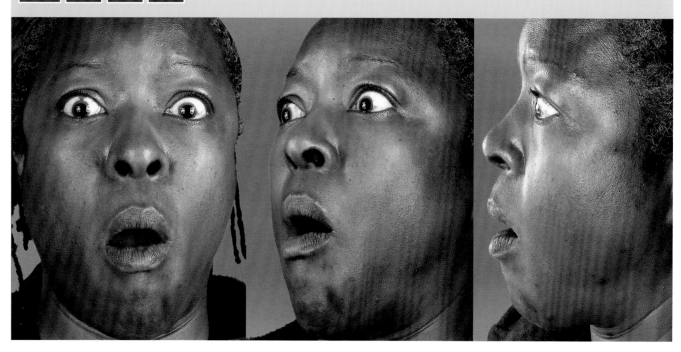

AU1+2 **AU5** **AU25** **AU26**

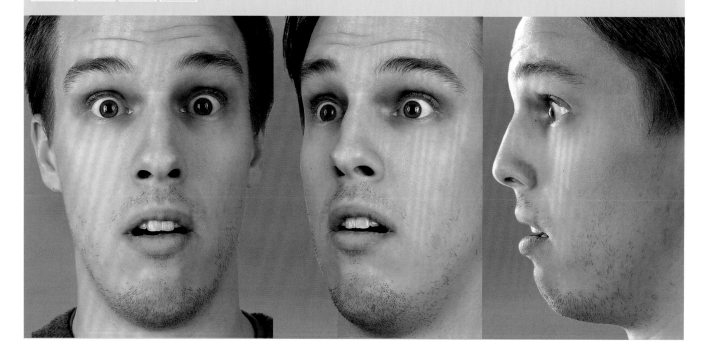

AU5 **AU6** **AU12** **AU25** **AU26**

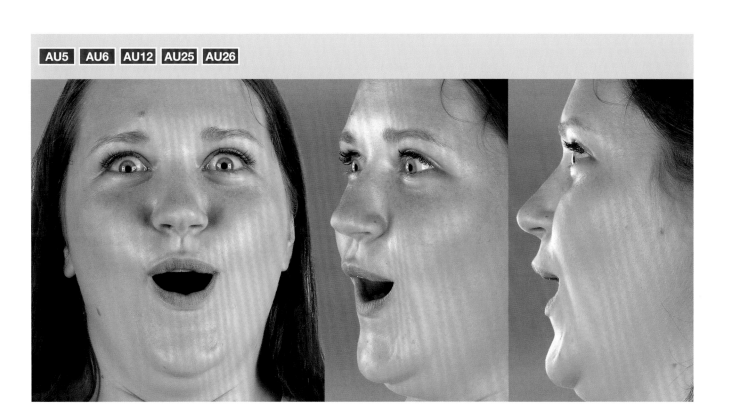

AU5 **AU6** **AU12** **AU25** **AU26**

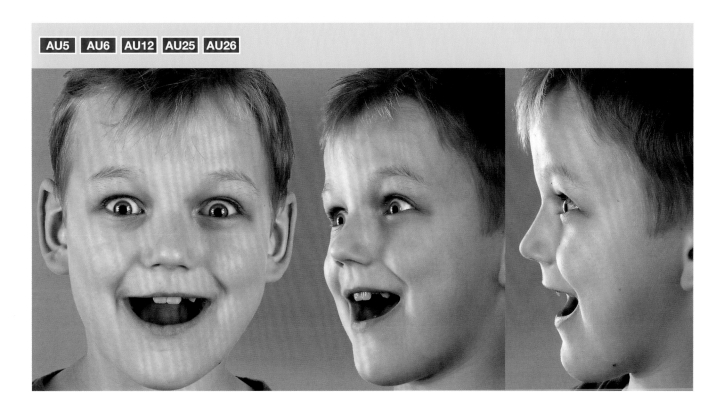

AU5 **AU25** **AU26**

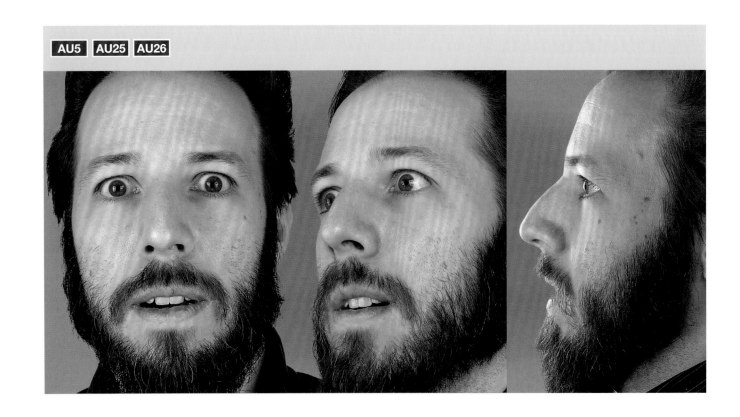

AU1+2 **AU5** **AU25** **AU26**

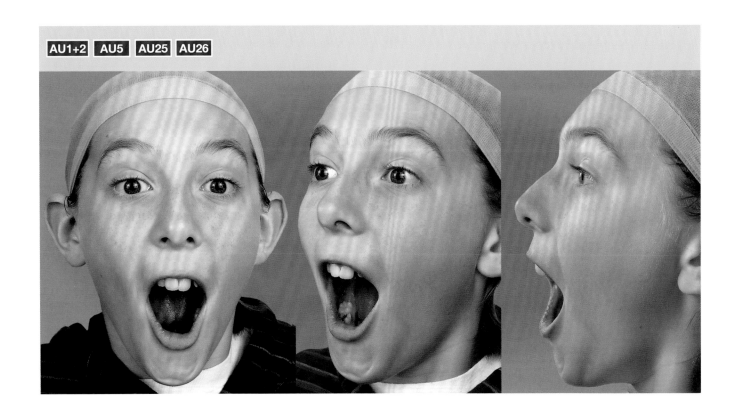

驚訝的各種面貌與角度
SURPRISE

AU1+2 **AU5** **AU25** **AU26**

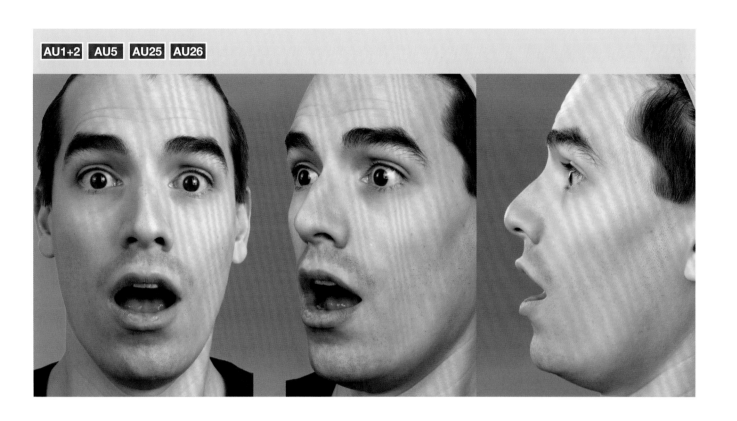

AU1+2 **AU5** **AU25** **AU26**

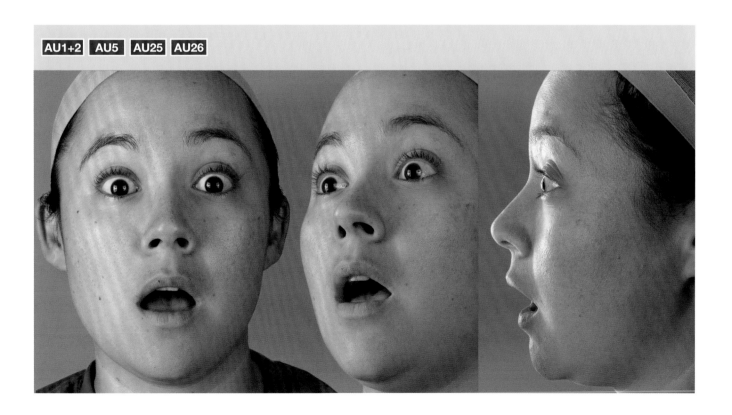

驚訝的各種面貌與角度

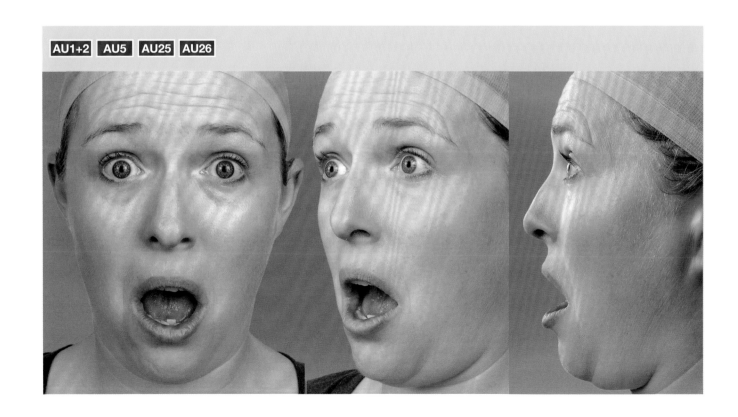

AU5 **AU25** **AU26**

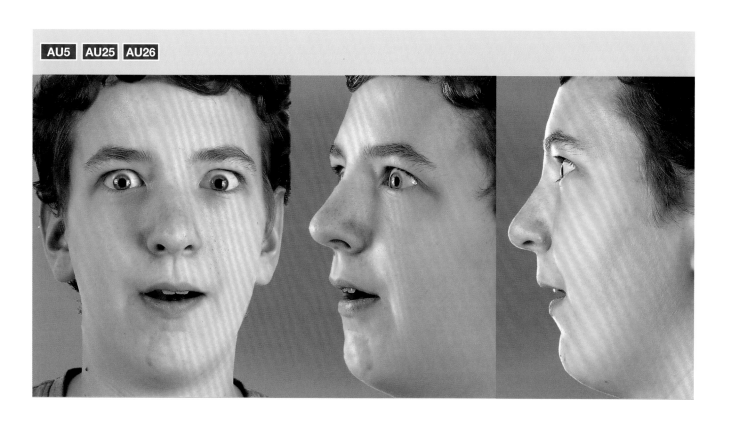

AU1+2 **AU5** **AU25** **AU26**

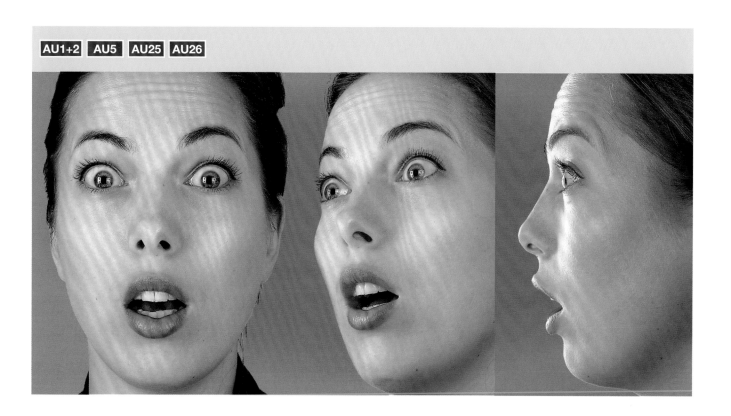

害怕的肌肉與動作
FEAR

動作單元 AU1 AU5 AU11 AU20 AU25 AU26

收縮：**額肌**、皺眉肌、**顴小肌**、下唇方肌（降下唇肌）、
笑肌、頸闊肌／深部肌肉：**提上瞼肌、上瞼板**

放鬆：**顳肌、咬肌、翼內肌、口輪匝肌**

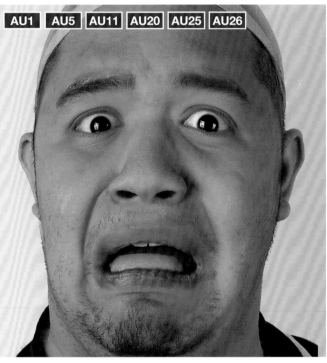

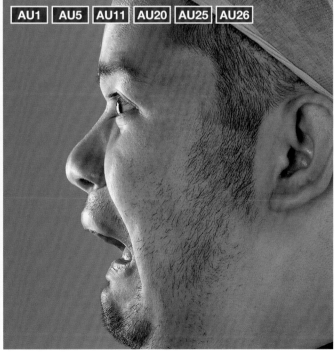

害怕的肌肉與動作
FEAR

動作單元 `AU1` `AU5` `AU11` `AU20` `AU25` `AU26`

收縮：額肌、皺眉肌、顴小肌、下唇方肌（降下唇肌）、
笑肌、頸闊肌／深部肌肉：提上瞼肌、上瞼板

放鬆：顳肌、咬肌、翼內肌、口輪匝肌

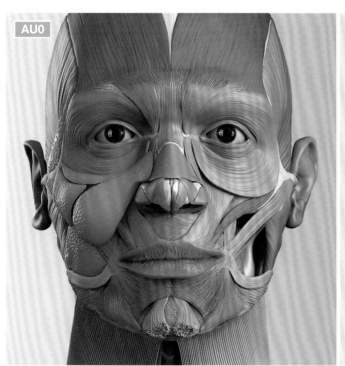

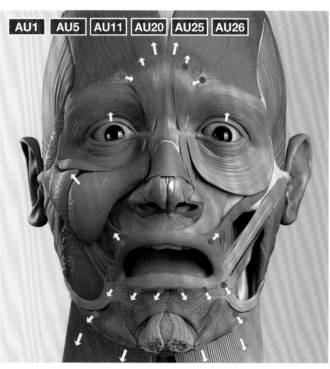

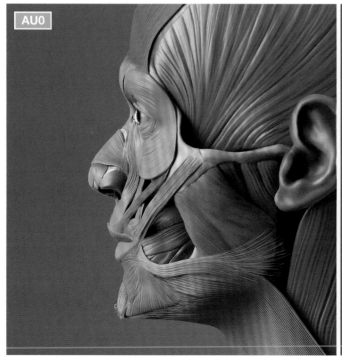

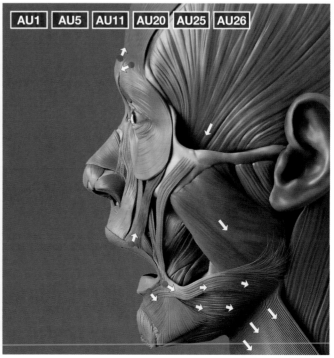

AU1+2 **AU5**

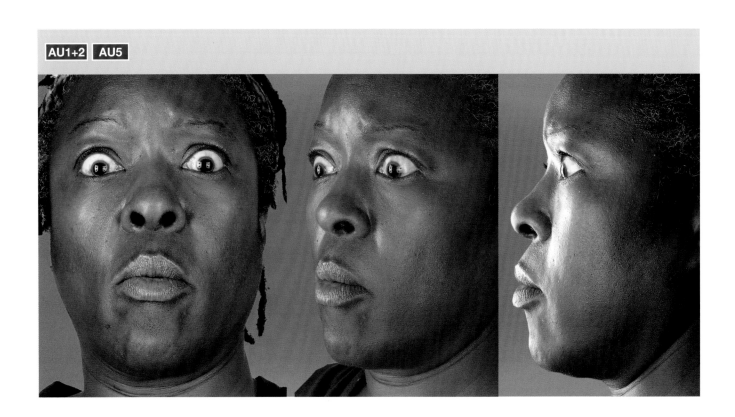

AU1+2 **AU5** **AU25** **AU26**

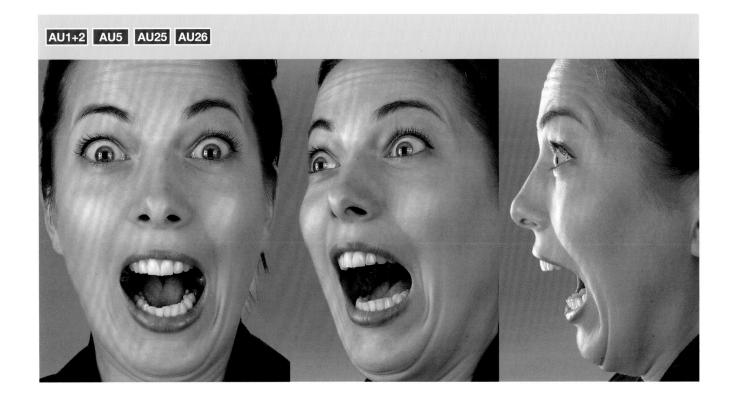

害怕的各種面貌與角度
FEAR

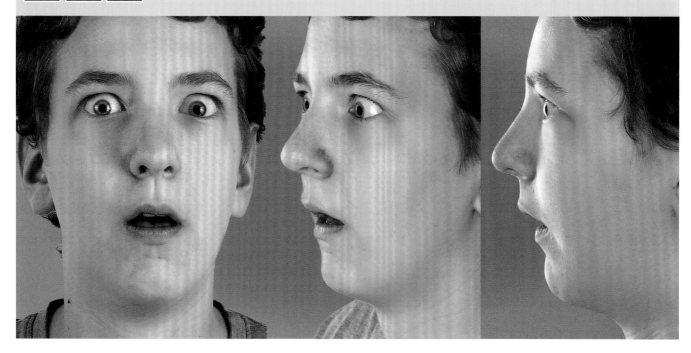

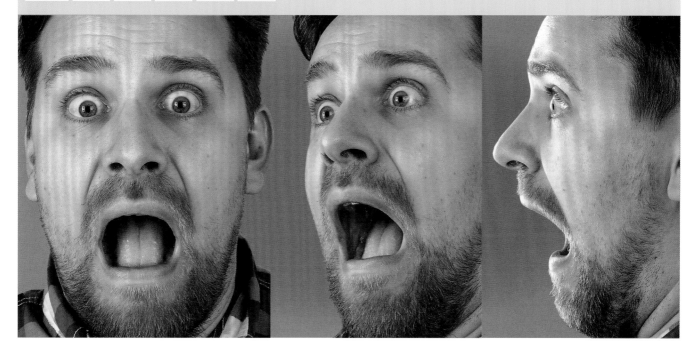

害怕的各種面貌與角度
FEAR

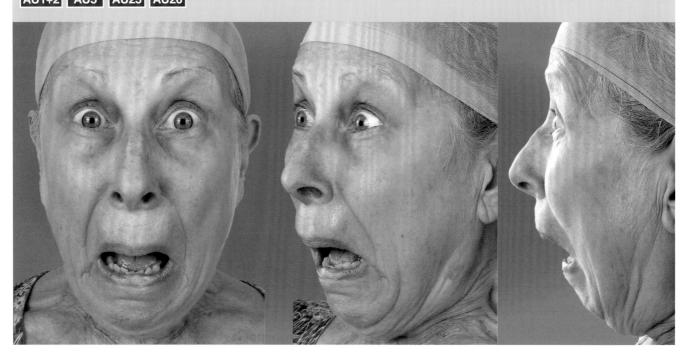

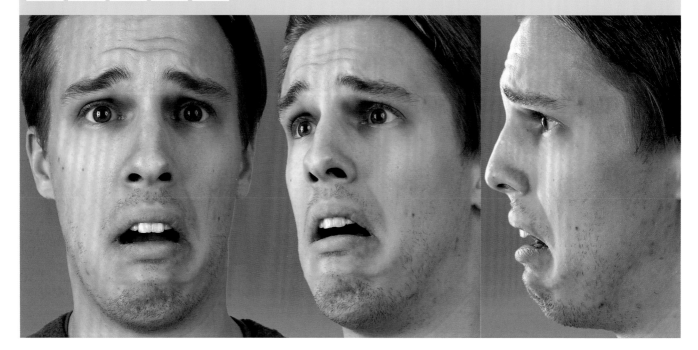

AU1 **AU5** **AU25** **AU26**

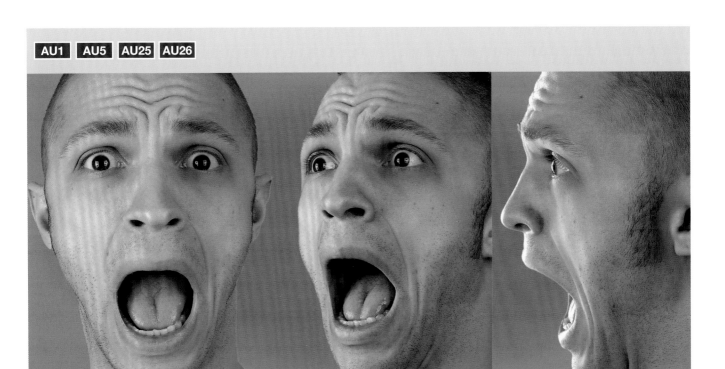

AU5 **AU25** **AU26**

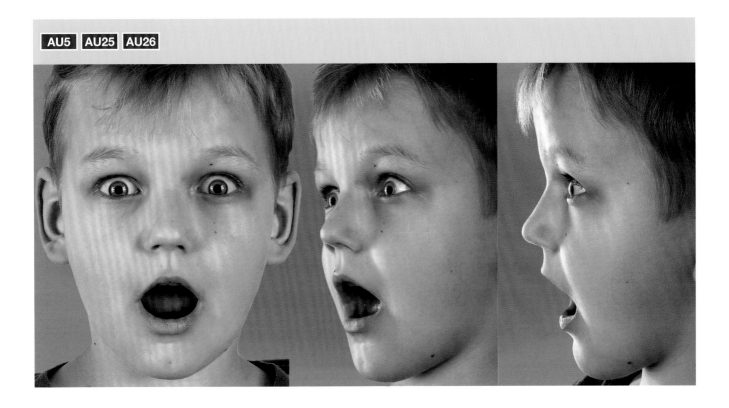

AU1 **AU5** **AU25** **AU26**

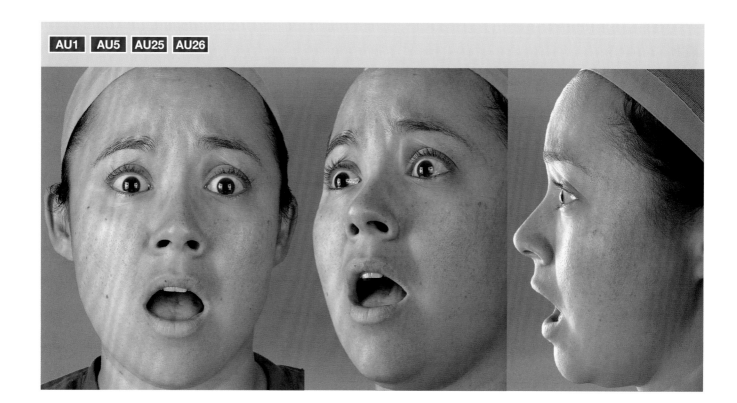

AU1+2 **AU5** **AU20** **AU25** **AU26**

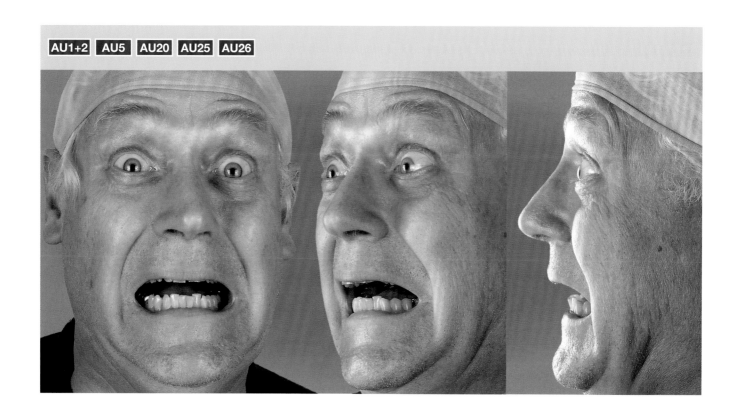

AU5 **AU20** **AU25**

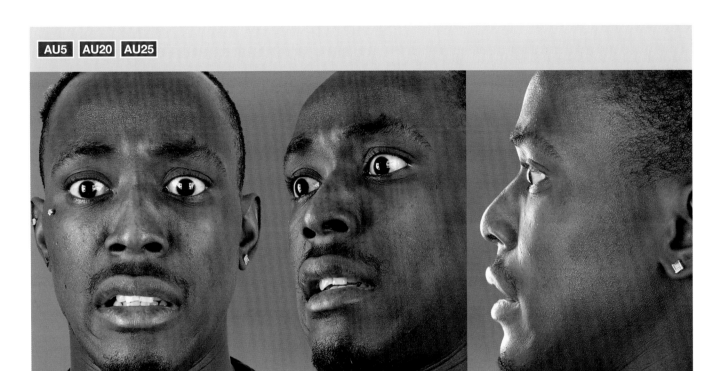

AU1 **AU5** **AU20** **AU25** **AU26**

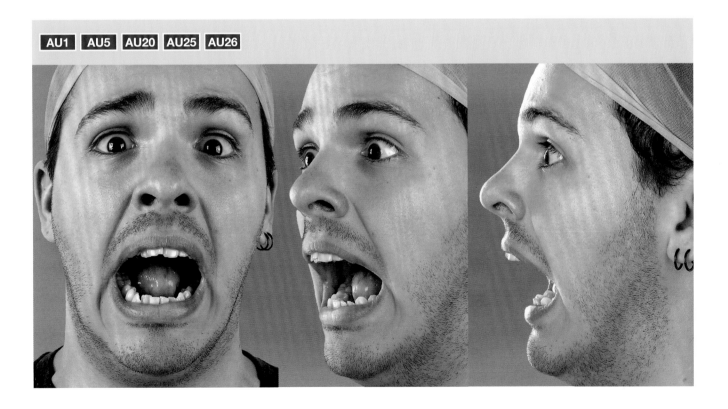

厭惡的肌肉與動作
DISGUST

動作單元 `AU4` `AU6` `AU9` `AU11` `AU15` `AU17`

皺眉肌、纖肌（降眉間肌）、降眉肌、顴小肌、

內眥肌（提上唇鼻翼肌）、眼輪匝肌眶部、下唇角肌（降口角肌）、頦肌

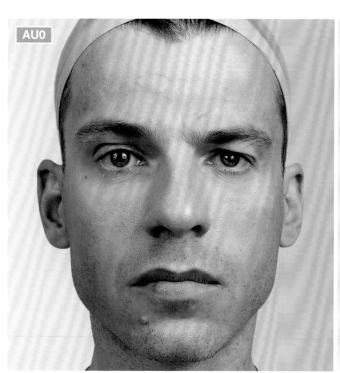

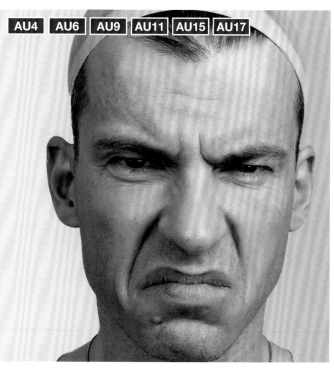

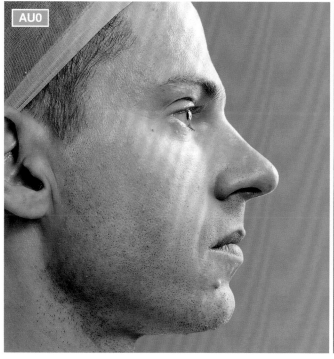

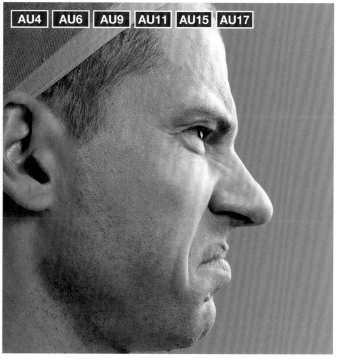

厭惡的肌肉與動作
DISGUST

動作單元 AU4 AU6 AU9 AU11 AU15 AU17

皺眉肌、纖肌（降眉間肌）、降眉肌、顴小肌、

內眥肌（提上唇鼻翼肌）、眼輪匝肌眶部、下唇角肌（降口角肌）、頦肌

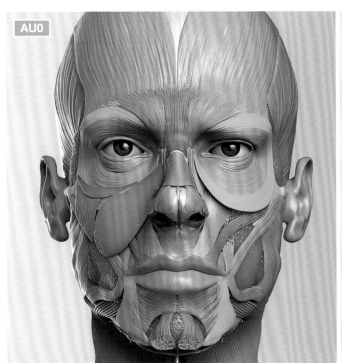

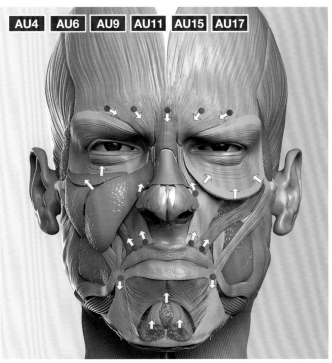

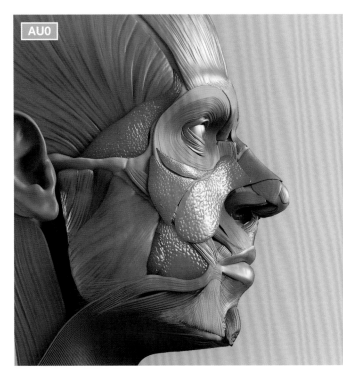

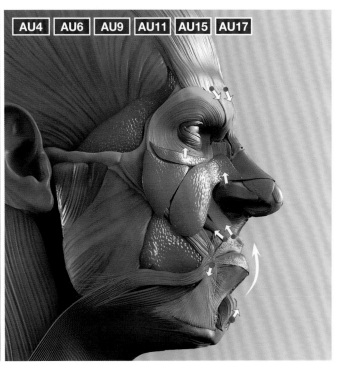

AU4 **AU9** **AU7** **AU17**

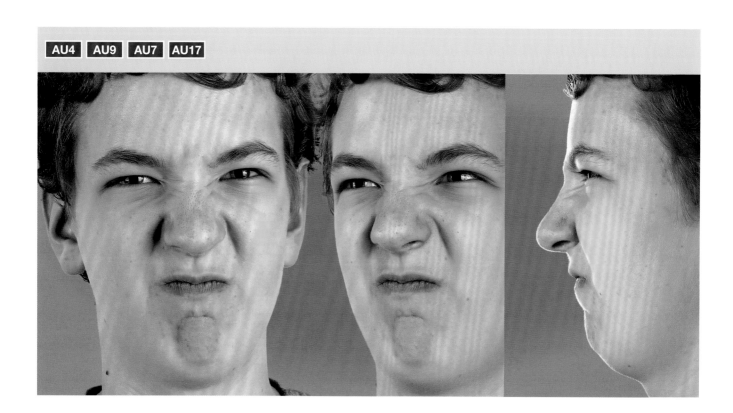

AU9 **AU15**

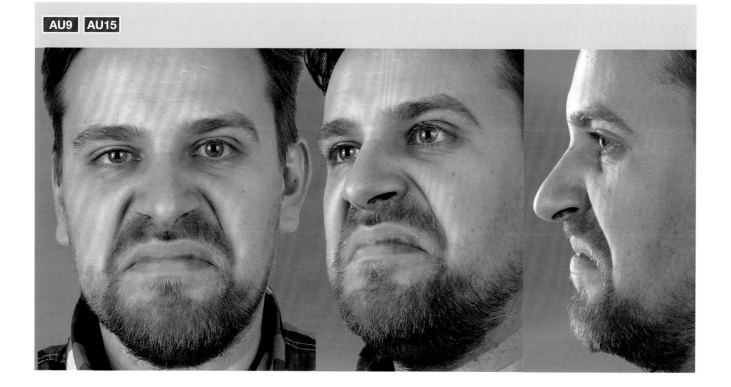

AU4 AU9 AU25

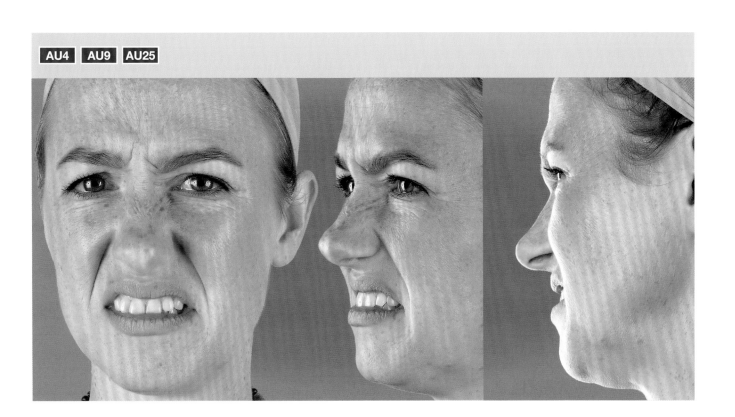

AU4 AU6 AU9 AU25 AU26

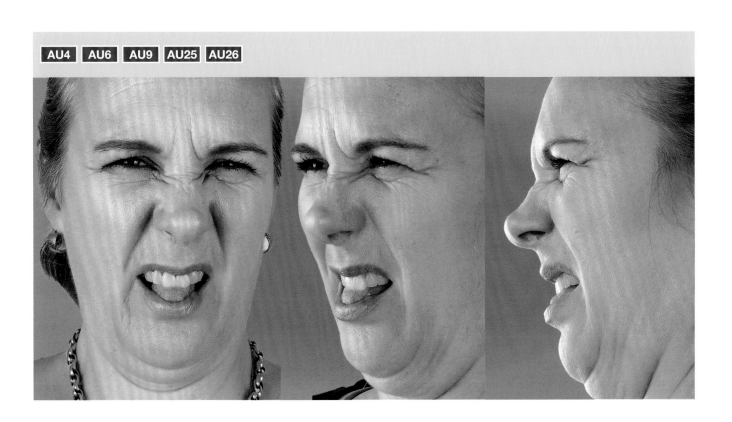

AU4 **AU9** **AU25**

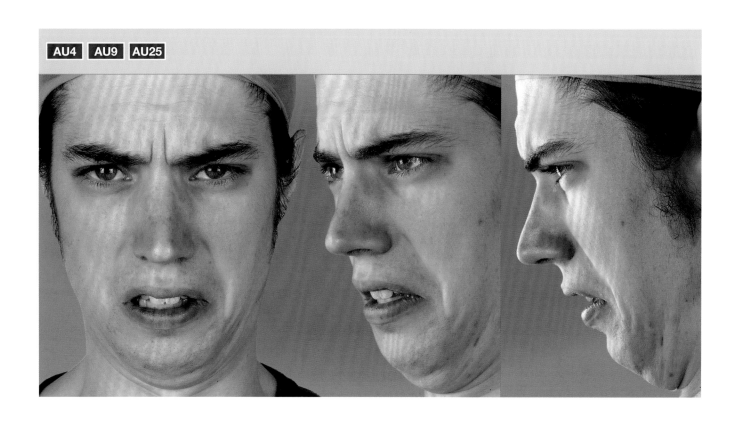

AU4 **AU7** **AU9** **AU15** **AU43**

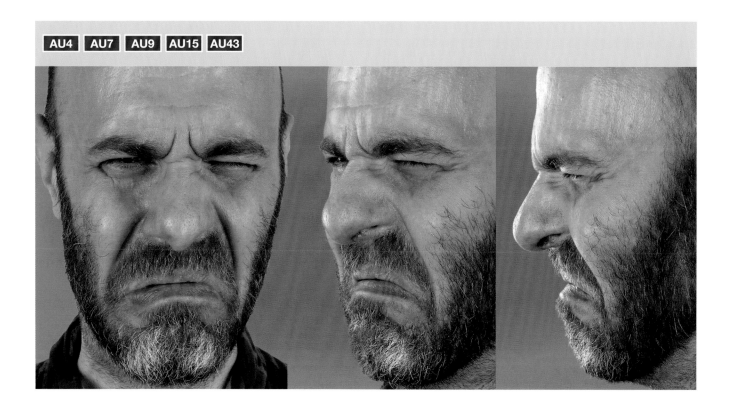

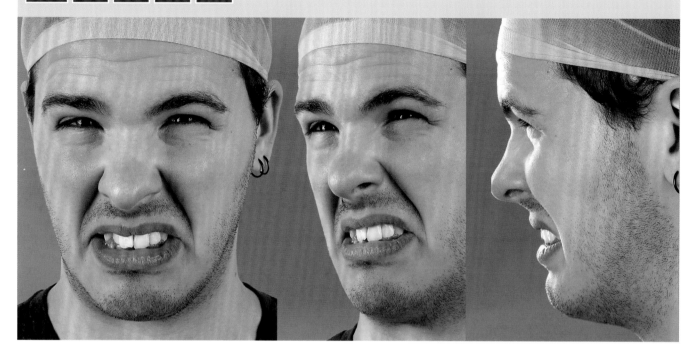

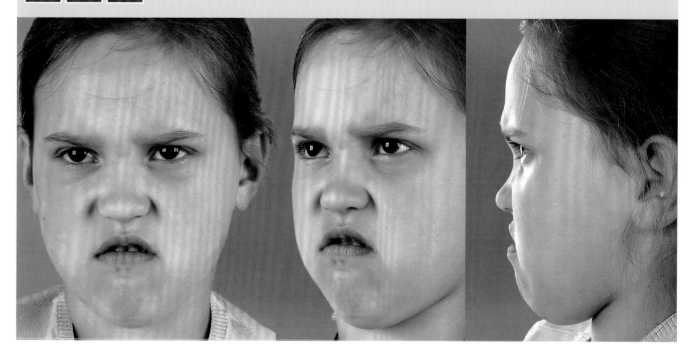

AU4　AU11

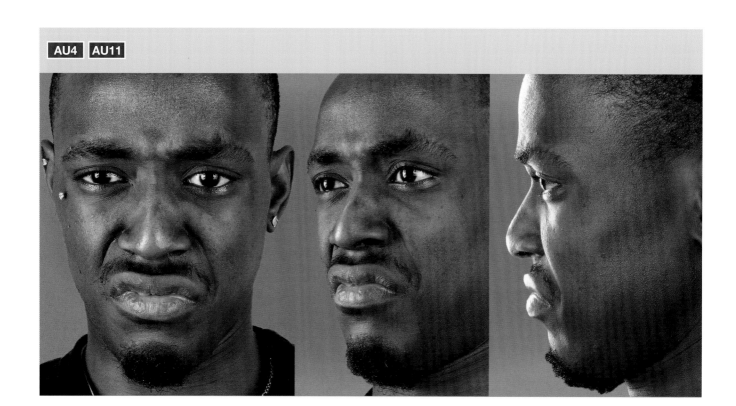

AU9　AU15　AU19　AU25　AU26

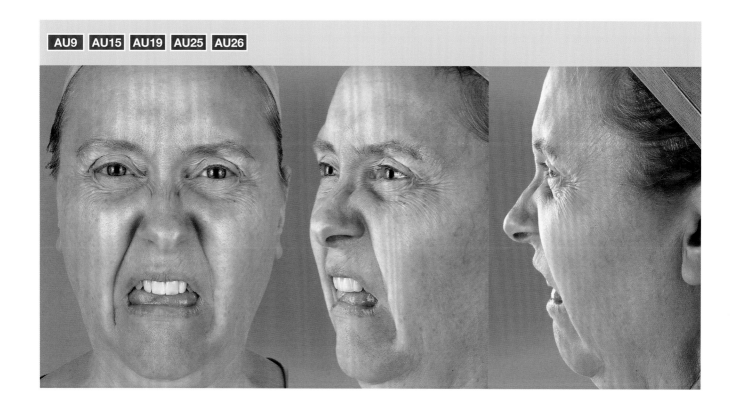

AU4 **AU9** **AU15**

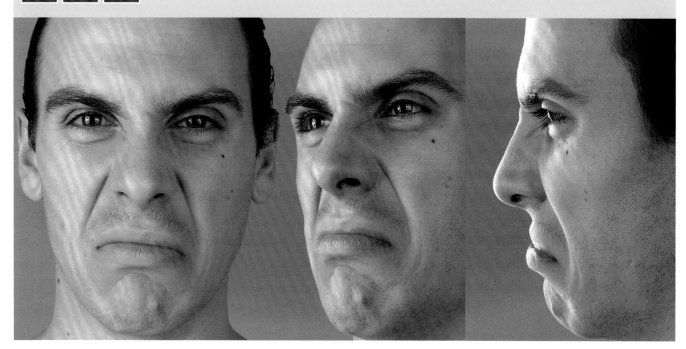

AU4 **AU9** **AU15** **AU25**

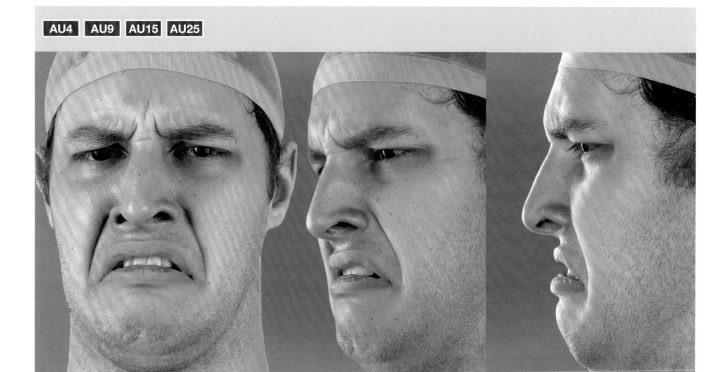

額肌、皺眉肌、 降眉肌、下唇角肌（降口角肌）

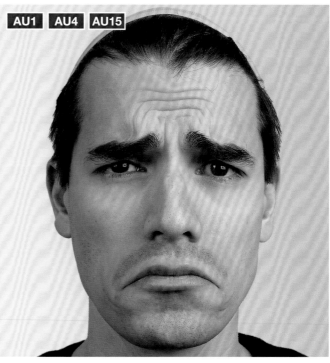

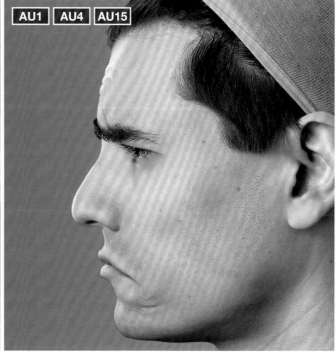

悲傷的肌肉與動作
SADNESS
動作單元 AU1　AU4　AU15

額肌、皺眉肌、 降眉肌、下唇角肌（降口角肌）

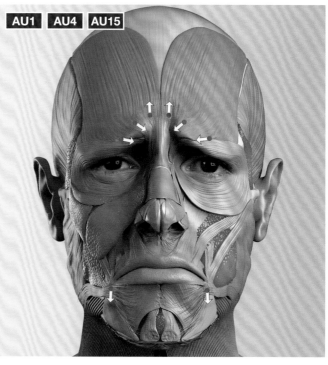

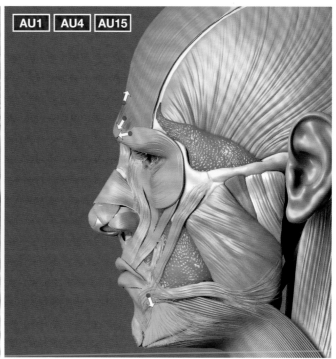

悲傷的各種面貌與角度
SADNESS

AU1+2 AU15 AU17

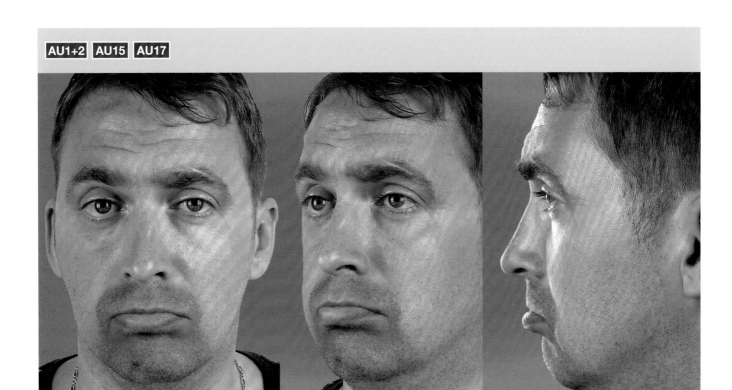

AU1 AU11 AU15

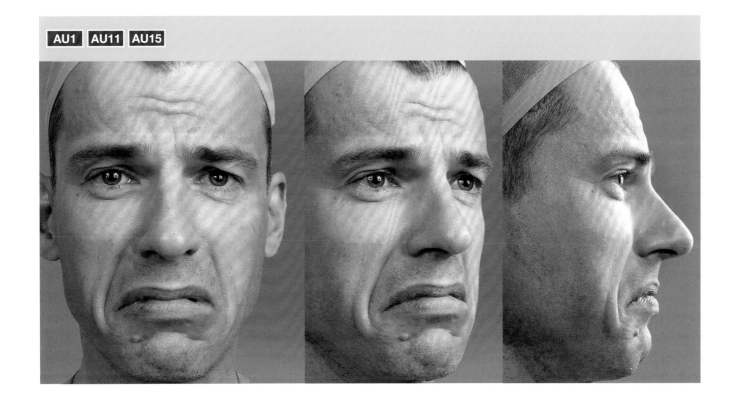

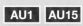

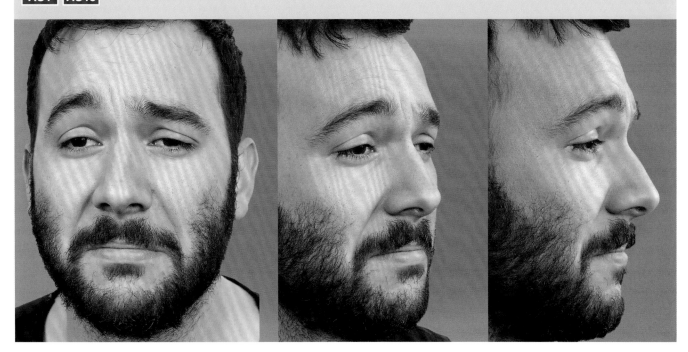

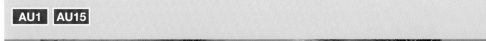

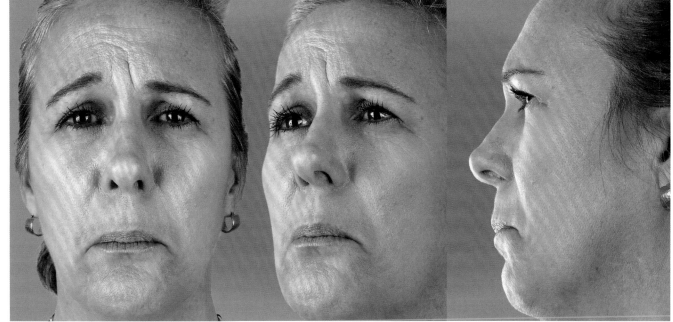

AU1

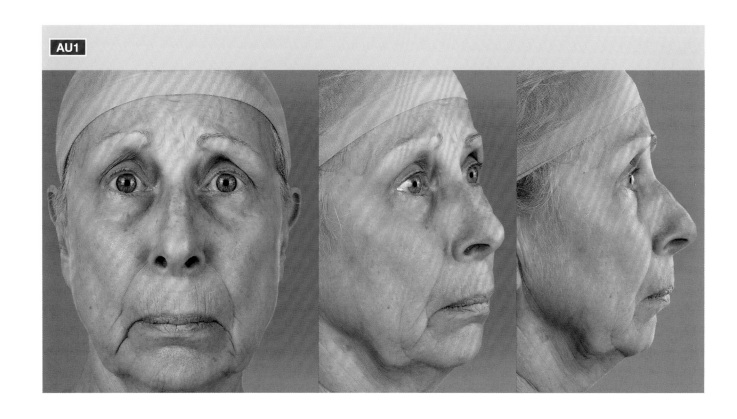

AU1 **AU11** **AU15** **AU17**

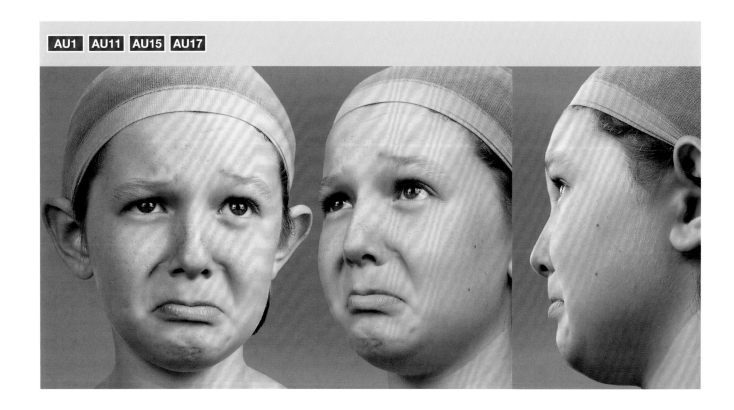

AU11

AU1 **AU15** **AU43** **AU44**

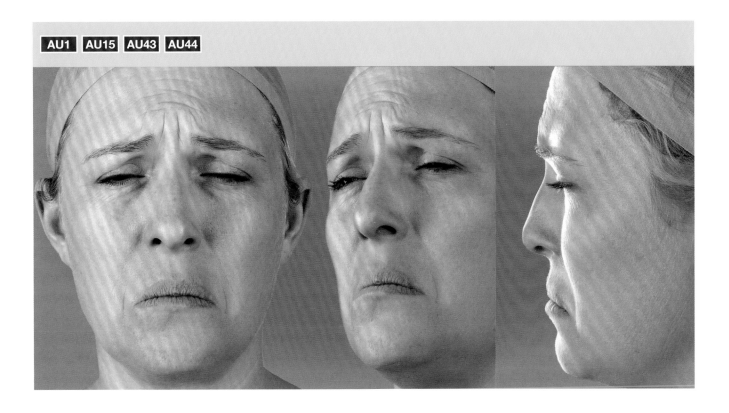

AU1 AU15

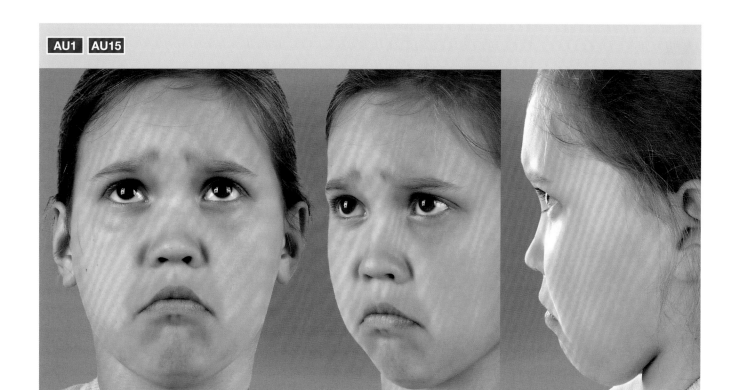

AU15 AU44

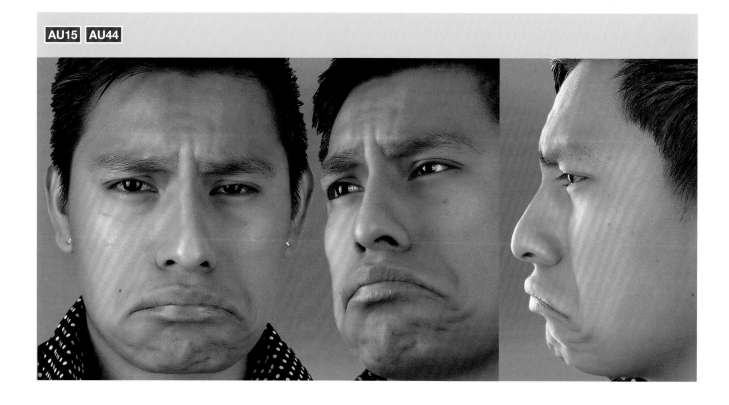

AU23 **AU44**

AU1 **AU15** **AU17** **AU44**

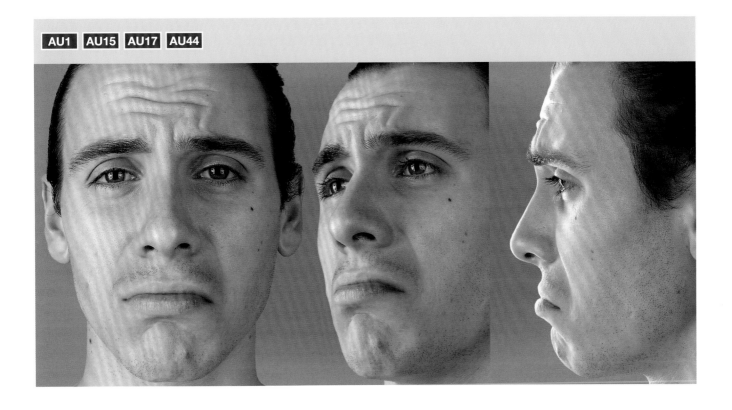

頰肌、顴大肌、眼輪匝肌眶部

 編注：L 代表左單邊。

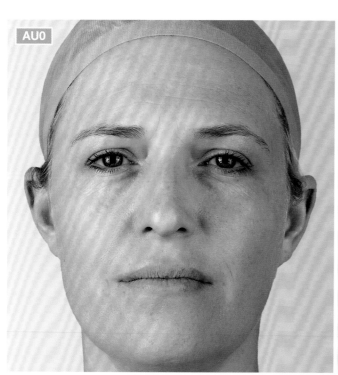

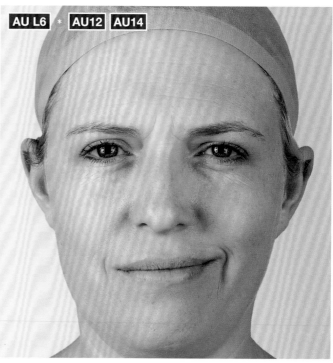

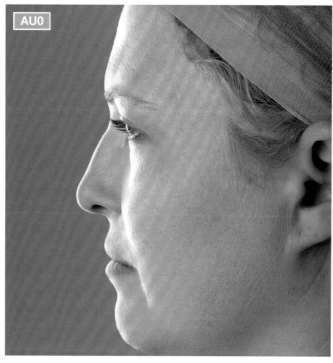

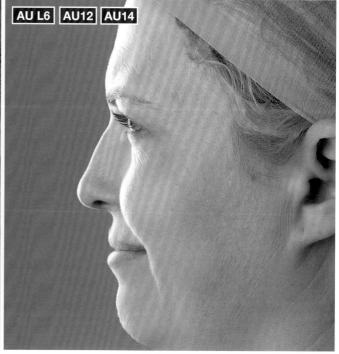

輕蔑的肌肉與動作
CONTEMPT
動作單元 AUL6 AU12 AU14

頰肌、顴大肌、眼輪匝肌眶部

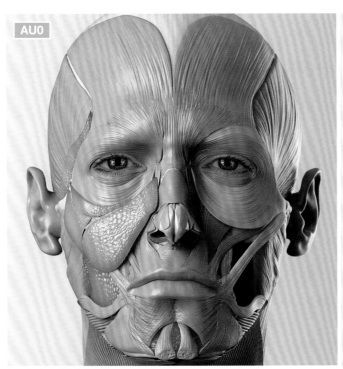

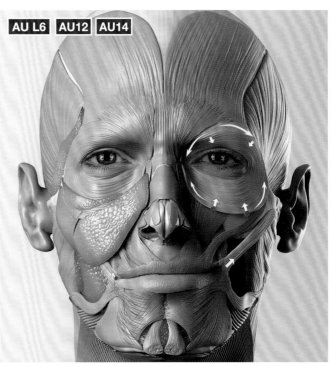

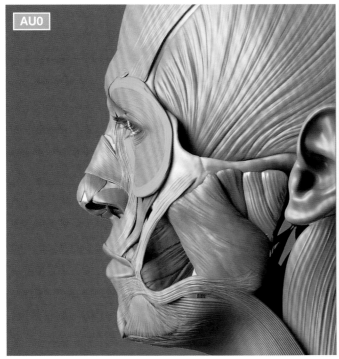

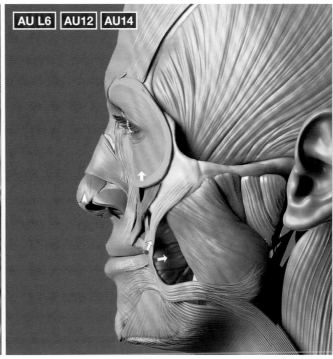

輕蔑的各種面貌與角度
CONTEMPT

AU R12 ✳

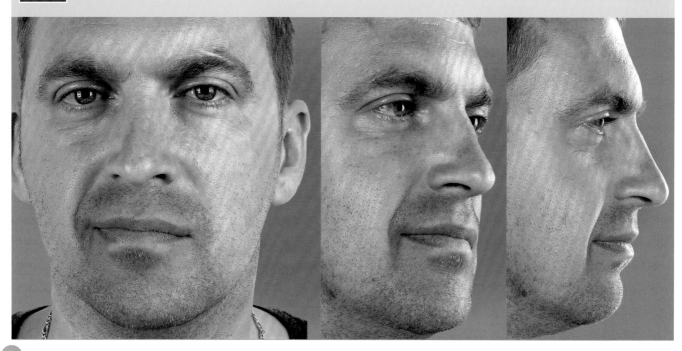

✳ 編注：R 代表右單邊。

AU11 **AU63**

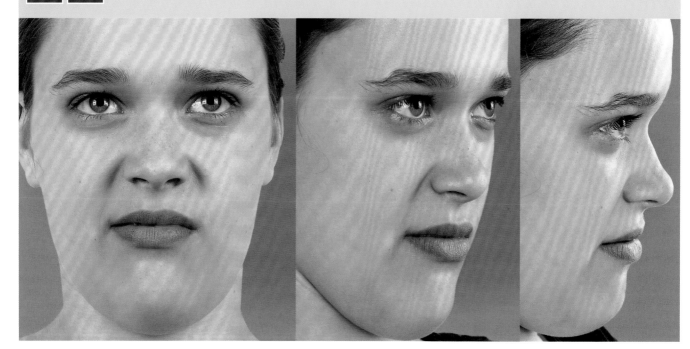

輕蔑的各種面貌與角度
CONTEMPT

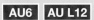

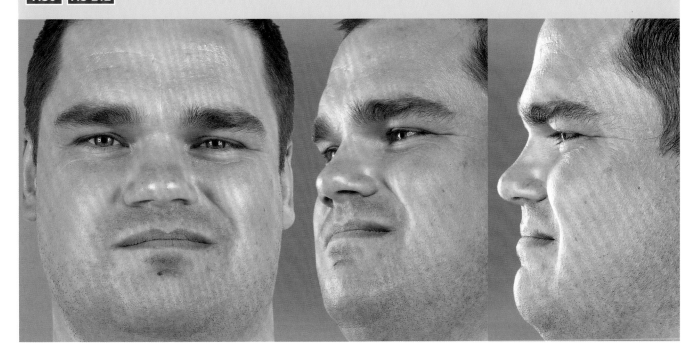

AU L6 **AU L9**

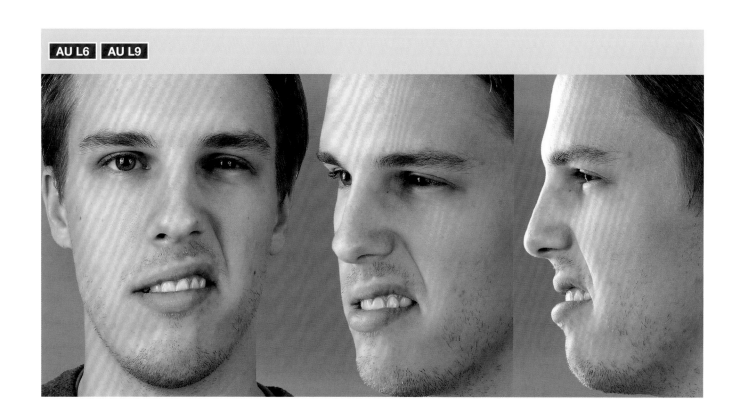

AU L12

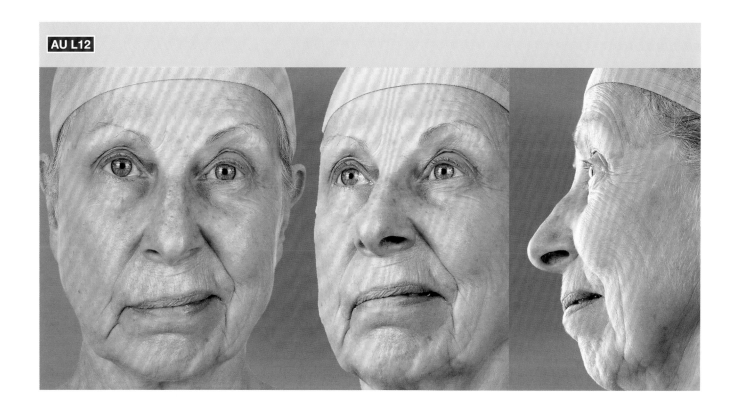

輕蔑的各種面貌與角度
CONTEMPT

AU R6 **AU R12**

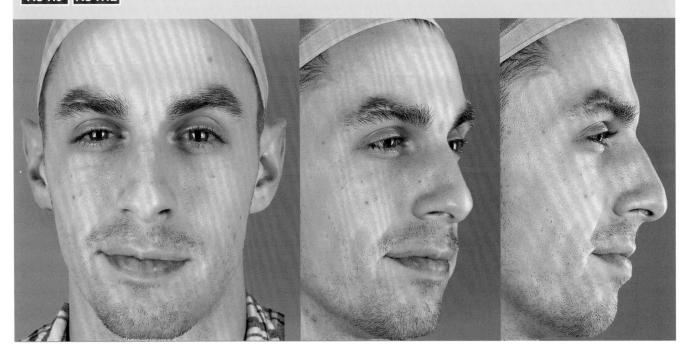

AU R9

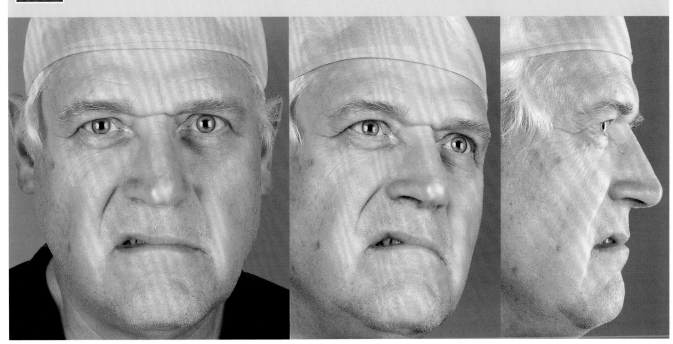

AU R12　AU R14

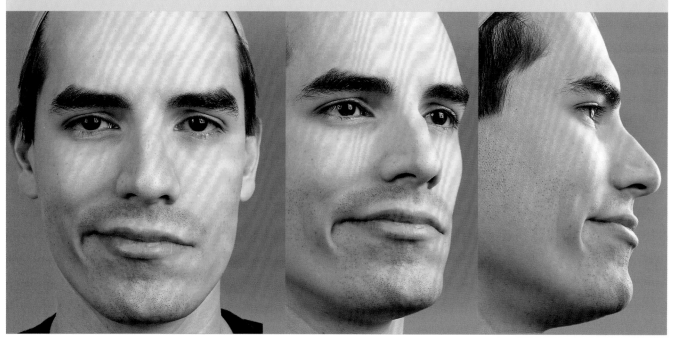

AU R6　AU R12

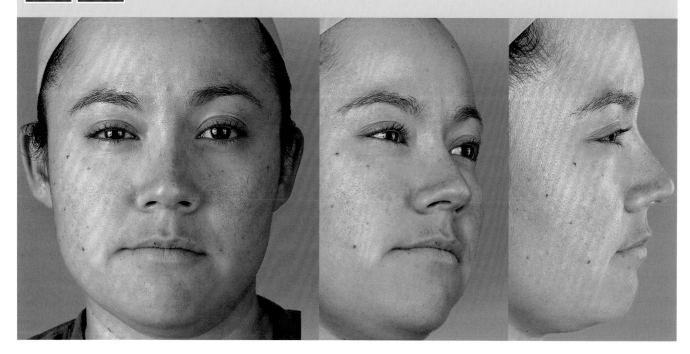

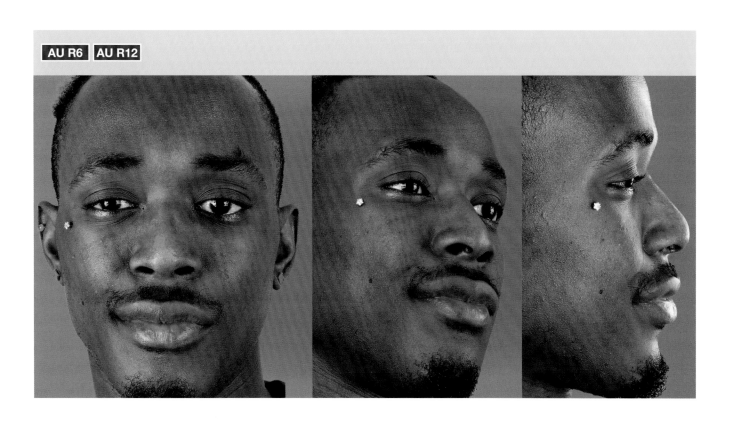

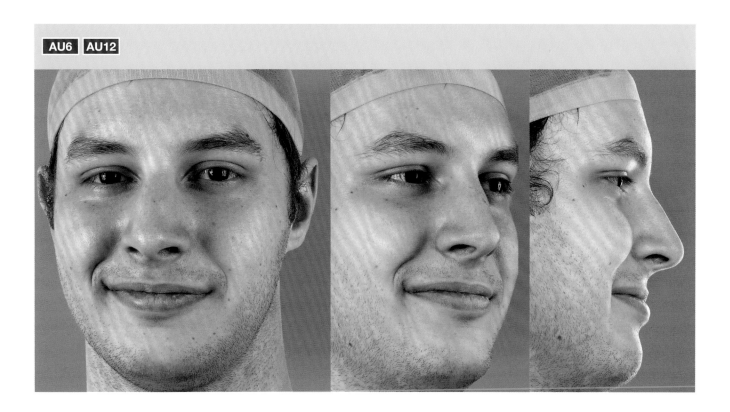

生氣的肌肉與動作
ANGER

動作單元 AU4 AU5 AU23 AU38

皺眉肌、纖肌（降眉間肌）、降眉肌、提上瞼肌、上瞼板肌、鼻肌翼部、
口輪匝肌、頦肌、鼻孔擴張肌前部、降鼻中隔肌

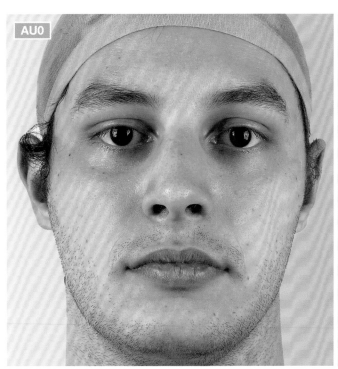

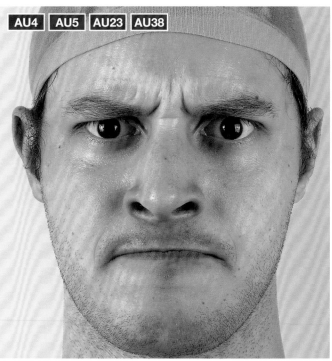

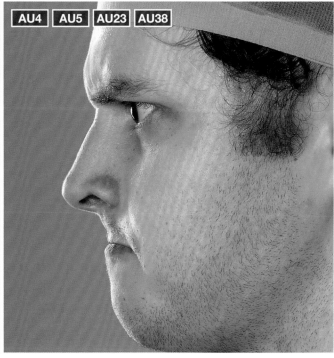

生氣的肌肉與動作
ANGER

動作單元 `AU4` `AU5` `AU23` `AU38`

<u>皺眉肌、纖肌（降眉間肌）、降眉肌、提上瞼肌、上瞼板肌、鼻肌翼部、</u>

<u>口輪匝肌、頦肌、鼻孔擴張肌前部、降鼻中隔肌</u>

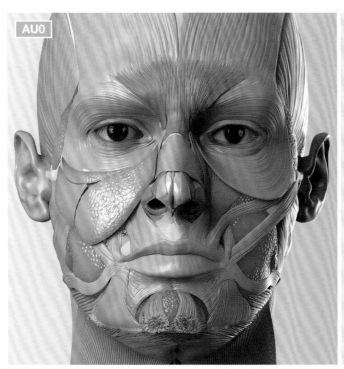

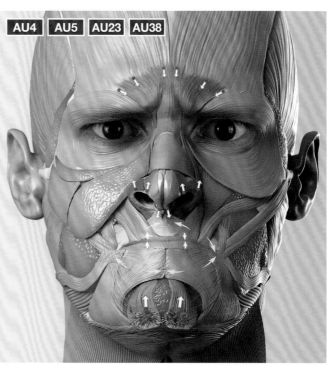

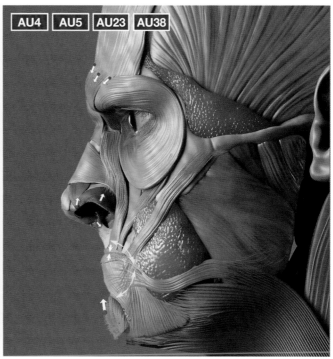

AU5 **AU23**

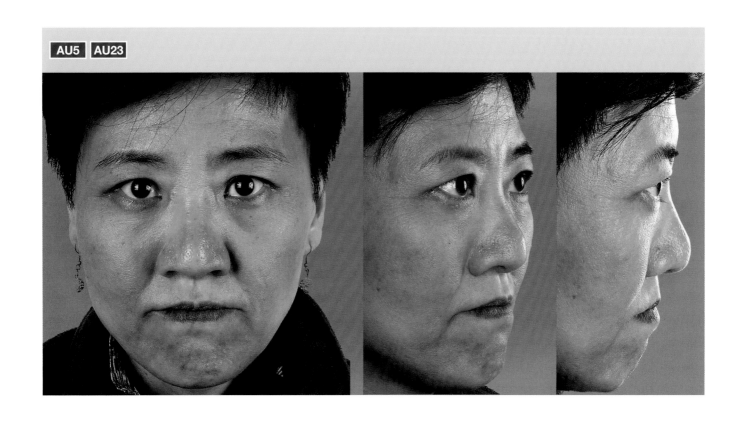

AU4 **AU6** **AU23**

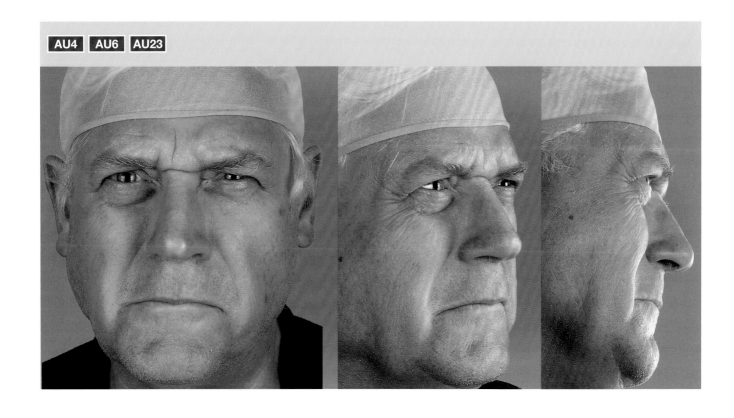

AU2　AU4　AU9　AU16　AU25

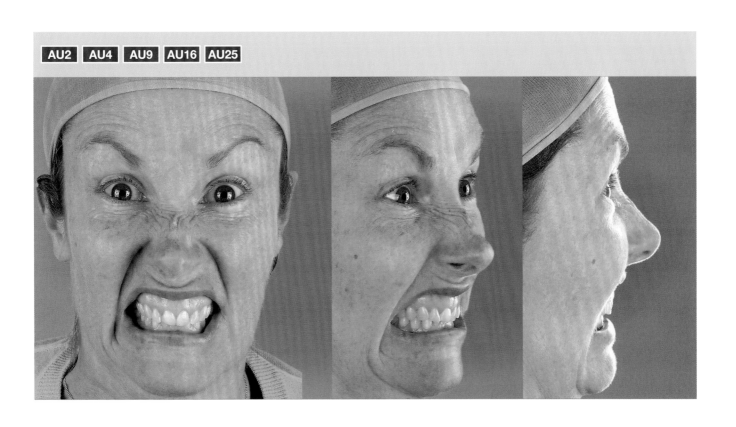

AU4　AU9　AU25

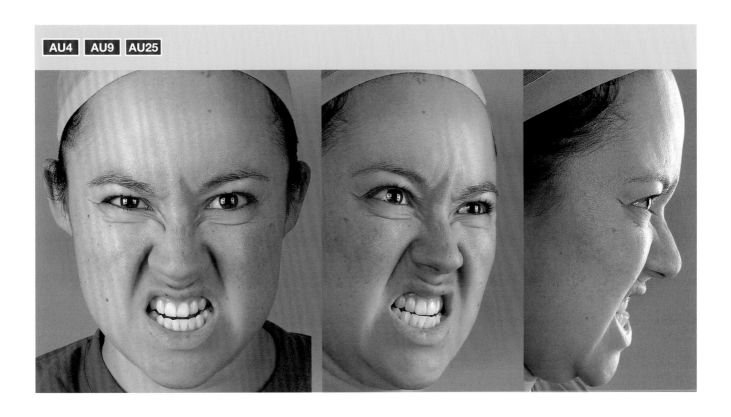

AU5　AU23

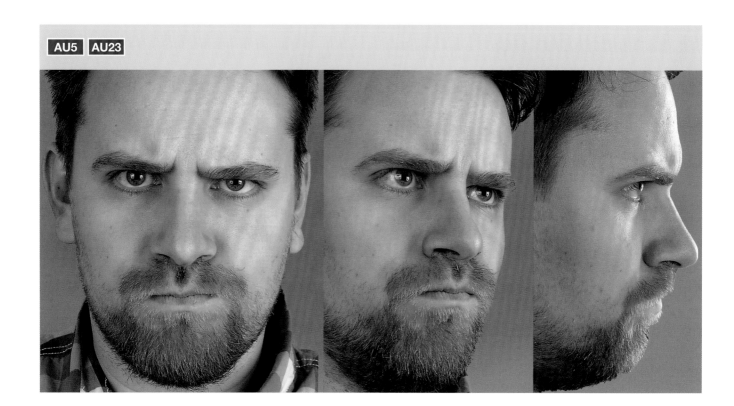

AU2　AU4　AU9　AU23

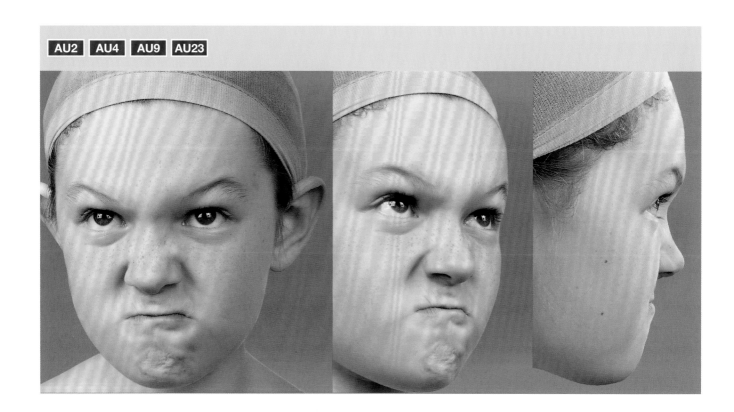

生氣的各種面貌與角度
ANGER

AU4 **AU9** **AU16** **AU25**

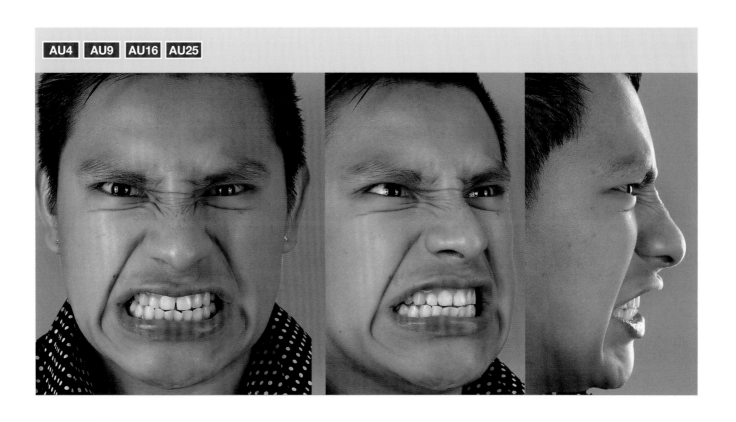

AU4 **AU9** **AU16** **AU25**

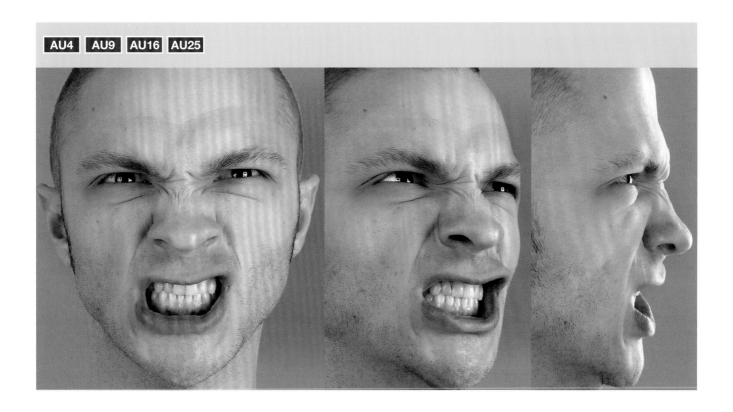

AU4 **AU11**

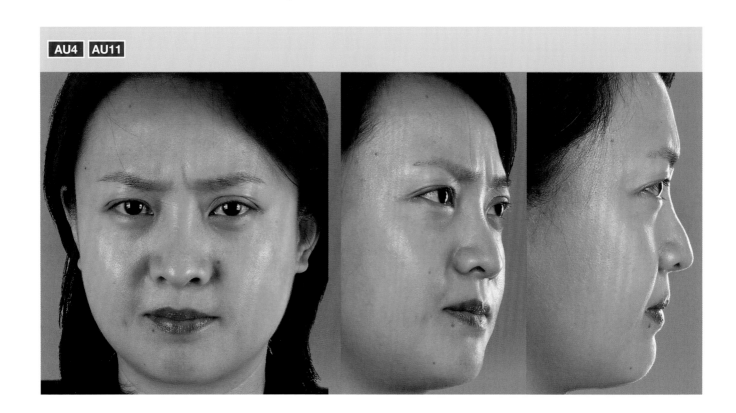

AU2 **AU4** **AU9** **AU16** **AU25**

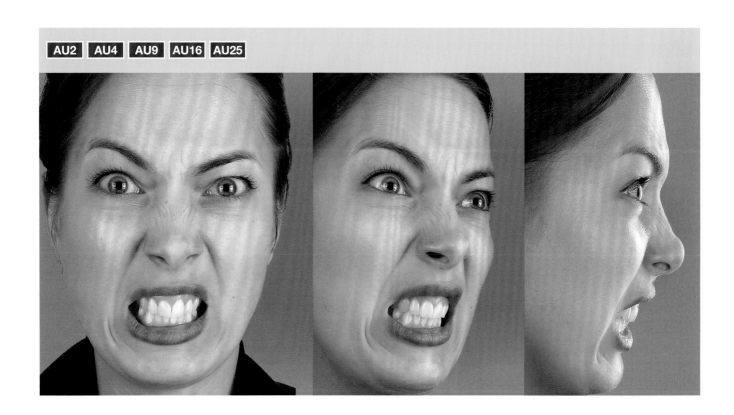

AU2 **AU4** **AU23**

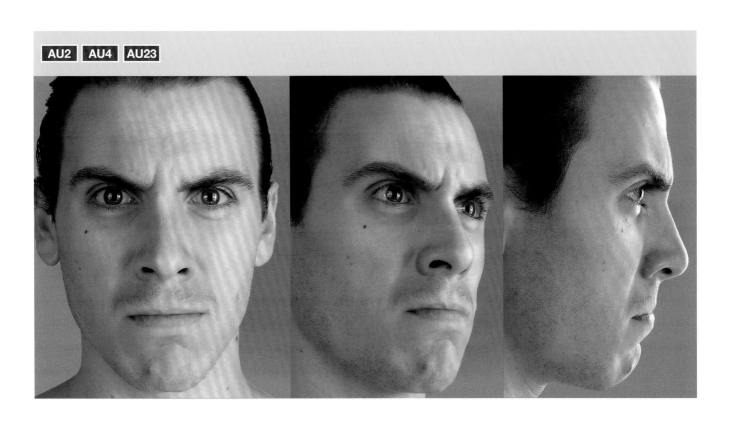

AU4 **AU17** **AU R9**

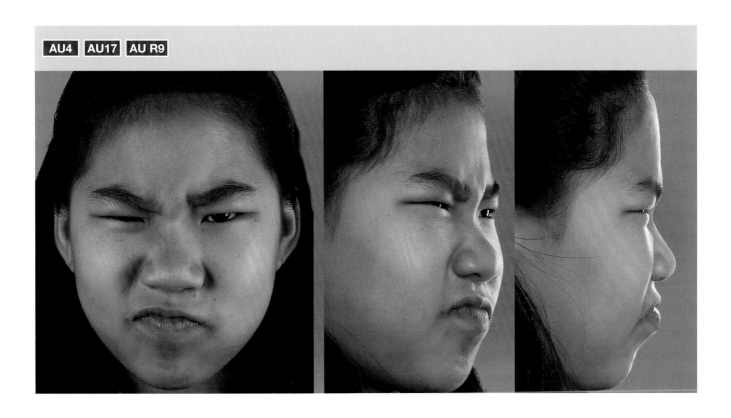

臉部動作編碼系統

FACS FACIAL ACTION CODING SYSTEM

動作單元快查表
LIST OF ACTION UNITS

臉部動作編碼系統簡稱 FACS，這是一套把臉部肌肉動作和外顯情緒相對應起來的系統。這套系統最早為卡爾 - 赫曼·尤普賀開發於 1970 年，當時臉部動作單元僅有 23 個，日後經保羅·艾克曼和華萊士·佛理森進一步改良，並於 1978 年首次發表，才形成我們今天所認識的 FACS，不過這套系統在 2002 進行了大幅更新。

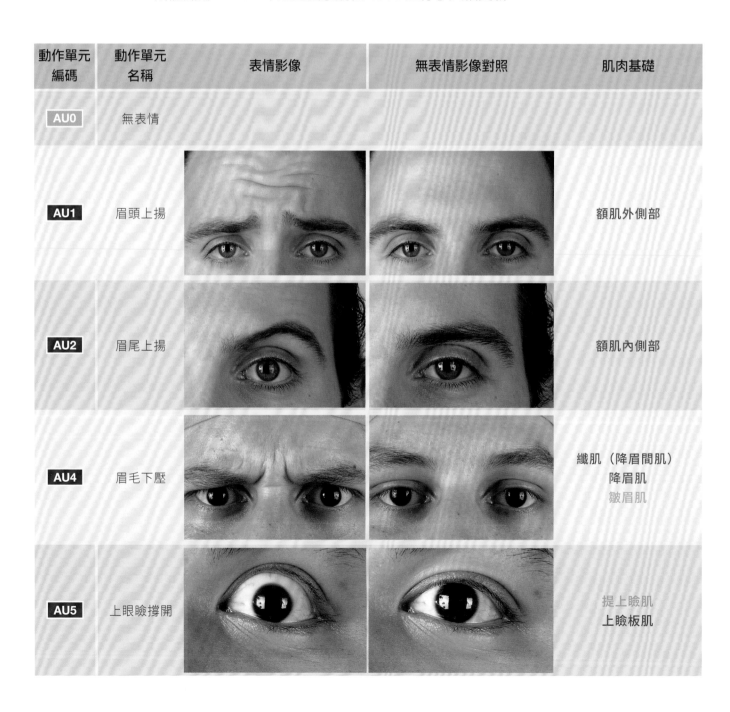

動作單元編碼	動作單元名稱	表情影像	無表情影像對照	肌肉基礎
AU0	無表情			
AU1	眉頭上揚			額肌外側部
AU2	眉尾上揚			額肌內側部
AU4	眉毛下壓			纖肌（降眉間肌）降眉肌 皺眉肌
AU5	上眼瞼撐開			提上瞼肌 上瞼板肌

動作單元編碼	動作單元名稱	表情影像	無表情影像對照	肌肉基礎
AU6	臉頰上揚			眼輪匝肌眶部
AU7	眼瞼緊縮			眼輪匝肌瞼部
AU8	雙唇相合			口輪匝肌
AU9	鼻頭皺摺			內眥肌（提上唇鼻翼肌）
AU10	上唇上揚			提上唇肌
AU11	鼻唇皺摺（法令紋）加深			顴小肌

動作單元快查表

動作單元編碼	動作單元名稱	表情影像	無表情影像對照	肌肉基礎
AU12	嘴角上揚			顴大肌
AU13	嘴角緊縮上揚			犬齒肌（提口角肌）
AU14	嘴角緊縮、形成酒窩			頰肌
AU15	嘴角下壓			下唇角肌（降口角肌）
AU16	下唇下壓			下唇方肌（降下唇肌）
AU17	下巴上移			頦肌

動作單元編碼	動作單元名稱	表情影像	無表情影像對照	肌肉基礎
AU18	嘴唇皺摺／嘟嘴			口輪匝肌的上唇門齒肌和下唇門齒肌纖維
AU19	舌頭吐出			**頦舌肌** 翼內肌 咬肌
AU20	嘴唇伸展			笑肌 頸闊肌
AU21	脖子縮緊			頸闊肌
AU22	嘴唇呈漏斗狀			口輪匝肌
AU23	嘴唇緊縮			口輪匝肌

動作單元快查表
LIST OF ACTION UNITS

動作單元編碼	動作單元名稱	表情影像	無表情影像對照	肌肉基礎
AU24	嘴唇互相壓迫			口輪匝肌
AU25	嘴唇分開			下唇方肌（降下唇肌）
AU26	下顎往下掉			咬肌 顳肌 翼內肌
AU27	嘴巴張大			翼肌 二腹肌
AU28	嘴唇內捲			口輪匝肌
AU29	下顎前推			翼肌 咬肌

動作單元編碼	動作單元名稱	表情影像	無表情影像對照	肌肉基礎
AU30	下顎向左或右推			**翼肌** 咬肌 顳肌
AU31	下顎咬緊			咬肌
AU32	咬住嘴唇			咬肌
AU33	吹鼓臉頰			頰肌 口輪匝肌 頦肌
AU34	鼓起臉頰			口輪匝肌 頰肌 頦肌 降鼻中隔肌
AU35	吸臉頰			頰肌

動作單元編碼	動作單元名稱	表情影像	無表情影像對照	肌肉基礎
AU36	舌頭抵住側頰由內向外突出			翼肌 咬肌 頦舌肌
AU37	舔唇			翼肌 咬肌 頦舌肌
AU38	鼻孔撐大			鼻肌翼部 鼻孔擴張肌前部 降鼻中隔肌
AU39	鼻孔壓縮			鼻肌橫部 鼻孔壓小肌
AU41	上眼瞼往下掉			放鬆：提上瞼肌
AU42	眼縫呈狹長形			降眉肌 （動作的纖維束不同於 AU4）

動作單元 編碼	動作單元 名稱	表情影像	無表情影像對照	肌肉基礎
AU43	眼睛閉上			放鬆：提上瞼肌
AU44	瞇眼			皺眉肌 （動作的纖維束 不同於 AU4 ）
AU45	眨眼 （小於0.5秒）			放鬆：提上瞼肌 收縮：眼輪匝肌瞼部
AU46	眨眼使眼色 （小於2秒）			眼輪匝肌

動作單元快查表

眼球動作

動作單元 編碼	動作單元 名稱	表情影像	無表情影像對照	肌肉基礎
AU61	眼睛轉向左			右眼-內直肌 左眼-外直肌
AU62	眼睛轉向右			左眼-內直肌 右眼-外直肌
AU63	眼睛向上看			上直肌 下斜肌
AU64	眼睛向下看			下直肌 上斜肌
AU66	鬥雞眼			內直肌

重要名詞中英對照
CHINESE-ENGLISH PARALLEL TEXTS

眶外側增厚區　*Lateral orbital thickening*

眶外側緣　*Lateral orbital margin*

眶膈膜　*Orbital septum*

眶緣　*Orbital margin*

眼眶　*Orbits*

眼眶區　*Orbital region*

眼眶顴骨韌帶　*Orbitomalar ligament*

眼窩　*Orbital cavity*

眼蓋摺　*Eye cover fold*

眼輪匝肌　*Orbicularis oculi*

眼輪匝肌下脂肪　*Suborbicularis oculi fat (SOOF)*

眼輪匝肌支持韌帶　*Orbicularis retaining ligament*
　(orbital retaining ligaments)

眼輪匝肌後脂肪　*Retro-orbicularis oculi fat (ROOF)*

帽狀腱膜　*Galea aponeurotica*

提上唇肌　*Levator labii superioris*

提上瞼肌　*Levator palpebrae superioris*

滑車　*Trochlea*

腭　*Palate*

腭骨錐突　*Pyramidal process of palatine bone*

腮腺咬肌皮下膈膜　*Parotideomasseteric subcutaneous*
　septum

腮腺咬肌筋膜　*Parotid-masseteric fascia*

腱膜前脂肪墊　*Preaponeurotic fat pad*

鼻小柱上唇夾角　*Columella-labial angle*

鼻中膈軟骨　*Quadrangular cartilage*

鼻孔　*Nostril*

鼻孔壓小肌　*Compressor narium minor*

鼻孔擴張肌前部　*Dilator naris anterior*

鼻尖　*Tip of the nose*

鼻肌　*Nasalis*

鼻唇脂肪　*Nasolabial fat*

鼻唇皺摺　*Nasolabial furrow (nasolabial fold)*

鼻骨　*Nasal bone*

鼻梁　*Bridge of the nose*

鼻軟骨　*Nasal cartilage*

鼻腔　*Nasal cavity*

鼻翼　*ALA (wing of the nose)*

皺眉肌　*Corrugator supercilii*

蝶骨　*Sphenoid bone*

蝶骨大翼的顳下表面　*Infratemporal surface of the*
　sphenoid bone

蝶骨內側翼板　*Medial Pterygoid plate of sphenoid bone*

蝶骨外側翼板　*Lateral Pterygoid plate of sphenoid bone*

蝸軸(口角軸)　*Modiolus*

鞏膜　*Sclera*

頦下三角　*Submental triangle*

頦下脂肪　*Submental fat*

頦下韌帶　*Submental ligament*

頦肌　*Mentalis*

頦舌肌　*Genioglossus*

頦脂肪　*Mental fat*

頦結節　*Mental tubercle*

頦隆凸　*Mental protuberance*

頦韌帶　*Mental ligament*

齒槽突　*Alveolar processes*

齒槽緣　*Alveolar margins*

齒槽黏膜　*Alveolar mucosa*

16-20 劃

頰上頜韌帶　*Buccomaxillary ligaments*

頰肌　*Buccinator*

頰脂肪墊　*Buccal fat pad*

頰黏膜　*Buccal mucosa*

頸闊肌　*Platysma*

頸闊肌下頜韌帶　*Platysma mandibular ligament*

頸闊肌耳韌帶　*Platysmaauricular ligament（platysma-*
　auricular ligament）

擬態肌　*Mimetic muscles*

總肌腱吊帶　*Common tendinous sling*

總腱環　*Common tendinous ring*

翼內肌　*Medial pterygoid*

翼外肌　*Lateral pterygoid*

翼肌　*Pterygoids*

翼肌窩　*Pterygoid fovea*

瞼板　*Tarsal plate (tarsus)*

瞼板張肌　*Tensor tarsi*

瞼部　*Palpebral part*

額肌　*Frontalis*

額骨　*Frontal bone*

額骨顴突　*Zygomatic process of frontal*

額隆(額結節)　*Frontal eminence (Tuber frontale)*

關節盤　*Articular disc of temporomandibular joint*

關節囊　*Capsule of temporomandibular joint*

21 劃以上

纖肌(降眉間肌)　*Procerus*

顱頂骨　*Parietal bone*

顱頂腱膜　*Epicranial aponeurosis*

顳下窩　*Infratemporal fossa*

顳肌　*Temporalis*

顳脂肪墊　*Temporal fat pad*

顳骨　*Temporal bone*

顳骨下頜窩(顳骨下顎窩)　*Mandibular fossa of*
　temporal bone

顳骨乳突　*Mastoid process of temporal bone*

顳骨莖突　*Styloid process of temporal bone*

顳骨顴突　*Zygomatic process of temporal*

顳窩　*Temporal fossa*

顳線　*Temporal line*

顳頜關節(顳顎關節)　*Temporomandibular joint*

顴上頜縫　*Zygomatico-maxillary suture*

顴大肌　*Zygomaticus major*

顴小肌　*Zygomaticus minor*

顴凸部脂肪墊　*Malar fat pad*

顴皮韌帶(顴骨弓皮膚韌帶)　*Zygomatico-cutaneous*
　ligament

顴骨　*Zygomatic bone*

顴骨上頜緣　*Maxillary border of zygomatic*

顴骨弓　*Zygomatic arch*

顴骨額突　*Frontal process of zygomatic*

顴骨體　*Body of zygomatic bone*

顴骨顳突　*Temporal process of zygomatic*

顴韌帶　*Zygomatic ligaments*